向大師致敬

臺灣前輩雕塑 **11** 家大展

Tribute to the Masters – Exhibition of Taiwan's Eleven Senior Sculptors

藝術家出版社

指導單位 / 文化部、臺北市政府

主辦單位 / 台北市文化局　　臺北市中山堂 TAIPEI ZHONGSHAN HALL

策 展 人 / 蕭瓊瑞

承辦單位 / 尊彩藝術中心

合辦單位 / 國立臺灣博物館、國立臺灣美術館、臺北市立美術館
　　　　　高雄市立美術館、中華民國文化資產維護學會
　　　　　東之畫廊、財團法人陳庭詩現代藝術基金會
　　　　　蒲添生雕塑紀念館、財團法人楊英風藝術教育基金會
　　　　　財團法人志嘉建築文化藝術基金會、臺灣攝影博物館文化學會
　　　　　國立臺北藝術大學、臺北市立圖書館、新北市立圖書館

協辦單位 / 藝術家雜誌社、臺北市立大學人文藝術學院藝文中心、好思當代藝術空間

封面題字 / 李蕭錕

　　中山堂長久以來是臺北重要的文化地標，早在國家兩廳院建成前、臺北市立美術館開館前，甚至南海路的國立歷史博物館設立前，臺北市中山堂已是臺北重要的展演場所，許多重要的展覽和演出，如臺灣省第一屆美術展、蔡瑞月首次舞展、楊三郎首次歌謠發表會及李梅樹首次個人油畫展等，都在這個地方舉行。

　　近年來，中山堂多以表演性的活動為主，較少美術類的展示。但今年（2015），適逢臺灣近代雕塑第一人黃土水的百二誕辰，中山堂擁有黃氏生前最後遺作，同時也是文化部20世紀指定的第一件國寶〈水牛群像〉，理當義不容辭擔下舉辦記念展的大任。中山堂以「向大師致敬」為名，展示包括黃土水在內的11位前輩雕塑家的百餘件作品，陳列於光復廳及戶外的扇形廣場，是臺北市近年來難得一見的藝文盛宴。

　　期盼此展能為這座古老的臺北公會堂帶來不同的文化氣息，感謝藝術家、家屬及相關單位的全力支持，也感謝所有贊助的公私立機關和各方好友，致上由衷敬意與謝意，祝展出成功！

臺北市文化局局長　倪重華

　　臺北市中山堂原址是清代欽差行臺，日據之後，一度做為臺灣總督府，1919年新的總督府落成，此地稱「舊廳舍」。1930年，黃土水以36歲英年辭世，他的遺作展，就在「舊廳舍」舉辦。

　　1932年，舊廳舍拆除重建；1936年，公會堂落成，名列日本四大公會堂之一。黃土水遺孀慨然將黃氏生前最後遺作〈水牛群像〉捐贈，永久陳設於二樓梯間轉三樓壁面。2009年，由當時文建會（今文化部）指定為「國寶」，是20世紀文物被指定為國寶的第一件，意義非凡。

　　2015年，是黃土水120歲的誕辰之年，也是辭世85週年紀念，中山堂基於對這一代「天才雕塑家」的崇敬與記念，特籌辦「向大師致敬──臺灣前輩雕塑11家」大展，以黃土水為主軸，再邀其他10位前輩雕塑家共襄盛舉；也做為中山堂明年建成80週年的暖身活動。

　　感謝知名美術學者蕭瓊瑞教授的應允擔任策展人，也感謝尊彩藝術中心的投入承辦，更感謝所有藝術家、藝術家家屬、收藏家，和各個美術館、博物館、圖書館，以及臺北市立大學、中華民國文化資產維護學會、藝術家雜誌社、好思當代藝術空間等公、私立團體的全力支持，和本所同仁的辛勞付出。本人謹在此致上十二萬分謝意，並誠心邀請所有市民朋友躍踴參觀、指導。

臺北市中山堂主任　昌國芬

目錄

目錄

典雅／轉化／通變
臺灣近代雕塑前期簡史

撰文｜**蕭瓊瑞**（策展人）

2015年，是臺灣近代雕塑先驅黃土水120歲的冥誕，也是逝世85週年的紀念；臺北中山堂為緬懷這位充滿傳奇色彩、為臺灣近代文化爭取尊嚴與榮光，卻以36歲英年辭世的偉大藝術家，特以「向大師致敬」為名，舉辦一場以黃土水為中心，另含其他十位傑出雕塑前輩的大展，展場包括做為歷史重要景點的光復廳（中日簽訂停戰協定的地點），及戶外的半圓形廣場，允為近年來臺灣藝文界的一大盛事。

中山堂前身，即臺北公會堂，也正是黃土水逝世後，舉辦遺作展的「舊廳舍」故址；改建公會堂之後，黃土水遺孀即將其最後遺作〈水牛群像〉（原名〈南國〉）捐贈給公會堂，設置在大廳梯間二樓轉三樓的壁面。

2009年，文建會（今文化部）「國寶及重要古物審議委員會」正式議定：將〈水牛群像〉指定為「國寶」級文物，成為臺灣第一件被指定為「國寶」的二十世紀文物。此次展出，以這件「國寶」為中心，搭配黃氏其他作品，及十位前輩雕塑家，依年齡序，分別為：蒲添生（1911-1996）、丘雲（1912-1991）、陳庭詩（1915-2002）、陳夏雨（1917-2000）、闕明德（1918-1996後）、何明績（1921-2002）、陳英傑（1924-2011）、王水河（1925-）、楊英風（1926-1997）、李再鈐（1928-）等；依背景、風格，則可分為：（1）日治時期接受日本學院訓練出身的黃土水、蒲添生、陳夏雨；（2）戰爭期間自學成功的陳英傑、王水河；（3）戰後自大陸來臺的丘雲、闕明德、何明績；（4）戰後在現代雕塑上開拓的陳庭詩、楊英風、李再鈐等，透過這些藝術家作品的併呈，將可成為臺灣近代雕塑先行代最具典範性的一次展示。

黃土水出生的1895年，正是臺灣因甲午戰爭而被迫割讓給日本的一年，亦即所謂的「乙未割臺」。這位一生出生、成長、去世都在日治時期的臺灣藝術家，曾因戰後政權的變遷，一度遭到歷史的遺忘，直到1970年代的臺灣鄉土運動，其生平、作品才獲得出土，被臺灣人民重新認識。

黃土水（1895-1937），臺北大稻埕人，因父親早逝，隨著母親和大哥一起生活。大哥承繼父親人力車匠師的工作，多少和手藝相關。少年黃土水，是否曾經協助兄長工作？不得而知；但他對手工藝創作抱持熱切的學習態度，則是可以確認的。大稻埕附近，許多傳統的佛雕店，自然成為他觀摩、學習的最佳對象。

1911年，黃土水考入當時臺灣青少年求學最高學府之一的臺北國語學校（後改名臺北師範學校，即今臺北市立臺北大學（本部）及國立臺北教育大學（芝蘭校區）。日後被稱為「臺灣新美術運動導師」的日籍老師石川欽一郎（1871-1945）此時已經在該校任教，但他顯然沒有發現這位學生的存在。直到1914年，黃土水即將自該校畢業，在畢業前的作業展覽會中提出一件木雕作品，驚豔全校。隔年（1915），即由校長隈本繁吉推薦、總督府民政長官內田嘉吉具名，以「國語學校在學中技藝優秀」為由，獲得總督府三年的獎學

金，前往東京美術學校（簡稱「東美」）深造，成為臺灣最早的一批留日美術學生。

　　黃土水在東京美術學校就讀的是「雕刻科」的「木雕部」，師事佛雕巨匠高村光雲。原來東京美校創設初期，接受義大利裔美籍學者費諾羅沙（Ernest F.Fenollosa,1853-1908）的建議，一反明治維新以來一意追求歐洲文化、美術的西化政策，開始強調自我東方的傳統美術；因此作為傳統佛雕匠師的高村，得以成為東京美校的木雕教授兼科主任。

　　1920年，黃土水仍在東美四年級的時刻，就以一座〈蕃童〉（又名〈吹笛山童〉）入選當時日本象徵最高美術競賽殿堂的帝國美術展覽會（簡稱「帝展」），成為臺灣藝術家中的第一人，也正式揭開了臺灣「新美術運動」的序幕。

　　〈蕃童〉刻劃一位坐在岩石上的臺灣原住民男童，拿著鼻笛，以鼻孔呼氣吹笛，這是臺灣原住民特有的樂器，男童剪著如帽子般的短髮，雙腳腳掌前後交叉，腳掌的五趾特別寬厚，這是臺灣原住民特殊的體質。黃土水住在臺北，並未實際接觸過原住民，為了創作，他是透過圖書館尋找資料，來認識臺灣「高砂族」的特殊體質。〈蕃童〉一作目前已經迭失，但1921年另有一件以原住民為題材的頭像，也表現了臺灣原住民頭型、臉部的特徵，以及包頭的風俗。

　　1921年，接續〈蕃童〉之後，黃土水再度以〈甘露水〉（又名〈蛤仔精〉），一作入選第三屆帝展；〈甘露水〉也成為臺灣美神的化身。

　　黃土水為臺灣女神造像，也為臺灣男神造像。1924年前後，臺灣知名詩人魏清德（1886-1964），鑒於臺灣缺少一件能在公共場合展示的黃土水作品，便聯合艋舺龍山寺與淡水龍山寺，共同出資，邀請黃土水雕作一件釋迦摩尼像，以便供奉寺中。

　　黃土水受此委任，便決定打破傳統佛雕的制式風格，大量收集相關資料，後來決定取材日本京都博物館所藏中國宋代知名畫家梁楷的〈釋迦出山圖〉，掌握一代聖哲在面壁六年無法獲得真理而解的情形下，決定出山重回人間的景緻。

　　梁楷的〈釋迦出山圖〉，聖人自斜陳的岩壁下走出來，有風自後方吹拂，飄動的衣帶，似乎在催迫著聖人的腳步。但黃土水的作品則採取一種筆直挺立的姿態，以表現出釋迦智慧、堅毅、恆定的精神素質。

　　為了精確表現這些特質，黃土水先是嘗試泥塑，並翻成石膏，卻始終無法掌握那份枯槁的體態和堅毅的神情；經過多方嘗試，最後選定上等櫻木，以其堅硬的質感，表現出那堅毅不移的氣度，前後費時三年。

　　這件作品，後名〈釋迦立像〉（1927）充滿一種恆定與神秘的哲思，合十的雙掌，牽動著下垂的衣袍，形成兩股拉扯的力量；下垂的力量，由稍顯合攏的圓形下擺，收合終結於兩隻均衡張開貼合地面的赤足，上昇的力量是由合十的雙掌指間拉高，經過口、鼻，以及閉合的雙眼，而得以凝聚於眉間，具有一種透澈清明、悲天憫人的精神氣質，加上以素

木雕刻，保持原色，外加描金，十分高雅。

〈釋迦立像〉於1927年完成後，便被奉納於龍山寺，陳列於會議室內。1945年，二次世界大戰轉遽，美軍為打擊臺灣社會，特選定信仰中心的龍山寺進行轟炸，該寺幾遭全燬，〈釋迦立像〉亦就此化為塵煙。

幸當年黃土水為感念魏清德的居間協調，玉成此事，於原作送出之前，特地翻塑了一件石膏模，送給魏清德作為記念。戰後，魏氏家族有意將此作捐贈給文建會存藏，正洽談中，家中突遭竊賊，此石膏模掉落於地，破成碎片。幸由文建會派人協助，一片片拾起，重新拼合。此拼合的原模，現存臺北市立美術館典藏庫。經文建會（今文化部）國寶暨重要古物審議委員會指定為「重要古物」。文建會利用修護機會，亦同時翻鑄青銅，複製七件，現存藏臺灣各大美術館展示。

除了這件經典以外，黃土水尤其擅長於臺灣各種動物的雕刻、塑造，包括：兔子、猴子、山羊、綿羊、水牛，以及鴿子、公雞、天鵝……等，或單、或雙、或成群，表現出臺灣泥土的味道及動物間的親情，倍受喜愛。此次展出〈白鷺鷥煙灰缸〉（1928）、〈母與子（一）〉（1929）、〈母與子（二）〉（1930）、〈犢〉（1930）、〈馬頭〉（1931）、〈鬥雞〉（年代不詳）、〈雙鵝〉（年代不詳）等多件，均讓人感受到臺灣田園牧歌的溫馨情趣。

在參展帝展方面，自1920年首次入選以來，黃土水年年參展，均獲得入選，至1925年，首次遭遇落選的挫折，好勝的黃土水因此拒絕再送件參賽。直到1928年，帝展改組，黃土水再度興起參展念頭，乃於忙碌工作中，全力投入一件巨型浮雕作品〈水牛群像〉（原名〈南國〉）的製作。1930年年底作品完成，然尚來不及送展，即因勞累過度，盲腸炎發作延誤醫治，引發腹膜炎而不幸去世，享年36歲。

〈水牛群像〉長555公分，高250公分，原作為石膏模，黃土水過世後移回臺北展出，並獻藏於當時的臺北公會堂，即今臺北中山堂二樓轉三樓樓梯轉角壁面；戰後，翻銅複製品則為臺灣三大美術館——臺北市立美術館、臺中省立美術館（今國立臺灣美術館）及高雄市立美術館收藏。

這件黃土水一生尺度最大的作品，回到以薄浮雕方式處理，五條水牛和三個牧童，因牛頭的方向，分成兩組，而由中間的小牛加以銜接。這些牛隻，由於作者細心而刻意的表現，透過牛角的彎度及腹下的性徵，暗示出一公一母、一公一母的家族性。原是分立的兩組，由右方一組的小孩雙手捧著左方一組小牛的下巴，其親密的情感連繫，使兩組又緊密連結為一體。而從這個小孩站立的位置，和左方小孩所持的竹竿斜度，又構成一個穩定的三角形構圖，打破了牛隻背脊和地面所形成的可能單調平行。

一般而言，能在一個幾乎平面的空間中，表現出一個立體如人頭的空間層次已屬不易，〈水牛群像〉在同樣的空間中，則表現了最少六個以上的複雜實體空間。從最前方

的竹竿，到第二層拿竹竿的小孩和被騎坐的母牛，到第三層夾在母牛與後方公牛之間的小牛與站立的小孩，再到和左方公牛可能同層次的右方母牛（應屬第四層），再到右方母牛之後的第五層公牛，以及整個後方的芭蕉樹（第六層），甚至是最後的天空背景（第七層）。除了在極淺薄的空間，表達最複雜而豐富的空間層次外，〈水牛群像〉仍在有形的畫面上，表達了許多無形的內涵，藉由斗笠所暗示的陽光、由芭蕉葉的搖動之姿所暗示的和風、藉由裸體小男孩和小公牛以及地面挺長的雜草所暗示的生命力，和左方牛背上男孩張口發出的聲音，在靜態的田園牧歌中，充滿著看不見的律動之美。

總之，黃土水的出現，標示著臺灣近代雕塑的展開，由傳統走向現代的成功案例；當我們歌讚、欣賞他的這批傑作時，不應遺忘他作品中濃厚的傳統質地，他正是一位從傳統雕刻出發，成功走向現代雕塑表現的傑出藝術家，也是打開臺灣近代雕塑史最美麗、動人序章的一位文化英雄。

黃土水1930年去世之後的第8年，即1938年，陳夏雨（1917-2000）再度以〈裸婦〉一作，入選「帝展」改組後的第二屆「新文展」；此後，又以〈髮〉（1939）、〈浴後〉（1940）等作連續入選，並因此取得免審查的資格，成為繼黃土水之後，另一位倍受囑目的臺灣雕塑家。

陳夏雨，臺中龍井人。幼年因體弱休學在家，偶見族人帶回日本雕塑家作品，深受感動，開始自習泥塑。1935年，在鄉賢陳慧坤（1907-2011）介紹下，前往日本拜師肖像大師水谷鐵也（1876-1943）；一年後，轉往藤井浩祐（1882-1958）工作室學習。

相對於黃土水正式入學東美木雕科、接受課程式的學院訓練，陳夏雨的學習顯然是偏向師徒制的學習、體會。此外，相較於1917年，因羅丹（Auguste Rodin, 1840-1917）去世，引發的羅丹熱潮，此時的日本藝壇，研究的興趣也已經開始轉向；根據陳夏雨的回憶：「我到日本，在藤井老師處，剛開始，羅丹的吸引力比較大；到後來，麥約還有藤井老師的精神、造形的單純化，成為我的目標。」

羅丹強調內在衝突的風格表現，雖然沒有在黃土水現存的作品中得見，但羅丹注重強調體質人類學的文化觀，顯然深刻影響黃土水，因此才會有〈甘露水〉、〈釋迦立像〉這樣的創作展現。相對於羅丹，作為學生的麥約（Maillol Aristide, 1861-1944），走向純粹造型的思考，內斂的人體表現，追求一種靜謐、恆定的精神質地，顯然成為陳夏雨一生追求的目標。

1941年，陳夏雨以連續三年入選，成為「新文展」無鑑查出品藝術家的同時，也獲得日本「雕塑家協會展」的「協會賞」，並受薦成為會員；同年，「臺陽美協」首設雕塑部，他也自然成為該會會員。這是陳夏雨頗為風光得意的時期，許多名人，紛紛託他雕作立像、胸像，包括當年顯赫一時的辜顯榮。

1942年夏天，陳夏雨返臺結婚，娶妻施桂雲女士，成為一生創作的重要支柱。但此時戰爭已趨激烈，半天被徵調去作軍用品，生活極不安定，創作難以穩定進行，但戰火烏雲中，仍奮力完成〈裸女立姿〉（1944）。此作寄存辜偉甫夫人處，得以逃過隔年的大轟炸，戰後借回翻銅，成為早年倖存的裸女立像作品。

　　這件〈裸女立姿〉，身體飽滿的裸女，以雙手揹於身後、雙腳輕鬆前行的姿勢，也是形成一種安定中卻暗含旋轉動力的形態；較小的頭部，增加了身體穩重的力量，。陳夏雨的裸女，強調360度環場造型的完美，胴體的起伏，加上姿態形成的造型變化，是一種空間流動與視覺流連的共鳴，達到精神的凝定與和諧。因此，引人流連，百看不厭。

　　1945年3月，美軍首度大舉轟炸東京，陳夏雨許多早年的作品，均不幸燬於戰火中；10月臺灣結束日本殖民統治時期，陳夏雨在1946年攜眷回臺，船行途中，長子出生。同年，他首先以審查委員的資格出品首屆「臺灣省全省美術展覽會」（簡稱「省展」）；11月，受聘臺中師範學校擔任教職。時年三十前後，看似一帆風順的際遇，其實暗含著畫家孤絕傲岸的個性挑戰。首先，他在出品1947年第十一屆臺陽展，也是「光復紀念展」後，便以理念不合為由，退出臺陽美協。同年，因「二二八事件」衝擊，他也毅然辭去人人稱美的師校教職；而到了1949年，他甚至將畫壇視為至高榮譽的省展審查委員乙職也斷然辭卸。

　　然而，也正是這份不向世俗妥協、堅持自我理念、追求完美的個性，造就了他不同凡俗的藝術品味。1948年前後，正是其創作首度達於高峰的一個時期，幾件經典傑作，都完成於此時，包括此次展出的〈兔〉（1946）、〈梳頭〉（1948）、〈貓〉（1948）、〈少女頭像〉（1948）等。其中的〈梳頭〉，是陳夏雨早期裸女創作的顛峰之作。身體的扭轉與姿勢的安定，動靜之間，表達出一種精緻、典雅，又健美、豐腴，同時不失內斂、含蓄的美感，是東方女性的優雅與西方女性的健美之完美結合；而下半身的稍稍誇大、強化，恰恰支撐並凸顯了上半身的柔美與細緻，是凝定與萌動的合體。

　　不過，1948年也是陳夏雨生命走入黯淡、悲苦的關鍵年代。這年，他的長子因腸炎不幸夭折，七年後的1956年，次子也因白血病去世；連續的打擊，讓這位堅毅的藝術家，幾乎被打垮。幸而夫人始終以無比的信心，支持著這位幾乎與世隔絕的藝術家。其間，1951年次女幸婉的出生，也成為他晚年藝術創作上最好的夥伴。

　　即使在生命困頓之際，陳夏雨仍然創作不懈；在次女幸婉出生的1951年，他完成〈農夫〉一作；而前此一年（1950），則有〈三牛浮雕（一）〉。陳夏雨的作品，尺度不大，卻細膩典雅，情感含蓄內斂而美麗。此次展出作品，另有：〈詹氏頭像〉（1954）、〈聖觀音〉（1957）、〈狗〉（1959）、〈浴女〉（1960），及年代不詳的〈三牛浮雕（二）〉、〈木匠〉等。

1979年，臺中建府九十週年，應文化基金會邀請，陳夏雨舉行生平首次「雕塑小品展」；他的人品和作品，同時贏得藝壇同輩的憐惜與後輩的敬重，媒體也廣為報導。1980年，再完成〈裸婦坐姿〉一作，可視為晚年的代表作。2000年，陳夏雨以心臟衰竭，安逝於臺中自宅，享年84歲。

　　在戰火困頓與政局變遷中，始終保持創作不懈，且影響層面廣闊的先行代雕塑家，另有蒲添生（1911-1996）。

　　蒲添生年齡較陳夏雨年長6歲，嘉義米（美）街出生。童年曾受教於臺灣前輩畫家陳澄波（1895-1947），日後則成了他的岳父。蒲添生初習膠彩畫，入日本帝國美術學校（今武藏野美術大學）後，轉雕塑科，並入朝倉文夫（1883-1964）雕塑私塾學習，長達八年。

　　完成於1939年的〈詩人〉（原名〈文學家魯迅〉），是早年代表作，唯此作後來留在日本，1947年又重塑乙件。原件詩人的眼睛向前眺望，右手反支下頷，狀似眺望沈思；新作改為眼望下方，右手支於下巴，較趨內斂自省。

　　蒲添生對各式名人肖像的雕塑，質量均豐，穩坐近代臺灣肖像雕塑的第一把交椅。

　　1945年，臺灣政權交替，蒲添生在岳父引薦下，接受國民黨臺灣省黨部及臺此市政府委託，於臺北設立工作室，製作〈蔣主席戎裝像〉及〈國父孫中山像〉，成為臺灣最早一批、也是品質最為精湛的偉人塑像。此後，蒲添生所塑名人肖像，幾乎可以構成一部戰後臺灣史，包括：連雅堂、游彌堅、蔡培火、吳三連、吳稚暉、于右任、孫科、張九如、何應欽、張其昀、王貞治、吳修賢……，及歷史人物：鄭成功、吳鳳……等。

　　完成於1949年的〈國父孫中山像〉，在日後眾多的其他藝術家同類型創作中，這件作品最能表現孫氏以知識份子獻身救國的特色，西裝背心加外套，一手持卷（奔走各地的講稿，也是救國、建國的計劃書）、一手插在口袋，既有西方知識份子為理性奔走呼籲的積極形象，又有東方讀書人舒緩自在、不伎不求的生命特質。此作全高300公分，以土模翻銅技術作成，應是戰後臺灣由政府委託製作的首件公共藝術，也是全臺第一件由本地藝術家創作的偉人銅像，更成為日後同類型創作參考、學習的典範。該作目前保存在臺北中山堂，2008年經臺北市文獻委員會審議通過，列為市有古物。

　　另1956年完成的〈鄭成功銅像〉，也是接受臺南市政府委託雕造。臺南是鄭氏開臺的首府，鄭氏更是逐荷復臺的民族英雄；蒲添生以儒生報國的文官為造型，但手持長劍，以凸顯這位文武雙全、智勇兼備的一代人傑形象；置於臺南火車站前圓環中心，也成為臺南市入口意象的重要地標。

　　至於創作於1980年的〈吳鳳騎馬銅像〉，係嘉義市政府為了發揚吳鳳捨身成仁的精神，也想藉著吳鳳的故事來發展當地的觀光，特地邀請同為嘉義人的蒲添生，為故鄉塑造一尊吳鳳銅像。

作品完成後，即豎立於嘉義火車站前的廣場上，成為嘉義的重要地標，也是以觀光立市的精神象徵。

不過臺灣的社會變遷，到了1987年解嚴前後，許多弱勢團體的抗爭聲浪不斷，其中也包括原住民的自主意識抬頭。位在嘉義的鄒族原住民，認為長期以來統治政權之強調吳鳳的故事，是對原住民的一種污名化；甚至認為吳鳳的捨身故事，根本上就是一個杜撰的政治神話。因此發起抗爭的行動，要求教科書刪除這樣的課文，同時，也要求拆除火車站前的吳鳳像。

1988年12月31日，他們發起激烈的抗爭行動，宣稱「要將吳鳳拉下馬」，於是用繩索套住銅像，生硬地將這座雕像拉扯傾倒。

蒲添生作為一個人像雕塑藝術家，有他時代上的機緣與無奈。一個變動中的社會，任何被認為是真理的事情，都可能因為權力的拉扯而被推翻、摧毀。即使是日後被認為是藝術成就卓越的〈詩人〉一作，也曾經因為國共之間的鬥爭，在那個政治緊張的時代，成為禁忌，而長期不得見到天日。

1980年代之後，蒲添生重拾早年擅長的裸女雕塑，而有許多精采作品存世，包括：〈亭亭玉立〉、〈陽光〉、〈懷念〉的三美神，都是1981年的作品；1988年更有「運動系列」的創作，呈顯這位前輩雕塑家旺盛的創作力。

蒲添生在創作外，對臺灣近代雕塑的貢獻，還包括：成立臺灣第一家鑄銅工廠，自日本引進翻銅技術；並自1949年起，接受教育廳委託辦理「暑期雕塑講習會」，指導年輕人學習雕塑，前後十三年，培養藝術家無數。

1996年，身體已經微恙，但基於對林靖娟老師捨身救童事蹟的感佩，仍奮力完成約近四公尺高的巨幅雕像。

蒲添生一生獻身雕塑，他說：「我把我的一生奉獻雕塑，雕塑也給了我生命。」其子蒲浩明（1944-）、孫女蒲宜君（1972-），均傳承其志，投身雕塑創作，是臺灣雕塑界僅見的三代傳承。且其家族成立的「蒲添生雕塑紀念館」及基金會等，也都在發揚先人的藝術成就上，多所著力。

■

1949年，國民政府遷臺，大量軍民跟隨渡海，其中亦有一些雕塑家，為臺灣近代雕塑原有的結構帶來不同的體系思維與創作方向；同時，他們也因先後進入戰後的美術教育體制，更為臺灣雕塑教育的建立，帶來了直接且深遠的影響。這些唐山渡臺的雕塑家，最具代表性者，首推杭州藝專出身的丘雲（1912-1991）、何明績（1921-2002）；及上海美專畢業的闕明德（1918-1996後）等人。

丘雲原籍廣東蕉嶺，出生於一個書香門第之家，父親兄弟三人均大學畢業，乃鄉里敬

重的仕紳家庭。丘雲就讀梅縣高中時，因學校鬧學潮而休學，並在1931年考上國立杭州藝專。初入藝專的丘雲，延續童年的興趣，選擇自繪畫入手，第一年修習人體素描，導師為李超士；第二年修習素描和繪畫，導師為吳大羽。但是到了第二年下學期，丘雲發現自己的興趣在雕塑，乃轉入雕塑系，導師為一白俄籍教授卡瑪斯基；後卡瑪斯基離職，即由劉開渠（1904-1993）指導。

丘雲學習認真，在學期間，即以一座裸女像獲得嘉許，取得校方半年的獎學金。1936年秋，丘雲自學校畢業，屬雕塑系第四屆校友，因成績優良，由校方推舉至南京中山文化教育館任職。惟隔年（1937），中日戰爭爆發，丘雲以青年愛國之心，投入軍旅，此後長達20年，幾乎中斷了雕塑的工作。直至1954年，輾轉由日本前來臺灣，始重拾雕塑創作的職志。

初抵臺灣的丘雲，任職於國防部情報局幹訓班。1959年，因杭州藝專學長鄭月波（1907-1991）、王昌杰（1910-1999）等，在國民黨黨部支持下，以集體創作的名義，為高雄承塑一座12台尺高的〈國父孫中山像〉，丘雲獲邀共同參與。

不過，丘雲在臺灣雕塑史上巨大的貢獻，是在1961年，應當時的臺灣省立博物館（今國立臺灣博物館）之邀，以將近兩年的時間，塑造完成臺灣原住民各族塑像，計20座，允為臺灣重要的文化資產。

臺灣雕塑家以原住民為題材，丘雲並非首例。早在1920年，黃土水基於競賽的考量，凸顯臺灣特色，便以「高砂」（日本稱臺灣）為題材，創作〈蕃童〉及〈獵頭的凶蕃〉等作參加「帝展」，〈蕃童〉還因此入選，震動全臺。然而丘雲不同於黃土水的，是以人類學的角度，紀實性地呈顯了臺灣原住民各族的體質特色及服飾特點。在這些作品中，展現了丘雲細膩、寫實的雕塑技巧與深刻觀察。

這批目前仍收藏在國立臺灣博物館內的傑作，採等高的尺度，以泥塑翻石膏再上色而成，人物或立、或蹲、或坐，重在呈顯各族的生活內涵與文化特色。如：〈泰雅族（男）〉一作，採蹲姿，伴隨另一趴坐的狗；人物神態專注，面部表情嚴肅，藝術家以極細緻的手法，刻劃出面部肌理、骨骼的結構與變化。半裸的胸前，肌肉結實，鎖骨明顯突出，對應於柔軟、下垂的背心。

小狗也是兩眼直視遠方，應是隨時準備應聲而起，追逐獵物，也是強調泰雅族男人善獵的特質。特別值得留意的是：人物兩耳間穿掛的耳飾，是一種直形的長管，直接穿過耳洞，這是南島語族「穿耳」的習俗。

同樣是泰雅的女性，〈泰雅族（女）〉則表現出較為平順的感覺，尤其斜掛的長衣，布紋的表現，極富質感；而雙手袖口的織繡紋飾，也清楚地交待。至於雙手置於口前的姿勢，應是演奏口簧琴的動作，臉部隱約可見紋面的痕跡，這是泰雅女子以織繡獲得認同的

印記。

　　以雕塑表現原住民服飾上的紋飾、珠繡，〈魯凱族（男）〉一作更具典範，包括：肩飾的百步蛇紋、胸前的人形紋，乃至長褲的菱形紋等，都是用細緻的浮雕手法刻出；加上人物手背、腳背的筋絡，在在呈顯藝術家求真求實的用心與技巧。同樣的手法，也可見於〈魯凱族（女）〉及其他的作品上。

　　總之，丘雲這批臺灣原住民塑像，乃是為了博物館展示之用，因此力求真實、客觀、正確，是塑造時的最主要考量。丘雲創作時，有臺灣大學考古人類學系教授、也是當時臺博館陳列部主任的陳奇祿，隨時在一旁提供資料與意見；這樣的創作方式，顯然不同於之前臺灣雕塑家黃土水、陳夏雨等人的創作型態。簡單地說，黃、陳等人純粹追求雕塑造型與人文精神內涵的作法，如今，被一種講究外在準確，乃至圖像意涵的塑造技術所取代；而後者，卻也成為臺灣學院雕塑教育的主要指導原則。

　　1961年，國立藝專（今國立臺灣藝術大學）初設美術科，鄭月波任主任；美術科下設雕塑組，丘雲即受聘兼任副教授，也將他這套雕塑藝術觀與技法，帶入這個當時全臺唯一的學院雕塑體系。1968年，丘雲自軍中退伍，成為臺灣藝專雕塑科的專任教師。臺灣藝專雕塑科是在1967年，由美術科雕塑組獨立出來，單獨成科，也是臺灣當時唯一的雕塑科系。丘雲在這過程中，都扮演了重要的推動、指導角色。

　　為了貫徹求真寫實的雕塑觀，丘雲也發展出「垂直標準放大尺」及「塑造人體量準法」等工具及技法，都成為學院雕塑教育的利器與規範，特別是影響到藝專雕塑科學生。丘雲一生處世低調、沈默寡言，但教學認真、親切。即使長期擔任「全省美展」雕塑部評審委員，但始終未曾舉辦個展。丘雲的首次個展，需待直2005年，才由學生周義雄、王秀杞等人的努力下，在臺北縣（今新北市）文化局推出。曾經塵封了數十年、甚至幾乎被博物館遺忘了作者是誰的這批臺灣原住民塑像，也才在王秀杞等人的修護下，得以重新面世。

　　丘雲在1983年2月，自國立臺灣藝專退休，轉往中華陶瓷公司擔任雕塑顧問，但仍兼任藝專雕塑課程，直到1991年9月，因心肌梗塞始辭去教職，前後從事藝專雕塑教學二十餘年。

　　另一位對臺灣雕塑教育體系產生更廣泛影響的唐山渡臺雕塑家，是較丘雲年輕9歲的何明績（1921-2002）。

　　何明績乃江蘇江寧人，也是杭州藝專畢業；但他1942年入讀的杭州藝專，已是因抗戰而遷徙入川的聯合國立藝專。何明績入學即專攻雕塑，先後受教的老師有：周輕鼎、王臨乙、程曼叔、蕭傳久等，也都是留法學習的系統。在戰爭的動亂中，何明績在1947年由復員回杭的杭州藝專畢業，並在1949年，受黃君璧之聘，渡海來臺擔任臺灣省立師範學院

（今國立臺灣師範大學）美術系的雕塑課程。

　　1962年，國立臺灣藝專設立美術科，何明績即協助創立雕塑祖並擔任課程。1977年又受聘兼任文化大學美術系，1982年則參與籌備國立藝術學院（今國立臺北藝術大學），出任美術系教授並兼主任，至屆齡退休；適逢輔仁大學應用美術系成立，又應聘擔任雕塑課程，此外，並長期擔任全國美展、全省美展，及各地方美展的雕塑類評審委員，可說是臺灣雕塑教育體系參與最廣、影響最深的一人。

　　何明績一生堅持純藝術的創作，即使身處「偉人塑像」的戒嚴時代，也未投入為政治人物塑像的行列。面對兩岸武力對峙的情勢，他則以〈脩我戈矛與子同仇〉這樣的作品，作出帶著歷史情懷與含蓄詩境的回應。

　　何明績在寫實的基礎上，為臺灣戰後雕塑發展，開創出許多富有中國情感的作品，但最具經典性的鉅作，應為1987年的〈禪宗六祖〉系列。

　　「禪宗六祖」乃佛教傳入中國最重要的六位大師，包括：達摩、慧可、僧璨、道信、弘忍、慧能；時代從魏晉南北朝的梁武帝到唐代，也是禪宗創建的六位祖師。何明績以泥塑翻銅的手法，掌握六位高僧的法相，既可各自獨立，又可以不同的方式的排列，六座成一組，高在76至83公分之間。聖者衣衫飄飄、神態各異，但充滿著一種生命的智慧。類同的表現，亦可在〈廣欽老和尚〉一作中得見。何明績應可視為臺灣學院雕塑教育最重要的奠基者。

　　戰後唐山渡臺的雕塑家，另有上海美專畢業的闕明德（1918-）。闕明德是江蘇吳縣人，上海美專時，係讀西畫科，師從關良、倪貽德、丁衍庸等，均具「新派」思想。美專畢業後，為求藝術上的多元接觸與學習，乃入上海名雕塑家張充仁門下，學習多年，奠定雕塑創作的基礎。1949年舉家遷臺，與陳定山、高逸鴻、王壯為、陳克言等書畫家創辦「中華藝苑」於臺北，闕明德負責教授素描與雕塑。1951年，政工幹美術組成立，闕氏亦應聘教授素描課程；1953年，再受聘省立師範學院藝術系，教授素描與雕塑。後曾任教文化大學建築系、復興美工、新竹師專……等校，也是一位對臺灣學院雕塑教育多所貢獻的藝術家。

　　儘管在特殊的時代氛圍下，闕明德也曾在1976年雕塑〈總統蔣公立像〉，以因應當年「偉人」過世的紀念像風潮，呈顯他在基本寫實雕塑上的功力；但基本上，他深受「新派」思潮的啟蒙，尤其從西畫的學習轉入雕塑的創作，作品始終展現對現代意識的追求與表現。如：1966年的〈風雪夜歸人〉，便是以瘦長的人形，表現歸人撐傘返家的情境，明顯受到西方雕塑家傑克梅第（A. Giacometti1901-1966）的影響。闕明德自我風格的確立，應在七〇年代跨越八〇年代之間。如：1978年的〈搔首弄姿〉，以簡化的造形，表現女子以手撫頭、身形扭動的姿態；為了造形的簡化，甚至省略另一隻手，而原本凸顯的乳

房，反而以凹陷的方式處理，這也是西方「立體派」雕塑「負空間」手法的運用。

1979年的〈母愛〉，則捨棄圓柱狀的人體特徵，改以平板狀的形式，表達母子相擁的深情。至於1980年的〈裸〉，人體已簡化到只剩一支線條柔緩、表面平滑的柱壯體，去頭、去手、去下肢，只暗示出女子胴體的柔軟之美。而另件以〈貓〉為題材的作品，將貓兒放鬆趴睡的景象，以簡潔的手法表現，也深具趣味。

闕明德是戰後所有自唐山渡臺的雕塑家之中，造型思維最具前衛傾向的一位，但他也始終沒有跨越「形象暗示」的侷限，走向純粹的抽象造型。唯其一生行事低調，退休後不久便過世，家屬由師大附近遷往新店，與藝術界失去聯絡，殊為可惜。

■

橫跨日治時期和戰後新學院體制之間，有一群出生本地的藝術家，或許部份限於個人經濟因素，但更大的原因，則是時代的限制，他們來不及搭上前往日本學習雕刻的列車，也沒能趕上戰後學院雕塑教育的薰陶；但1946年成立的臺灣省全省美術展覽會（簡稱「省展」）雕塑部，提供他們一個展現才華的平臺，他們在此彼此競技、相互觀摩，也成就了各自的一番天地。他們曾經是省展初期經常獲獎的優勝者，但隨著歷史的推進，他們的名字大多被後起的歷史浪潮所淹沒，作品也鮮為人知，甚至成為歷史夾縫中一群幾乎被遺忘的藝術家。這些人可以陳英傑（1924-2011）、王水河（1925-）為代表。

王水河是臺中人，也是自學有成，並在省展初期表現亮眼的雕塑家。1925年出生的他，早在日治時期的公學校階段，便展露美術方面的天分，作品屢獲臺中州學生美術比賽的首獎。公學校畢業前一年，更以一件風景畫奪得日本全國性的森永藝術作品徵選「二等賞」的榮譽，也讓他獲得生命中的第一筆財富。這項經歷，對年幼的王水河，自是一個極大的鼓勵，讓他獲得走向美術專業的信心與保證；但在如此年輕的歲月，就種下美術技能可以轉換為財富的認知，對於成就一個偉大的藝術家而言，是幸與不幸？實是耐人尋味。

由於獲獎的結果，王水河憑著美術天分謀生的人生路徑，大致已然敲定。公學校畢業，也就是12歲那年，便開始投入社會，從事和美術設計相關的工作。兩年後，前往一位家族前輩的店裡，學習紙糊獅頭的工藝。這項工作，必須先以泥塑的方式，將獅頭，尤其臉部的造型，作出模型；之後，以紙糊的手法，一層層的覆蓋，俟紙質乾燥變硬後，再將土模取下，完成作品。這樣的工序，對於日後的雕塑創作，都產生了一定的啟蒙作用。

由於王水河美術工作上的優異表現，很快地就被一些廣告社的日籍老闆看重，並給予師傅級的酬勞。但自主性甚強的王水河，最後還是辭去了受雇的工作，自己開設廣告社，店名為「櫻」，一方面為戲劇繪製布景，也兼作室內設計的工作；更以其才華，獲得一位自新加坡回臺的歌仔戲布景彩繪師父的青睞，將女兒許配給了他。

戰後，王水河一度遷居臺北，與白姓好友合開「白王畫房」；後因兒子生病，返回臺

中，自設「水河畫房」，也開展出他在臺中美工界深遠的影響力；從電影看板、商業廣告、商標、名片、布旗，到商展會場、牌樓、室內設計、櫥窗、家具、燈具、鐵窗花樣，乃至戶外景、生態環境……等等，幾乎無所不包，既為他贏得「多才」的美名，也賺取了可觀的財富。

但在那樣的年代，真正的藝術家，還是必須獲得官方展覽的競賽肯定；王水河從1949年的第四屆省展一開始，便以「特選主席獎」的成績，引起注意。這是一件以男子頭像為題材的作品，輪廓鮮明，手法俐落，偏分的髮型，凸顯出年輕男子自信、明朗的個性。此後，他持續參展，也多次獲獎，包括：第五屆的主席獎第二名、第八屆的主席獎第三名、第九屆的主席獎第二名、第十屆的主席獎第一名、第十一屆的特選主席獎第一名、第十二屆的文協獎、第十三屆的主席獎第一名、第十四屆的特選第一獎，以及第十五屆的無鑑查展並特選第一獎。

1960年第十五屆省展之後，王水河自認已經獲得無鑑查展出的資格，足以證明自己的實力，便也中斷了參展省展的行動，全心投入自己的美術工程事業。未料，到了1971年，就在他事業達於顛峰之際，突然被診斷出罹患喉癌，接受手術治療，並被告知只剩5年的存活期。至此，生命面臨巨大轉折，他忍痛結束經營多年的畫房工作，甚至也為自己塑像並為墓園作了規劃設計。不過，死神只是和他開了一個玩笑，他在重拾畫筆自我療癒幾年之後，自1978年開始，聘請專業模特兒，進行「東方裸女系列」的大規模創作，也為自我的藝術旅程，開拓出另一個新的階段。

〈慈母〉是1980年他度過了罹癌存活期的考驗，存活了下來，心懷感念，為母親所塑的頭像，凝煉的手法、準確的造型，讓人感受到臺灣人母親的沈斂、持穩，與堅毅。

而王水河所雕塑的大批裸女，強調「東方」的特質，曲線柔順、體態豐勻，具有一種嫻靜內斂的美感，不論是單一的造型，或群像的結構，王水河細緻寫實的風格、等身高的尺度，均展現其技法的純熟與構成上的穩健。

王水河從民間自學出發的背景，使他在技法上也有許多突破。雕塑界普遍認同：王水河是臺灣最早使用生漆翻製作品的雕塑家。生漆是傳統漆器最主要的材料，一般漆器的作法，是先有一個內胎為模，在外面塗上數十層生漆，最後脫胎成型。但這樣的作法，往往不是必須切割生漆以脫模，便是必須破壞內胎來脫模。王水河於是想出了一個方法，便是將上漆的方向倒反，他先將原本作為內胎的模型，先行翻塑成一個石膏的外模（又稱「範」），外模是可以打開的兩片，打開後，先塗上隔離劑，然後採取中國古老的「夾紵」工藝技法，一層漆、一層紗布，交相敷疊，待兩片內胎都乾燥後，再進行脫模、接合、推修、上彩，以至成型。這樣的作法，石膏外模不僅可以多次使用，另方面，以內胎方式成型的作品，在各種細節上更能保持清晰、俐落的肌理和紋路。

除了技術上的改良，王水河也是臺灣極早投入「公共藝術」創作的雕塑家，更是最早因公共藝術產生和「行政」觀點相衝突，而作品遭拆除破壞的事主。原來，在1957年年中，王水河受邀擔任臺中市政府「中山公園（原臺中公園）改進委員會」的顧問，為公園改造進行規劃，當中包括公園大門的整體設計；王水河特地為大門門柱雕作了一對以抽象人體為造型的〈芭蕾雙姝〉，舞動的抽象人形，雙手相執，圈成環狀，旨在配合當年在臺中舉辦的全省運動會。完成後，成為遊客喜愛留影的地標式景觀。不久卻因省政府主席某次巡視時，一句不經意的批評，便被當時奉長官意見如聖旨的臺中市政府，予以無情的拆除，成為臺灣公共藝術史上的負面案例。

　　王水河的特殊才華與成就，成為臺中城市發展史上重要的參與者，卻也將他侷限成地方型的人物。不過，在其豐富的生命過程中，他的住所，一度成為臺中藝文界重要的聚會所，顏水龍（1903-1997）是他的鄰居兼忘年之交，陳夏雨（1917-2000）、中央書局老闆張星健等，都是他的座上賓；而1964年，他已是臺陽美術協會的會員，也是臺陽在臺中活動最重要的據點。1980年代，他重回藝壇，全力投入雕塑創作後，1986年，擔任「中部雕塑學會」會長，1988年更創立「臺中市雕塑學會」擔任首任會長，對臺中地區雕塑發展，具領導者的地位。1989年之後，則受聘省展雕塑部擔任評審委員，也彌補了他在1960年成為「無鑑查」之後，未再持續參展以致未能晉升為評審委員的遺憾。

　　另一位自學成功，在省展初期表現傑出，甚至因此成為省展評審委員的雕塑家，即陳英傑。陳英傑也是臺中人，原名陳夏傑，是前提雕塑家陳夏雨的弟弟，因為哥哥是省展雕塑部的評審委員，陳夏傑為避免嫌疑，乃改名陳英傑。

　　在年齡上比王水河還年長一歲的陳英傑，出生在臺中大里（原臺中縣大里鄉）。陳英傑與兄長夏雨年紀雖僅相差七歲，但兩人真正相處的時間，其實相當有限。因為陳英傑自8歲入臺中村上公學校就讀始，即過著長期離家的生活；而夏雨也在1935年，亦即英傑仍就讀公學校時期，便離臺赴日，直到1945年臺灣光復，始自日返臺。

　　英傑在家排行第六，上除長兄夏雨外，另有四個姊姊。個性內斂含蓄的陳英傑，自幼即顯露喜歡動手製作家具、玩具的興趣與天分；此一天份，也使他在離家寄居大舅家唸完六年的公學校之後，決心進入臺中工藝專修學校就讀，這是1937年的事。三年時間，他第一次較具系統地接觸了西方的美術思潮與造型理論，而在素描與水彩等一些基本技法課程之外，更因選修「漆工科」，而對材料特性有著多元、廣泛的瞭解。這些知識，對日後從事雕塑創作材質的開拓，尤具關鍵性之影響。

　　由於在校成績優異，1940年畢業後，陳英傑留校擔任助教一年。隔年，因屆兵役年齡，乃報名臺灣總督府任用考試，並在1942年進入動員課工作，免去了兵役的徵調。而在前此一年（1941）年底，由於日軍突襲美軍珍珠港基地，太平洋戰爭轉趨激烈，臺灣也因

此籠罩在戰爭的巨大陰影下。

　　1945年，戰爭結束，日人投降離臺，陳英傑在總督府的工作也告結束。戰後的蕭條，陳英傑曾結合當年臺中工藝學校的同學賴高山、王清霜等人，合夥進行工藝品製作的生意，尤以日本漆器的製作為大宗；陳氏由於對材料的獨到研究，可縮短古漆乾燥的時程，負責主要的研製工作。不過這項合作計劃，並無預期中的順利，一年後，便告終止。日後，賴高山以漆畫知名，王清霜則任職草屯手工藝中心，深入漆藝的探討，成為「國家工藝成就獎」的得主。

　　就在和賴、王共同創業時期，陳英傑也開始接觸雕塑創作。他利用閒暇，前往臺中師範附小，擔任前輩雕塑家張錫卿的助手，學習翻作石膏的技法。張氏時任師範附小校長，同時，他也是陳夏雨的雕塑啟蒙老師。1946年，首屆全省美展開展，陳英傑即以〈女人頭像〉及〈國父〉兩件作品獲得入選。

　　首屆省展的入選，對甫剛投身雕塑創作的陳英傑，無疑是一次重大的鼓勵。而1946年，也正是兄弟二人同時應聘臺中師範學校藝術科任教的一年，陳英傑從旁觀摩兄長創作，獲得相當啟示。不過這樣的機緣，相當短暫；隔年（1947）2月底，發生驚動全省的「二二八事件」，陳夏雨即因事件無辜牽連，離開教職，自此過著半隱居的生活。

　　1947年，陳英傑二度出品省展，並進一步獲得「學產會獎」的榮譽。獲得獎金三萬元。這筆金額在當年，數量雖不大，但對年輕、且甫入創作之途的陳英傑，又是一項有力的鼓舞與支持。

　　1948年，已經是陳英傑服務臺中師範的第三年，每年的參賽省展，仍是他朝思暮想的生活重心。某天，一個偶然的機會，他在街上遇見一位男性老乞丐，乞丐瘦骨嶙峋、飽嘗風霜的感覺，深深地吸引了他，他於是暗暗跟蹤，發現了乞丐的落腳處，並冒然上前商量，取得同意，邀請乞丐來到他的工作室，擔任模特兒；不久，便塑成了〈老人頭像〉一作。這件作品送展當年第三屆省展，終於贏得主席獎第一名的榮譽，這也是當年省展雕塑部唯一獲獎的一件作品。

　　〈老人頭像〉原本也是以泥塑翻製石膏，外加乾漆，後來又翻成銅質。在凹陷的眼窩中，老人的雙眼顯露一種疲態的淡然，似乎世事的滄桑早已被他完全看破，再也沒有什麼可以爭執計較的了。凸出的顴骨，加重了鬢邊與頰後深陷的感覺；緊閉的嘴唇，似乎仍有一些可以說卻不願說出的意見，下垂而微翹的鬍子，更表出一種堅毅不屈的個性。相對於面貌的深重輪廓，完美的圓形頭顱，則象徵著一顆深藏著智慧的靈魂，被禁錮在一個被世間遺棄的軀體之內。這件〈老人頭像〉反映陳氏對人性關懷的深沈一面；而置於臺灣甫遭二二八動亂的時局背景，益發顯示藝術家心中壓抑、委曲、認命的情緒。

　　1949年，是臺灣緊接1945年日人離臺後的又一變局，中國大陸的國民黨政權，整個撤

遷來到臺灣；許多制度、作法，甚至人事、工作，均面臨重大變動。臺中師範學校藝術科在全省幾所師範中，首先遭到結束的命運；數年後，其他幾所師校藝術科，也都走上相同的結局。陳英傑和幾位老師同時被迫離開中師。

離開中師的陳英傑，隨即在臺南工學院附工找到教職，擔任建築科的美術課程；並因此遷居臺南，此後一住超過半個世紀，臺南成為他的第二故鄉。在時局變動中，陳英傑仍持續創作、參展，並獲得第四屆全省美展文協獎，及第五屆的特選主席獎第一名。

陳英傑在第五屆省展之後，又連續獲得特選主席第一名的榮銜三次，因此在1954年的第九屆省展，獲得省展的最高榮譽，成為永久免審查。

1951年，是遷居臺南的第二年，可能是由於郭柏川在此地倡導人體寫生的影響，臺南的女性模特兒相較之下，較為易求。陳英傑也在這一年開始，創作了一系列的女性裸像。1953年臺南美術展覽會（簡稱「南美會」），這是由資深畫家郭柏川所推動成立的一個地方性美術團體，1952年發起成立，1953年舉行首展，陳英傑應邀參展並成為該會雕塑部的創始會員。

1953年，也是陳氏生命中重要的一年，他和同在臺南高工服務的護士郭瀛錦小姐結婚；郭女士此後成為他生命中最大的支柱，也是藝術的知音與分享者。

成家三年後的1956年，陳英傑應聘臺南第一高級中學（簡稱「南一中」），使他真正找到了得以安身立命的工作環境。家庭生活與工作環境的安定順意，加上省展免審查的榮譽，這時期的陳英傑，以寫實裸女為題材的創作，也達到高峰，如：1959年的〈髮〉，更應可看成陳氏典雅凝煉風格的極致之作，高雄市立美術館眼光獨具的典藏了這件佳構。

1960年，是臺灣藝術氛圍產生重大改變的關鍵時刻，發軔於1950年代末期，以「五月畫會」、「東方畫會」、「現代版畫會」等年輕人為代表的現代藝術運動狂潮，衝擊了日治以來掌握臺灣美學品味與藝術思維的前輩藝術家風格。事實上，早在1956年，也就是1957年「五月」、「東方」等畫會成立的前一年，陳英傑即有一件原名〈思想〉，後來改為〈思想者〉的作品，嘗試改變其初期寫實風格的創作路徑，這件作品以稍帶變形與扭曲的人體造型，表現了一種沉穩、渾厚，有著金字塔造型般的恒定，又因肢體的豐滿、寬厚，帶著一份母性般的包容。而到了1960年代初始，陳英傑即開所有臺灣雕塑家風氣之先，首先接觸並吸收了西洋現代雕塑家阿爾普（Hans Arp,1888-1966）的思想，以水泥材質將人體的形態化約成一種純粹的造型，流動、自然且不間斷的輪廓，加上精確簡明的製作技巧，富有輕盈、明快的現代感。陳英傑在此時，發揮了他媒材掌握的天份，將水泥加入色粉，染成所需顏色，透過不斷的旋轉與研磨，使雕塑體上全無氣泡、空隙的產生，而散發出猶如黑色大理石般的木質趣味。這個類似「人造石」的系列，深得觀眾的喜愛。

1967年間，陳英傑正式膺任全省美展雕塑部評審委員，這是繼陳夏雨、蒲添生，以及

大陸來臺雕塑家劉獅長期擔任省展雕塑部評審委員以來，第一位正式經由參展管道晉升的評審委員；而更具意義的是：由於陳英傑的加入，徹底地改變了以往省展雕塑部的寫實風格，注入了現代造型的理念，帶動了臺灣雕塑風格的變動。

■

同樣是跨越戰爭前後、同樣是在省展初期展露頭角，楊英風日後在雕塑創作上的成就，顯然超越同時代的雕塑家，成為繼黃土水之後，臺灣近代雕塑史上一座鮮明的巍峨巨峰。

1926年出生於臺灣宜蘭的楊英風，父親為日治時期的成功臺商，經年在中國大陸東北及北平、天津工作，將楊英風託給姨媽照顧。幼年的楊英風進入宜蘭公學後，受到林阿坤老師的啟發，已展露美術方面的才華。他因思念母親，經常會望著月亮，因為母親告訴他：母親即使遠在北方，但他們看到的是同一個月亮；而母親化妝臺上的鳳凰圖案，也成了母親的化身。這些元素，日後都成為楊英風雕塑創作上的重要元素。

1940年，楊英風小學畢業，為讓他獲得更好的教育，父親便安排他前往北平，進入中學。此時的北平，雖也已淪為日人統治的地區，但對同樣接受過臺灣日治教育的他，卻是較能順利地銜接、適應。這段中學時間，受到幾位日籍美術老師的教導，也包括臺灣前輩畫家郭柏川的指導，已奠定他日後走上美術專業的志向。

中學畢業後，在兼顧父親傳承家業的要求與自我學習美術的意願下，楊英風接受臺籍前輩楊肇嘉先生的建議，選擇投考東京美術學校建築科，並順利考取。1944年年初即前往東美報到。不過，此時戰爭已近尾聲，學校的學習，相當有限，尤其隨著戰爭轉遽，學校停課，他也被迫輟學，回到北平，東美學習的時間實際不到一年。

回到北平後，日本即無條件投降。他重新考進天主教學校的輔仁大學教育學院美術系；並利用暑假，前往山西大同、雲岡等地旅遊，震憾於石窟佛雕的高偉、莊嚴，奠下一生與魏晉美學與佛像雕塑的淵源。

1947年，以姨丈身體有恙，他又自輔仁大學輟學，返臺與表姊李定結婚，並再次重考進入當年的臺灣師院藝術系（今國立灣師範大學美術系）。在這裡，受到老師的特別關愛，提供給他專用的雕塑工作室，他也為老師們留下不少精采的雕像，包括：系主任黃君璧（1898-1991），及美術老師陳慧坤（1907-2011）、李石樵（1908-1995）等人。

可能因學潮而被迫輟學的楊英風，回到故鄉後，迅即因同鄉前輩藍蔭鼎（1903-1979）的引薦，進入當時的美援單位「農復會」工作，擔任機關雜誌《豐年》的美術編輯；也因為這個工作，讓他走遍全臺南北，深入農村，和土地有了深刻的聯結。

創作於1952年的〈無意〉是一隻慢步前行的水牛，甩著尾巴，背上站了一隻烏秋。如果說黃土水完成於1930年的〈水牛群像〉（原名〈南國〉），是一些身上無毛、理想世界

中的水牛形象，那麼楊英風1952年的〈無意〉，則是一些回到現實、踏在土地上的寫實水牛。牛的身上，有細緻雕刻出來的牛毛紋理，因為有毛，就會出汗，出了汗，就會卡上泥土；有了泥土，便會有蒼蠅，因此牛尾要揮舞拍打，背上會有吃蟲的烏秋⋯⋯。

現實寫實時期的高峰，可以〈驟雨〉（1953）一作為代表。這件獲得當年第十六屆臺陽美展雕塑部第一名「臺陽獎」的作品，是以寫實的手法，描寫一位身材壯碩的農夫，在大雨驟來之際，隨手抓起地面的簑衣、旋轉披掛上身的瞬間動作。壯碩而稍顯短小的身材，完全是東方人的典型，堅毅的臉部表情、微屈的雙腳，著著實實地踏立在土黃地面之上。挺身而起的軀體，有一股向上的動勢，而披掛上身的簑衣，則有一份下沈的重量，加上看不見的驟雨，形成了相互推擠的力量；但透過「人」這樣一個中介，調和、也聯通了天地間的一股生氣。

1960年5月，仍在《豐年》雜誌社工作的楊英風，接受教育廳廳長、也是當年楊英風就讀師院時的校長劉真的委託，為新建完成的南投日月潭教師會館，進行藝術裝修設計，這在臺灣公共藝發展史上，是極具代表性的一個案例。

日月潭巨型浮雕壁畫的製作與完成，開展了楊英風個人藝術生命的另一個廣大面向，也為臺灣公共藝術的推進，立下了鮮明的里程碑；不論是施作的技術或作品的風格、語彙，均產生了典範性的影響，也應是戰後臺灣官方委託進行的第一件公共藝術。

完成教師會館大壁畫的隔年（1962），楊英風辭去了「豐年社」收入優渥的工作，成為一位專業的藝術家；而他的雕塑創作，也在這一年打破了此前「實體」雕塑的概念，改以書法一般的線條，進行三度空間的週行、發展，形成一種「虛空間」的塑造，進入所謂的「書法系列」的創作；如此次展出的〈如意〉（1963），此一風格，一直延續到他赴義大利居留的時期。

〈如意〉一作，是以一種扭動、旋轉的線條，傳達出多面向空間的不同造型效果，它和傳統條棍狀的「如意」造型不同，是和外在環境維持一種既抗又順、又曲從又掙脫的生命實境。這件作品也參展1963年的「五月美展」，又名〈氣壓與引力〉。

1963年底，輔仁大學校友會籌組致敬團，前往義大利羅馬梵蒂岡教廷觀見教宗，感謝教廷在輔仁大學在臺復校事工上的支持與協助。楊英風以當年曾經就讀北平輔大美術系的經歷，獲選為代表之一，陪同于斌主教前往，並停留學習，前後三年。

1967年，楊英風甫一返臺，他便匆匆趕往花蓮，去赴一場之前在歐洲已經答應的約會。原來當楊英風還在歐洲的時候，由臺灣前去考察石雕藝術的花蓮大理石工廠廠長，驚訝於楊英風對藝術，尤其是雕塑方面的獨到見解，特別邀請楊英風返臺後擔任該廠顧問，為提升臺灣大理石的產品開發，提供藝術方面的專業意見。

楊英風對這件工作的參與，使他成為臺灣第一個將文化引入產業的人，也促成了後來

花蓮石雕文化的成形。而這個工作的投入，也激發了他個人在藝術生命上的另一個進境。

　　這位自小生長於宜蘭的藝術家，由於此次從橫貫公路前往花蓮之行，震懾於太魯閣山水鬼斧神工的驚人氣勢，與大自然的偉大，體會到人間再偉大的藝術家、雕塑家的作品，也無法與那山岩石壁的天成奇觀相較量。這樣的感動，加上大理石工廠機具切割石材的靈感，也就形成了一系列「太魯閣山水」的傑出創作。

　　在「太魯閣山水」系列中，楊英風把整個塊狀的保麗龍，以通電加熱的電線緩慢走過，就形成了種種山岩削壁般的形態變化。

　　如〈太魯閣峽谷〉（1973）一作，目前鑄銅的作品，大約八、九十公分，當我們觀賞這件作品時，就如凌空觀賞縮小了的太魯閣峽谷一般；但如果有一天，能有人把這樣的作品，放大成建築的形式，那麼人走在建築之間，就如置身真實峽谷中一般，將會令人有驚嘆折服之感。

　　楊英風的「太魯閣山水」系列，前後大約十年時間，在其眾多創作中，自成一個系統；透過一種意象的呈現，表達了藝術家面對故鄉山水、田野、微風、晨曦……等等的體驗與感受，是楊英風創作生涯中兼具感性與思維的一批傑作。同時，這種「風景式的雕塑」，在人類文明史上，也是少見的手法。古來有以浮雕的力式，表現大自然景緻者；有以立體模型，模擬地貌、山水者；但以一種立體雕塑的手法，來表現大自然的氣韻、景緻，楊英風即使不是唯一僅見的一位，也是極為罕見且成功的藝術家。而「太魯閣山水」系列雕塑，之後也成為楊英風景觀規劃中最常被運用的作品，包括表現陽光穿透林蔭的〈南山晨曦〉（1977）等作。

　　楊英風從事「太魯閣山水」系列創作期間，也正是朱銘前來拜師學習的一段時期。朱銘成名的「太極」系列，其基本的技法，固然有來自民間傳統木雕「粗坯」的切割本質，但初期以整塊木材的割鋸，或後來以巨型保麗龍塊的切割，顯然正是來自楊英風「太魯閣山水系列」技法的借用與延續。

　　「太魯閣山水」系列展開的初期，楊英風也在極困難的條件下，完成了一個幾乎不可能的任務；但這個任務的完成，也終於把他推上了國際的舞臺。那就是應中華民國政府要求，為1970年3月在日本大阪舉辦的萬國博覽會，知名建築大師貝聿銘設計的中華民國館前，設置一座景觀雕塑，也就是知名的〈鳳凰來儀〉。

　　從1967年初入中橫，到1970年代協助花蓮大理石工廠，提升大理石工藝產業的藝術化，楊英風也創作許多石雕的作品，都給人一種機智、天成的驚艷感受，如此次展出的〈光之交影〉（1967）、〈太魯閣系列〉（1972）等。

　　〈鳳凰來儀〉是傳統文化與個人記憶的綜合呈現，也是楊英風一生最具代表性的重要作品之一。這件原作高達700公分的巨大雕塑，完全以紙雕的手法塑成，將笨重的鋼材，

轉化為一種輕靈飛揚的意象。鳳凰轉身的英姿，和羽毛飄揚的豐采，在具象與抽象之間，形成一種愉快的辨證，贏得了巨大的掌聲。

當年放置在日本大阪的這件雕塑，在展覽結束後，到底物歸何處？迄今仍是未確知的謎團；不過，這件作品，後來（1991）另以不鏽鋼的材質，重新塑作，置於當時的臺北市立銀行（今富邦銀行）大樓前廣場。

楊英風一生的作品，數量浩大、媒材多樣、形式多變，但在其生命後期，逐漸集中到不鏽鋼的創作表現，也在不鏽鋼的作品中，高度地展現了其強調現代媒材、倡導景觀雕塑，與標舉天人合一的哲學思想；如果說：不鏽鋼系列是楊英風作品中最具知名度與代表性的創作，應是可以成立的說法。

由於大阪博覽會中華民國館館前雕塑〈鳳凰來儀〉的成功合作，貝聿銘對楊英風傑出的創作才華，尤其是雕塑與建築環境完美結合的手法，留下深刻印象。不過，〈鳳凰來儀〉在當時仍屬以鋼材加漆為媒材，還不算是不鏽鋼的作品。

1973年，有亞洲船王之稱的香港船業鉅子董浩雲，由於一艘豪華郵輪伊麗莎白女皇號在海上焚燬，乃計劃在美國紐約華爾街前面興建一幢東方海外大廈作為紀念。大廈由貝聿銘負責規劃，大廈前廣場，英國女皇囑意放置該國雕塑大師亨利摩爾（Henry Spencer Moore,1898-1986）的作品，但貝聿銘認為他的大樓風格和亨利摩爾的作品並不契合，因此，極力推薦楊英風。楊英風幾度考察後，提出的〈東西門〉方案，終於獲得了眾人的一致讚賞，也開啟了楊英風不鏽鋼景觀雕塑的大門。

不鏽鋼的創作之成為楊英風後期作品的主要媒材，主要在楊氏特別鍾情於這項媒材的特殊質感與效果，一方面是材料本身明快、簡潔的現代感，二方面則是不鏽鋼鏡面的反映效果，能將週遭的景觀吸納進去；別人視為禁忌的難點，在楊英風看來，反而是一種機會，一種可以達到雕塑與周遭環境合一的機會。此次展出的〈日曜〉（1986）、〈月華〉（1986）、〈月華〉（1986）、〈太初〉（1986）、〈輝耀〉（1993）、〈飛龍在天〉（1990）、〈鳳凰〉（1976）、〈鳳翔〉（1986）等，都是不鏽鋼系列頗具代表性的作品。

其中〈太初〉（又名〈回到太初〉）一作，造型極為簡潔，又富變化，猶如一條彎曲即將打結的繩子；說是鳳，也可以說像龍，但更像一個拉丁文中的「α」（阿爾法）。在《聖經》中，耶和華上帝說：「我是阿爾法（α），我是奧米加（Ω）。」意思就是：我是起始，也是最終。回到太初，就是起始；或許楊英風並沒有知覺到這點，但人類對宇宙初成的想法，幾乎是不謀而合的彼此雷同。

事實上，這個彎曲、片狀的造型，也正是故宮古玉中的「玉璜」。「玉璜」也者，「玉皇上帝」也；正是一條兩頭吸水的「兩頭蛇」。這個形狀，在甲骨文中作「工」，其實是個象形文字，日後多加了「虫」字偏旁，就成了「虹」，也是中國人所崇拜的「龍」

的原型。

　　90年代之後，楊英風的不鏽鋼系列，在造型及施作的技術上，都達於另一高峰。晚年，他更嘗試將這些巨型雕塑，結合雷射景觀，或放回到大草原與千年古木的森林之中，形成一種人文與自然、景觀與雕塑、現代與遠古的交錯烘托。如：1990年為臺北市元宵節所創作的主燈〈飛龍在天〉、1996年為新竹交通大學建校百週年設置的〈緣慧潤生〉，以及1997年為宜蘭縣政府廣場完成的〈協力擎天〉等，都是氣勢雄渾、內蘊深刻的偉構；以不鏽鋼呈顯他深具文化觀念的景觀雕塑創作，也成為他晚期作品最具代表性的面貌。

　　楊英風一生足跡橫跨幾大洲，作品也遍佈世界許多角落，其創作媒材之廣、作品存世之多，在在成為臺灣戰後最具代表的重要藝術家，也是創作內涵從土地關懷延伸到宇宙思維的一座雕塑巨峰。

　　臺灣「現代雕塑」的概念，具體起於何時？還有待深入的探討，至少楊英風（1926-1997）在1955年便有〈六根清淨〉（又名悵惘）的作品，以模糊的五官造型，表達人之能感亦因而有煩惱的宿命；而陳英傑也在1956年，就有〈思想者〉（又名〈思想〉）的作品，將人的軀體刻意放大，形成一種沈穩、飽滿、內斂的情態；同時，楊英風在1962年，徹底走入完全抽象的「書法系列」時期，而陳英傑也在1960年將人體轉為一種純粹的造型。這些都是「現代雕塑」在臺灣發展、逐漸萌芽的階段。然而「現代雕塑」在臺灣真正形成一股巨大的風潮，仍是要俟1975年，由楊英風主導成立「五行雕塑小集」並推出首展之後的事。

　　1975年3月，楊英風邀集不同媒材的「雕塑家」，包括：陳庭詩、李再鈐等人，假臺北國立歷史博物館舉行「五行雕塑小集’75年展」，引起了廣大的注目與討論；展期一再展延，前後三個月才結束。這個展覽，打破一般人對雕塑的傳統概念，也引發了此後「現代雕塑」創作風潮的成型。

　　「五行雕塑小集」明白訴求以「現代」為創作目標；首先在媒材上，誠如李再鈐在展出序言中所說：「彼此尊重，互不干預，各表所思，各展所能，有的用泥塑、翻模，有的用土捏、窯燒，有的用木雕、磨光，有的用石刻、琢平，有的用鐵焊、銹蝕，還有的用非傳統的材料和方法，各式各樣，……。」顯然，「五行雕塑小集」是採取一種相對廣義的「雕塑」定義，因此涵蓋的類型，既有後來被歸納為「陶藝」類的作品，也有一些比較屬於工業設計或景觀造型的設計等；這樣的組合與呈現，確實提供給當時的觀眾，對所謂「現代雕塑」的面貌，一個較為嶄新而開闊的認識。不過，不論是從藝術家個人日後的發展檢視，抑或後來歷史的認識，能在臺灣雕塑史上表現出個人強烈風格與「雕塑」成就的，除發起人楊英風外，先行代雕塑家應以陳庭詩、李再鈐等人為代表。

　　陳庭詩（1916-2002），福建長樂人，幼年失聰，筆名耳氏，戰後來臺，服務當時的省

立臺北圖書館。1959年與楊英風等人共組「現代版畫會」，後成為「五月畫會」成員。陳庭生於仕宦之家，外曾祖父即清代臺灣名臣沈葆楨，父祖均為清末進士、秀才。陳庭詩幼承庭訓，飽讀詩書，作為藝術家，也是多才多藝，舉凡：版畫、彩墨畫、書法、雕塑……等，無不精湛，且具風格。

陳庭詩對雕塑的接觸與創作，初始於1960年代中期，當時畫壇興起多媒材的「普普」之風，他已經在畫面上安放生銹的鐵鋸等物，後逐漸以廢棄的鋼鐵形成作品，高雄拆船廠更提供了大量的創作素材。

1970年，陳庭詩即有「鐵雕巡迴展」於臺北、臺中、高雄等地；1975年參「五行雕塑小集」展出，更激發他大量創作的欲力。陳庭詩經常運用「廢鐵中的廢鐵」，把別人看作「無用」的物件，透過巧妙的創意，賦予作品詩情、幽默、機智的特質。1987年創作的〈約翰走路〉，更被收入西方《二十世紀的藝術》書中，是亞洲唯一入選的鐵雕藝術家。

李再鈐（1928-）祖籍福建仙遊，也是出生書香世家，祖父即清末臺灣知名水墨畫家李霞（1871-1939）。戰後隻身來臺求學，因兩岸隔絕而阻斷了返鄉之路。就讀臺灣師院期間，因受「四六事件」牽連而遭退學；後入「臺灣手工業推廣中心」服務，從事產品開發與設計，但也因此接觸了許多歐美先進的設計觀念與藝術資訊。

1975年3月接受師院同學楊英風邀請，參與「五行雕塑小集」的展出，當時的作品，受到美國低限主義的影響，已是臺灣最早以幾何造型表現低限主義雕塑的藝術家；但讓他的作品，真正成為社會的焦點，被大眾所認識，則是1985年發生在臺北市立美術館的「改色事件」。

原來1983年年底，臺灣第一座現代美術館的臺北市立美術館正式開館，邀請許多老中青輩藝術家參加開幕展，李再鈐以一件〈低限的無限〉參展，放置在美術館外的廣場。不料，引起一位民眾的檢舉，認為從某一角度看過去，暗藏著一個中共五星的圖形；同時，由於作品本身為紅色，特別引起聯想。這本屬民間個別觀眾的疑慮，卻造成了美術館的緊張；適逢展覽期限已屆，館方本有意要求作者撤回作品，但尚未獲得作者回應，館方竟然找人將作品逕自改成銀白色，引發了藝術界的不滿和社會的嘩然，最後雖以改回原色而落幕，但美術館長也因此下臺。

經此一事件，李再鈐的作品反而成為社會普遍認知的對象，而他這種以極端簡約的幾何造型所構成的作品，也成為臺灣現代雕塑最具代表性的風格類型之一。

事實上，李再鈐是一位深具學養的藝術家，在東西藝術尤其雕塑史的研究上，曾下過功夫，也富著作。在尚未投入金屬雕刻之前，曾有一段以砂岩為主要素材的時期，採圓為基本造形，訴求一種柔潤韻味與渾厚氣勢的量塊感。

1975年的「五行雕塑小集」是首次發表金屬類的低限雕塑作品，強烈展現他對理性幾

何造型組構的創作理念。李再鈐曾自述「低限」的意義說：「『低限』（Minimal）也是『有限』（Limit）的意思，是一單元位數，或一個單純的基本形象，集合或重覆這些單元，使其成為具有『無限』（Limitless）的造形結構。『無限』是意味著成長、擴張、發展，像一種有機的生命體。」（〈「低限的無限」〉）

此次展出的作品，計有戶外的〈無上有1與0〉及〈二而不二〉，及室內的〈元〉和〈無限延續〉等，都是以一種單純的元素，在不斷排列的規律性中，表面上看，是深具西方理性的特色，但本質上，則富含東方人文思維的趣味。他在有意無意中，融合了這兩者的特性，也消融這兩者的差異，回到一種自然秩序的呈現。他曾說：

「我的作品中大部份都是由一組相同的基本造形單元——三角錐體、三角柱體、立方體、圓柱體或弧形體的組合，並表現秩序感；秩序也是我追求的目標之一。

我認為人類心靈經驗的最大喜悅，無過於自然秩序的感知。將這項心理現象使其通過主觀反應，再設法融入事物結構中，這不只是藝術創作如此，而生活方式亦然，文明社會的組織，無異是一種秩序的傑作。

藝術品往往是傳導秩序感知的共通語言，一件完美至善的藝術品，應隱喻著一種法則，或稱為一個秩序的證實。」（〈「低限的無限」〉）

在臺灣推動景觀藝術或公共藝術的過程中，李再鈐也始終扮演著積極推動的角色。在臺灣近代雕塑史上，他無疑是一位兼具學理與創作、擁有詩情與哲思的一位優秀現代雕塑家。

■

臺灣近代雕塑，以黃土水不世出的天份，掀開序幕，接著，後繼有人，不論是大陸來臺藝術家或本地出生成長藝術家，共同織構出臺灣近代雕塑發展豐美的篇章。2015年臺北中山堂的「向大師致敬——臺灣前輩雕塑11家」大展，正是這個美麗篇章的一次總體呈現，值得欣賀，也值得欽敬。

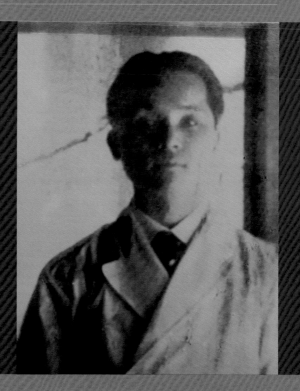

黃土水
Huang Tu-Shui
1895-1930

　　黃土水是臺灣「新美術運動」最閃亮的一顆巨星，其短促的36歲生命，為臺灣近代美術的展開，譜下最美麗的序曲。黃土水，1914年畢業於臺北國語學校（今國立臺北教育大學），旋即以優異的美術天分，獲當時北師校長隈本繁吉推薦，進入東京美術學校（今東京藝術大學）深造，成為臺灣第一批留日美術學生。

　　1920年，黃氏自東京美術學校木雕科畢業，作品〈蕃童〉入選日本最高美術權威「帝國美術展覽會」，成為臺灣入選「帝展」的第一人。之後作品又連續四屆入選「帝展」，才華備受矚目與肯定。

　　重要代表作如〈甘露水〉、〈釋迦出山〉和〈水牛群像〉（原名〈南國〉），融合西方與傳統雕塑的觀念，在自然主義的寫實風格中，闡述了自我內涵與對鄉土的情懷。終其一生，黃土水徹底驗證了「生命雖短暫，藝術卻永恆」這句話。

Huang Tu-Shui was the most renowned person in the New Art Movement in Taiwan. During his brief life of 36 years he had a great influence on the island's modern art scene. Huang Tu-Shui graduated from Taipei Mandarin School (now National Taipei University of Education). Very soon his outstanding talent in art was noticed and a government officer recommended him to enroll at the Tokyo School of Fine Arts (now Tokyo University of the Arts) to pursue advanced studies. Huang was one of the few Taiwanese students who went to Japan to acquire education.

In1920, Huang graduated from the Department of Woodcarving at the Tokyo School of Fine Arts. His sculpture Fan Tong was selected for the Imperial Art Exhibition of Japan that was considered the most prestigious art exhibition in Japan at that time. Huang was the first Taiwanese artist to be chosen for this exhibition. Later, his works were selected for the same exhibition four times in a row proving Huang's talent and bringing him recognition.

Major works of the artist include Sweet Dew, Sakya and Water Buffaloes (or Southland) that integrated Western and traditional concepts of sculpture. Naturalistic realism style of Huang's sculptures revealed his self-connotation and his feelings for the native land. Huang Tu-Shui for whole his life thoroughly claimed: "Although life is short, but art is eternal."

1895	出生於臺灣臺北。
1911	大稻埕公學校（今太平國民小學）畢業後，考進臺北國語學校（今國立臺北教育大學）。
1915	任教於太平公學校（今太平國民小學）。獲東洋協會臺灣支部留學獎助，入東京美術學校（今東京藝術大學）雕刻科木雕部選科，跟隨佛雕大師高村光雲學習，成為首位臺籍生。
1919	升上東京美術學校五年級，並完成《甘露水》。
1920	〈蕃童〉（又名〈吹笛山童〉）入選「第二屆帝展」；為臺灣第一位入選「帝展」的藝術家。
1921	〈甘露水〉入選「第三屆帝展」。
1922	〈擺姿勢的女人〉入選「第四屆帝展」。
1924	〈郊外〉入選「第五屆帝展」。
1925	因派系鬥爭問題而落選「第六屆帝展」，此後不再參展。
1926	完成〈釋迦出山〉，安座於臺北艋舺龍山寺。
1928	臺灣總督為將舉行的昭和天皇登基大典，請臺北州廳（今中華民國監察院）出面向黃土水訂製以五隻牛為主題的作品〈歸途〉。
1930	「帝展」改組，決定製作〈水牛群像〉（原名〈南國〉）大型浮雕參展，尚來不及送件，即因盲腸炎併發腹膜炎，於12月21日病逝東京，享年36歲。
1931	「黃土水遺作展」，臺灣總督府舊廳舍（今中山堂）。
1936	遺作〈水牛群像〉捐贈予臺北公會堂（今中山堂）。
1938	「黃土水與陳植棋紀念展」，臺北教育會館（今二二八國家紀念館）。
1983	行政院文化建設委員會完成〈水牛群像〉翻銅製作，並置於臺北市立美術館。
1989	「黃土水雕塑展」，臺北國立歷史博物館。
1995	「黃土水百年誕辰紀念展」，高雄市立美術館。
2015	「向大師致敬—臺灣前輩雕塑11家大展」，臺北中山堂。

黃土水120年

撰文｜李欽賢

（美術史學者，著有《台灣美術閱覽》、《日本美術史話》、《大地、牧歌、黃土水》、《色彩、和諧、廖繼春》等。）

120年前甲午戰爭終結，黃土水誕生至今也120年了。1895年6月11日，日軍統帥北白川宮親王象徵性地率兵從北門城門入臺北城；一個月之後，黃土水在臺北艋舺呱呱墜地。殖民統治的最高機關「臺灣總督府」，暫借北門一帶的前清巡撫衙門為臨時總督府廳舍，直到一九一九年新建的總督府（今總統府）落成啟用，從此原巡撫衙門改稱「總督府舊廳舍」，開放為一般展覽空間。

1930年黃土水去世，翌年五月黃土水遺作展，即假總督府舊廳舍舉行。同年10月，動工拆除巡撫衙門，原址改建為「臺北公會堂」（今中山堂），1936年竣工。隔年，黃土水遺孀將分解成八塊的「水牛群像」石膏浮雕，由船運帶回臺灣，捐贈給臺北公會堂。

黃土水小時候住在萬華祖師廟附近，他就讀艋舺公學校（今老松國小）一年級時，是借祖師廟廂房充當教室的。二年級轉學至大稻埕公學校（今太平國小），當時也是在舊媽祖宮上課。艋舺和大稻埕這兩個地方，是所謂「臺灣人町」，為應運臺灣人的宗教信仰之需，不乏神像雕刻店，黃土水少年時期的風土環境，一開始以廟宇當作課堂，在宗教雕像中耳濡目染；又成長於艋舺和大稻埕，街頭巷尾處處是媽祖、菩薩、土地公等雕像店家，幾乎每天都會到店門口，聚精會神地看著師傅雕刻神像，小小年紀的黃土水觀摩工匠們操刀雕琢，悄悄地埋下日後雕刻人生的苗種。

黃土水的雕刻人生與臺灣神像雕刻很不相同的是，傳統雕工大都是因襲相循的工匠土法；黃土水是科班出身的藝術家，他的雕塑是個人品味的創作，作品中潛藏著時代背景、思想潮流和藝術創意。黃土水是臺灣近代雕塑起跑的第一棒，因為他是第一位創作藝術具有個人特徵的雕塑家，也是臺籍留日美術青年入選「帝展」第一人，就當年權威性甚高的日本帝國美展，黃土水的雕塑作品能榮獲入選，立即受到臺灣社會各界肯定，「雕刻」之成為「家」，「美術」也成為「家」，正是從黃土水才開始的，那一年是1920年。

1915年黃土水以「國語學校」時期，「手工科」的雕刻習作表現優異，經校方提報總督府，再由東洋協會引薦，保送至東京美術學校雕刻科木雕部就讀。在這裡，黃土水不但學到了材料的應用和雕與塑之技藝，也觀察到日本雕刻藝術思潮的趨勢。

求學中他寄宿在東洋協會學校（今拓殖大學）內的「高砂寮」（產權直屬總督府，提供留日臺籍生住宿）。1920年畢業後，黃土水升上研究科深造，入學半年後，他提出一件〈蕃童〉的雕塑作品，入選第二回帝展。

這是臺灣人前所未聞的一項文化訊息，朝野都將之放大解讀，臺灣民族運動家視黃土水為天才，認為是臺灣人的驕傲；統治當局則強調黃土水的成就，是殖民教育有成的結果。的確，黃土水是臺灣近代美術史上，最早被封為「雕塑家」的人物，在此之前尚未出現「雕塑家」這樣的名詞。

大理石作品的〈甘露水〉，入選1921年第三回帝展，直至1936年陳澄波（1895-1947）

破例以油畫入選帝展以前，只有黃土水的雕塑創作連年入選。

　　黃土水似乎早就觀察到帝展雕塑部門以人體裸像最多，肖像也不少，這是日本引進西方雕塑藝術之後最風行的題材。不過，日本年青雕塑家也開始發現到羅丹作品的個性表現與處理部分肢體的用心，這些新派雕塑家也從一九二〇年起，被東京美術學校延攬任教，一洗東京美術學校的保守作風。

　　此一風潮亦促使黃土水思考雕塑題材，如何在傳統的肖像和裸女雕像間有所突破，首度入選帝展的〈蕃童〉，就有很大膽的創意。他雕塑臺灣人，雕出原住民用鼻子吹笛的特殊風情，雖遠在東京求藝，卻仍心繫故土，鎖定鄉情，黃土水的思維已回歸臺灣，重返故鄉的家園，終於找到了臺灣農村美學的象徵——水牛。

　　已經成名的黃土水，常有名流前來委託塑像，遂在東京成立個人工作室，當年臺灣無翻銅工廠，所以從塑造乃至鑄銅的一連串作業，都只能在日本進行。黃土水工作室設在東京舊地籍的池袋1091番地，原址今已改建為八千代銀行西池袋支店。彼時尚未分東西池袋，今天的東池袋從前是巢鴨監獄，第二次世界大戰的頭號戰犯東條英機，就是在這裡被處極刑的。所以池袋地區當年仍屬於東京的外緣，房價比市區低，專業雕塑家黃土水也才新婚，剛邁入專業藝術家的初期階段，遂選定池袋做為住家兼工作室。

　　1922年黃土水自東京美術學校研究科結業，返臺與新臺灣文學運動先驅廖漢臣的姊姊，靜修女中畢業的廖秋桂訂婚。在臺北居留期間，設臨時工作室於艋舺1920年改名萬華）大米商黃金生所轄的「龍泉酒組合」之釀酒廠，並借來一頭水牛，飼養白鷺鷥，作實際觀察與寫生。黃金生長子黃聯登，赴日留學時也住高砂寮，是黃土水的室友，戰後曾出馬競選臺北市議員。

　　1922年總督府發佈「臺灣酒類專賣令」，民間不得私自造酒，龍泉製酒廠後來轉型為鳳梨罐頭加工。

　　1923年關東大地震，黃土水返臺創作的水牛雕像遭到毀損，規劃中的這一年帝展也被迫停辦，可是他已經執意以水牛造形為今後創作之主題。大地震之後翌年（1924年）6月，黃土水二哥病危，專程返臺探視，陪病期間仍借原酒廠空間作雕塑，7月二哥病故，但他已利用前前後後的時間完成了〈郊外〉之作品；〈郊外〉是在雕塑的水牛背上站著一隻白鷺鷥，並於9月6日搭上明石丸回日本，擬參加十月開幕的第五回帝展，終又喜獲入選。

　　酒廠主人黃金生二弟黃金水的女兒黃彩鳳（1908年生，在第三高女與陳進同學，戰後曾任基隆東信國小教師），黃女士少小時曾親歷黃土水雕塑水牛作品的現場，也目睹黃土水和身旁的水牛與白鷺鷥。她憶及當時和一群同齡的玩伴，常到大伯的酒廠，將剛出籠的熱騰騰糯米拌糖吃，才不經意地看見埋首雕牛的黃土水，和真正的水牛。

最後談到兩件黃土水的經典之作，木雕〈釋迦出山〉與〈水牛群像〉浮雕。釋迦出山的意思是釋迦入山苦修六年，仍感到效果不彰，毅然下山求真悟，是謂出山。當其時，釋迦身形瘦弱，表情痛苦。〈釋迦出山〉是應萬華仕紳集資，邀請黃土水為龍山寺大修繕之後，再添一尊藝術家雕造的佛像，以提升龍山寺的藝術氣質。黃土水亦不負眾望地創出有異於一般佛像圓滿俱足，法相莊嚴的傳統風格；反而從釋迦苦思的精神內涵，直賦人間生命的感情。

1927年起櫻木刻成的〈釋迦出山〉像，已安座在龍山寺中，然而1945年6月8日萬華大空襲，炸毀龍山寺正殿與迴廊，木刻釋迦像亦灰飛煙滅於戰火中。

龍山寺的木刻〈釋迦出山〉像，係黃土水根據先前製作的石膏原模，轉為木雕的最終完成品。石膏原模則由黃土水遺孀贈與萬華仕紳魏清德。魏清德之子魏火曜是前臺大醫院院長，1980年代初，文建會（今文化部）從魏火曜院長家借出〈釋迦出山〉的石膏原模，將之翻鑄成五尊銅像，石膏原模現由高雄市立美術館典藏。

原名〈南國〉的〈水牛群像〉，是一件250×550公分的大型浮雕，也是黃土水一生中最大的作品。取名〈南國〉是刻意強調臺灣的牧歌情調。黃土水綜合以往研究水牛的心得，將之平凡的臺灣大地場景，昇華至寫實主義的巔峰，浮雕畫面的芭蕉與牧童，充滿了南國夏日風情。

1930年12月，〈水牛群像〉日夜趕工中，黃土水突患盲腸炎併發腹膜炎，驟然離世。翌年春天，為紀念這一位英年早逝的藝術家，臺北文教界和知名人士為黃土水接連舉辦追悼會及遺作展。1937年黃土水夫人將「水牛群像」獻贈臺北市役所，並安置於甫落成一年的臺北公會堂。

1983年〈釋迦出山〉與〈水牛群像〉分別進行翻銅，主持這項文化財重見天日的關鍵人物，是當時任職文建會的黃才郎先生，他的遠見與魄力，從後來勝任南、北、中三大美術館，建立老中青世代平臺的機制，早已看出端倪。

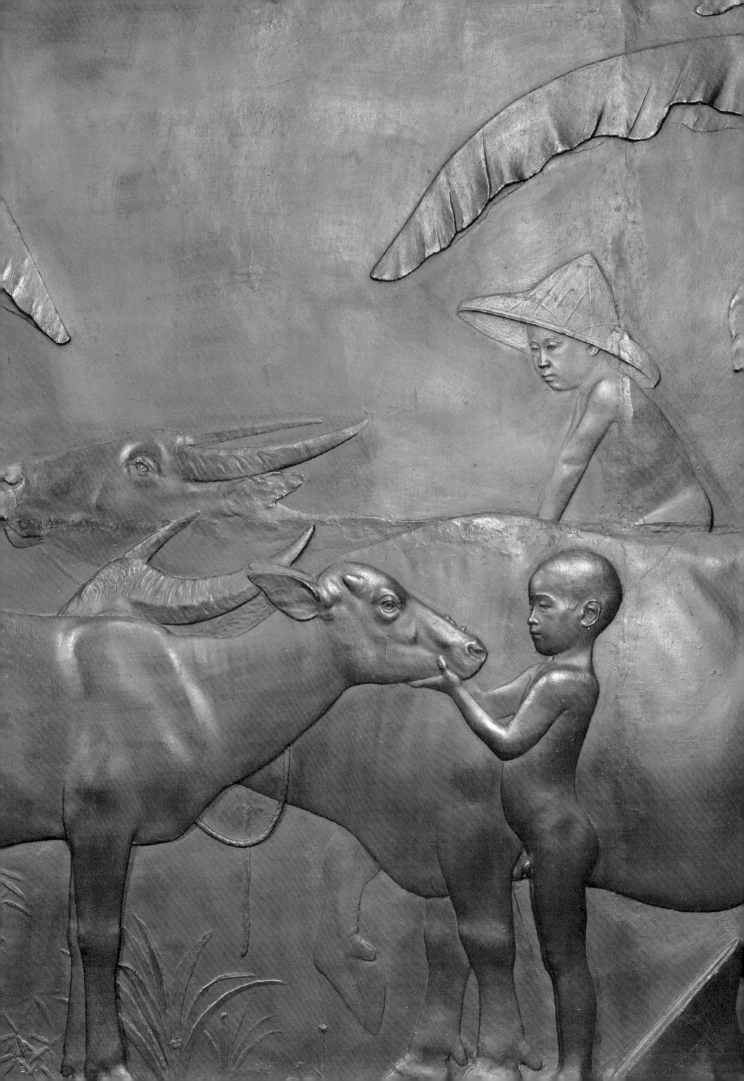

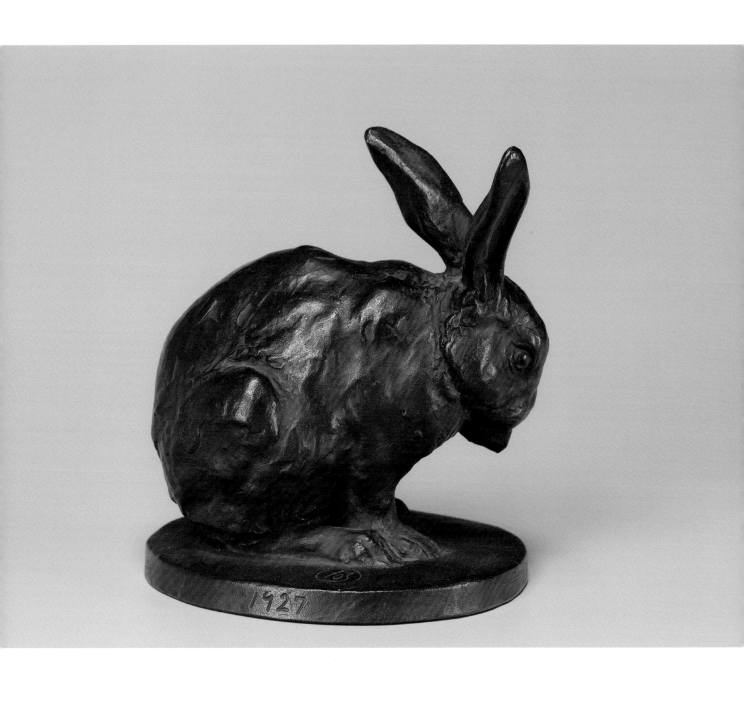

黃土水／HUANG Tu-Shui　兔／Rabbit　1927　銅／Copper　15×14×12cm
中華民國文化資產維護學會 藏

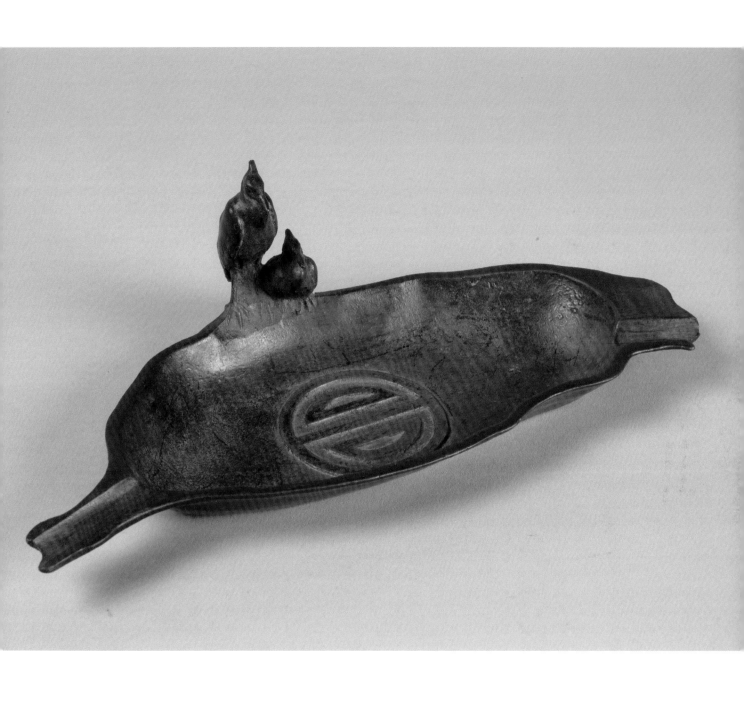

黃土水／HUANG Tu-Shui　白鷺鷥煙灰缸／White Egret Ashtray　1928　銅／Copper
7×21.7×8.8cm　蘇益仁 藏

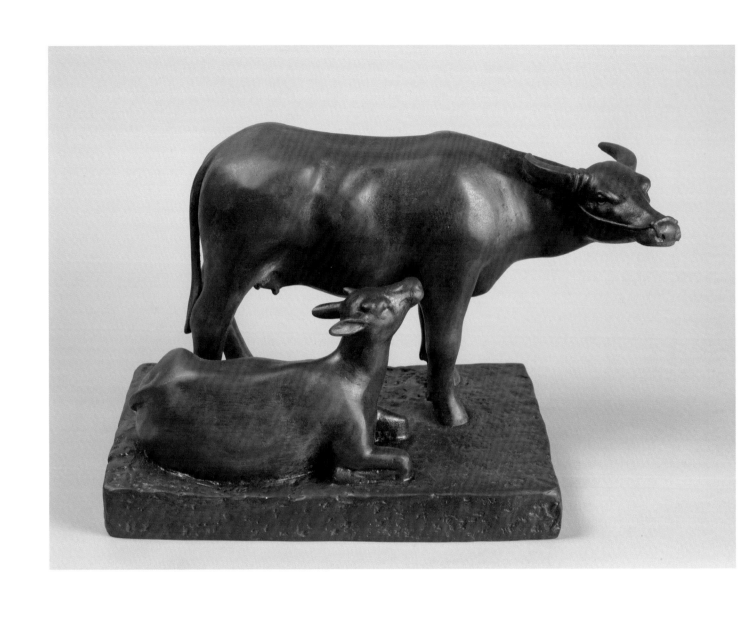

黃土水／HUANG Tu-Shui　母與子／Mother and Child　1929　銅／Copper
25×40×21cm　蘇益仁 藏

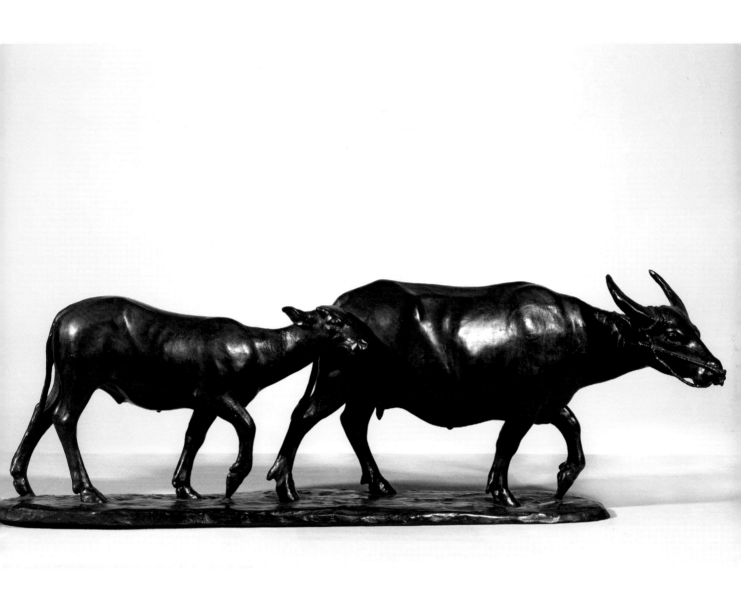

黃土水／HUANG Tu-Shui　母與子／Mother and Child　1930　銅／Copper
26×76×20cm　ed5/12　東之畫廊 藏

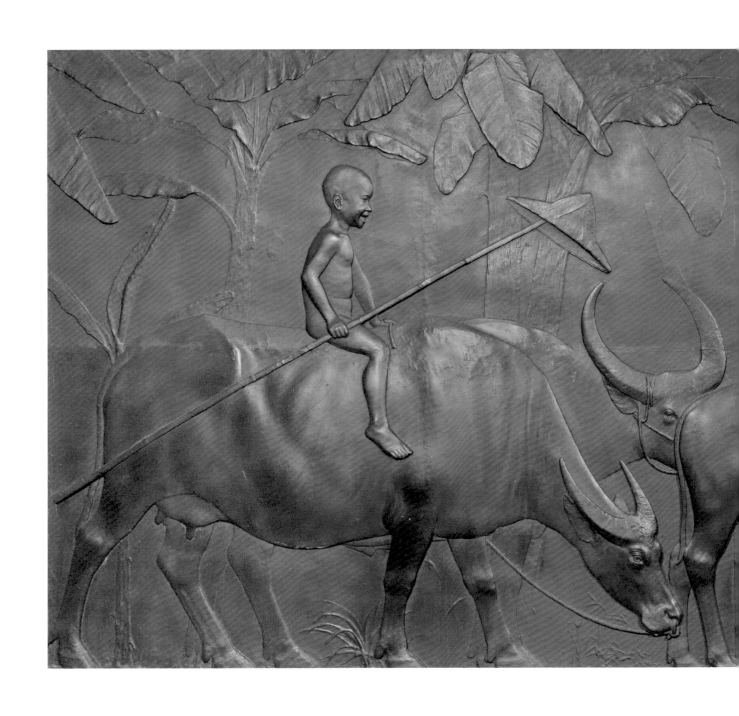

黃土水／HUANG Tu-Shui 水牛群像／Water Buffaloes 1930 石膏／Gypsum
250×555cm 臺北市中山堂管理所 典藏

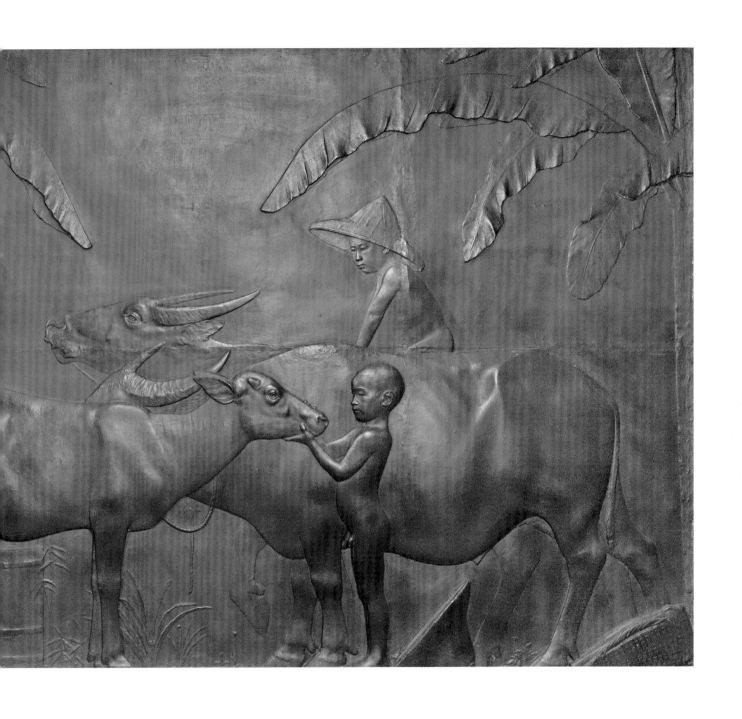

上・黃土水／HUANG Tu-Shui　犢／Calf　1930　銅／Copper　30×42×20cm　ed5/12
東之畫廊 藏

右頁・黃土水／HUANG Tu-Shui　馬頭／Horse's Head　1931　銅／Copper
33.5×15×22.5cm　蘇益仁 藏

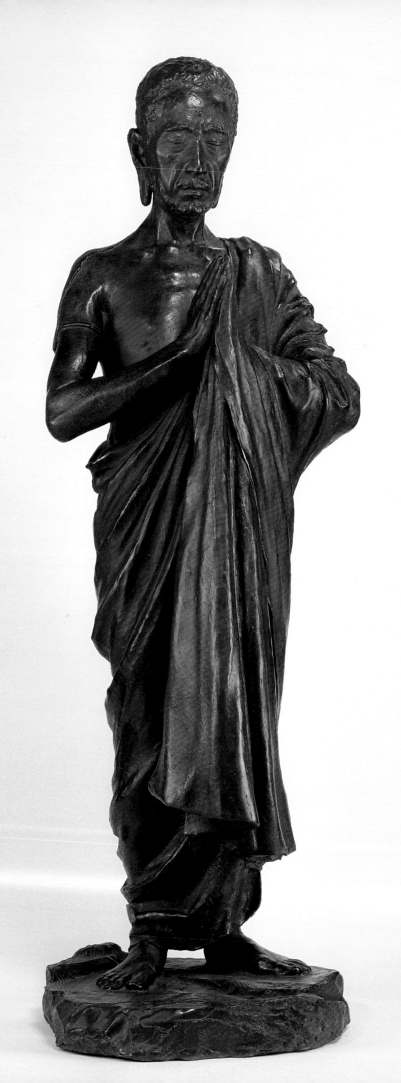

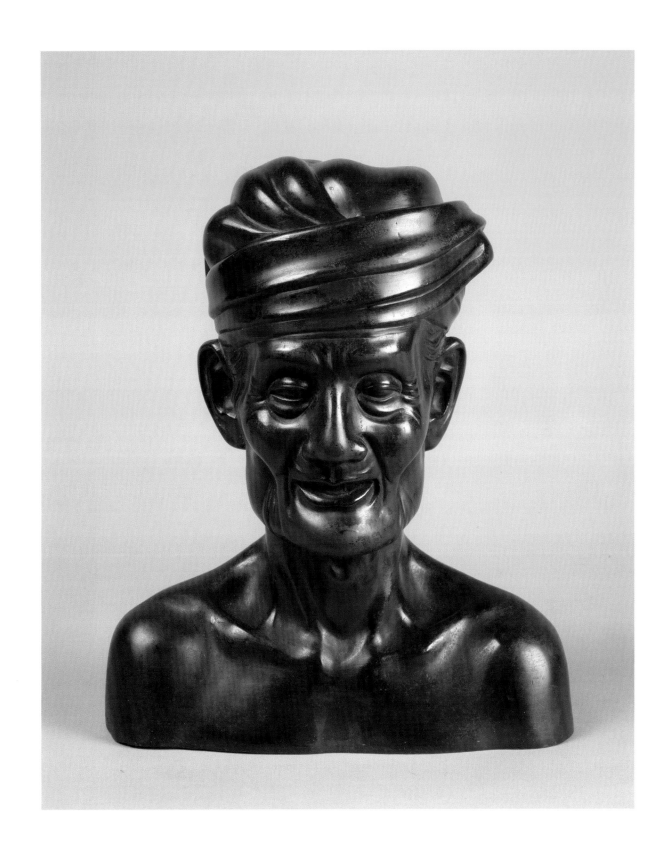

上・黃土水／HUANG Tu-Shui　原住民／Aborigine　年代不詳　銅／Copper
22×18.7×11cm　江榮森 藏

左頁・黃土水／HUANG Tu-Shui　釋迦出山／Shakyamuni Emerging from the Mountain
1997　銅／Copper　112×38×38cm　　臺北市立美術館 典藏

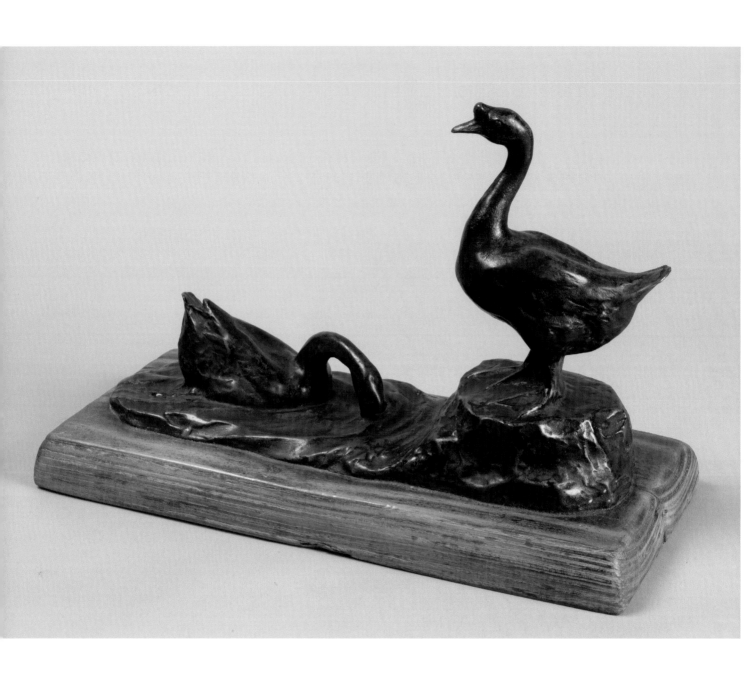

上・黃土水／HUANG Tu-Shui　雙鵝／Double Goose　年代不詳　銅／Copper
21.5×31×14cm　蘇益仁 藏

右頁・黃土水／HUANG Tu-Shui　鬥雞／Cockfighting　年代不詳　銅／Copper
33×15×24cm　蘇益仁 藏

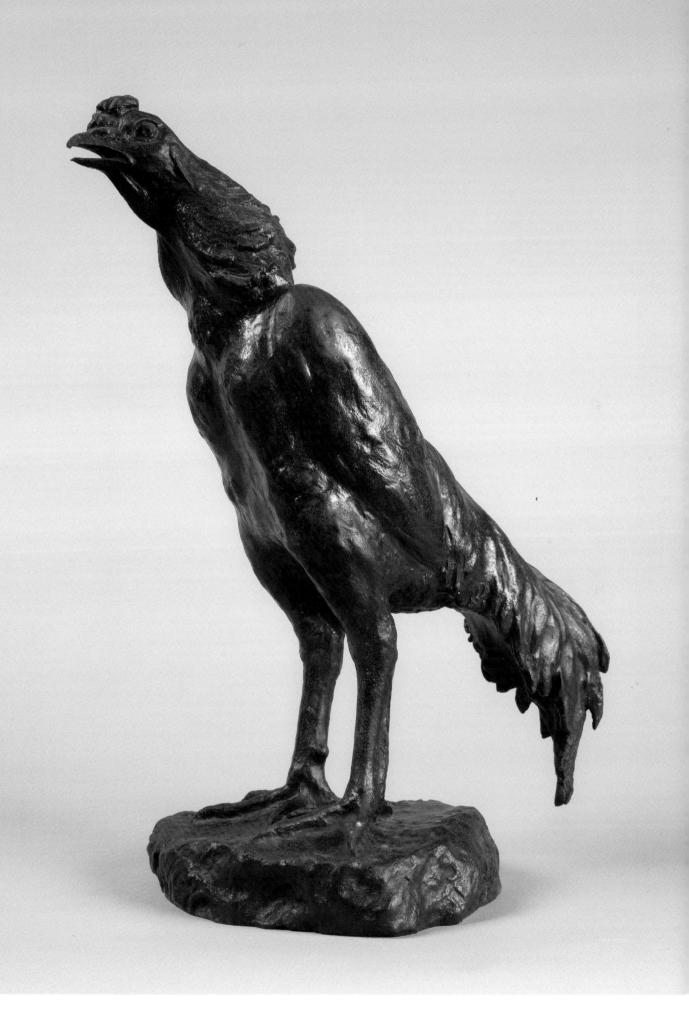

蒲添生
Paul Tien-Shen
1912-1996

　　在臺灣雕塑發展史中，前輩雕塑家蒲添生的一生經歷，見證了臺灣雕塑由傳統、近代、現代到後現代的多元化表現。藝術家對自己創作與理念的抉擇，從其流傳下來的作品以及無數的手稿，展現他在85年的歲月裡對生命藝術的追求與執著。

　　1912年，蒲添生出生於嘉義的藝術世家，並在小學時受到導師陳澄波的教導，耳濡目染，啟發藝術天分。1931年，蒲添生赴日就讀東京川端畫學校，專攻素描。翌年進入日本帝國美術學校（今武藏野美術大學）膠彩畫科，後轉雕塑科，並於1934年進入日本雕塑大師朝倉文夫的私塾學習。1940年以雕塑作品〈海民〉初試啼聲，入選聖德太子奉讚展。繼因戰亂決定返臺，投入當時一片貧瘠的臺灣藝壇，與畫家楊三郎等人籌組「台陽美術協會」，並首創雕塑部。自首屆臺灣省展以來，擔任評審數十年。1949年起，於省教育廳雕塑講習會任教長達13年，對於臺灣雕塑藝術的發展，影響重大。蒲添生一向以人體素材為出發點，追求人體與生命之美的詮釋與表現。1958年，他一生中最重要的女體雕塑作品〈春之光〉入選日本美術展覽會。1983年則是以〈詩人〉、〈亭亭玉立〉、〈懷念〉等作品入選法國沙龍展。1994年，蒲添生儘管身體不適，仍全心投入製作林靖娟老師紀念雕像，終至病重，於1996年作品完成後即去世。

　　蒲添生是臺灣歷史上第一位最具專業能力、也是作品最多的人像雕塑家，他所創作的人物雕像，忠實而又藝術性地呈現了臺灣近代社會的歷史人物縮影。蒲添生一生的經歷見證了臺灣政治與雕塑的遞嬗；同時，他也是臺灣近代雕塑的拓荒者，除了自身創作，推廣雕塑教育不遺餘力。蒲添生將一生奉獻給雕塑，而雕塑也成就蒲添生一生。

Paul Tien-Shen was born in1912 in Chiayi, Taiwan. In1919, he entered local Yu-Chuan Elementary School (now Chung-Wen Elementary School). His head teacher at that time was the well-known artist Chen Cheng-po, who many years later became Paul's father-in-law. Paul's outstanding artistic talent was recognized rather early, as he won top prize at the Hsinchu Art Exhibition at the age of only 14 with his Eastern-gouache painting Cock Fight. In1931, he travelled to Japan to study at the prestigious Kawabata School of Fine Arts in Tokyo for two years before he was admitted to Teikoku Art School (now Musashino Art University). Later, Paul Tien-Shen studied sculpture in studio of the great Japanese sculptor Asakura Fumio. Paul Tien-Shen remained passionate about sculpture throughout his artistic career, and placed major emphasis on how figurative sculptures should capture the moment of the ever-changing movement of the subject. Throughout his long and distinguished artistic career, Paul Tien-Shen created a great number of sculptural masterpieces and left us a huge legacy of art.

1912　出生於臺灣嘉義。

1919　就讀嘉義玉川公學校（今崇文國民小學），陳澄波曾任其導師。

1925　〈鬥雞〉獲「新竹美展」首獎。

1928　與林玉山等畫家合組「春萌畫院」。

1931　赴日留學；於東京川端畫學校習畫。

1932　進入日本帝國美術學校膠彩畫科；後轉入雕塑科。

1934　師事日本雕塑大師朝倉文夫。

1937　〈裸婦習作〉入選「第十一回朝倉塾雕塑展覽會」。

1939　迎娶陳澄波長女陳紫薇。〈文學魯迅〉入選「第十三回朝倉塾雕塑展覽會」。

1940　〈海民〉入選「日本紀元二千六百年奉祝美術展覽會」。

1941　籌組「台陽美術協會雕塑部」。

1946　任第一屆臺灣省全省美術展覽會評議委員。

1953　〈男性胴體〉、〈健與力〉入選「第一屆亞運藝術展覽會」。

1957　任教育部美育委員會委員。

1958　〈春之光〉入選「第一屆日本美術展覽會」。

1965　任全國美術展覽會評審委員。

1980　「第二屆朝象會雕刻展」。

1982　作品〈陽光〉原擬於「全國美術展覽會」在國父紀念館展出，因該館拒絕展出裸體作品，與該展其他裸體作品移至春之藝廊聯展，引發藝術與色情之爭，臺灣。任臺北市美術展覽會評審委員。

1983　「蒲添生雕塑五十年第一屆紀念個展」，臺灣省立博物館（今國立臺灣美術館）。〈詩人〉入選「法國藝術沙龍」。〈亭亭玉立〉入選「巴黎冬季沙龍」。

1984　〈懷念〉入選「法國獨立沙龍百週年展」。

1985　任中國美術協會榮譽理事。

1986　任國立歷史博物館美術審議委員。

1987　任臺北市立美術館雕塑類美術品審議小組委員。

1988　任臺北市立美術館雕塑類審議委員。

1989　任國家文藝基金會美術類評審委員。

1990　任臺灣全省美術展覽會評議委員。任臺北縣美術展覽會雕塑部評審委員。

1991　「蒲添生雕塑八十回顧展」，臺中國立臺灣美術館。

1993　「蒲添生雕塑展」，臺北國立臺灣歷史博物館。

1995　「蒲添生・蒲浩明—父子雕塑聯展」，嘉義市立文化中心。

1996　五月底因胃癌病逝於臺大醫院。2010「陳澄波與蒲添生紀念特展」，臺北二二八紀念館。「以技入道・藝無止境—蒲添生、蒲浩明父子雕塑聯展」，臺中景薰樓藝文空間。「傳承・藝無止境—蒲添生三代雕塑展」，臺北中國文化大學大夏藝廊。「蒲添生百年特展」，國立臺灣美術館。

2011　「蒲添生百年紀念展」，高雄市立美術館。「蒲添生百歲紀念特展」，嘉義市政府文化局。

2012　「蒲添生雕塑藝術展—浴火鳳凰」，臺北中國科技大學。

2013　「風華流芳—蒲添生雕塑個展」，臺北M畫廊。「雋永風華—愛與美的禮讚」，臺北尊彩藝術中心。

2015　「蒲添生家族故事展—蒲添生・蒲浩明・蒲宜君」，臺南東門美術館。「向大師致敬—臺灣前輩雕塑11家大展」，臺北中山堂。

創作先於生命
蒲添生的人文雕塑與社會精神性

撰文｜**白適銘**（國立臺灣師範大學美術系教授）

　　臺灣近代雕塑名家蒲添生，1912年出生於日治時期人文薈萃的嘉義美街，自幼在父祖輩的教導及地方豐厚藝術風土的薰習下，即展露天縱不羈的才華。1925年，公學校畢業前夕，即以〈鬥雞〉一作獲得新竹美展首獎，為其未來的藝術人生奠定重要的里程碑。早年膠彩畫注重寫生、自然觀察以及掌握物形物貌的嚴格訓練，成為日後雕塑創作重要的基礎，而其個人藝術風格的形成，除了來自於畫家堅毅不拔的苦學精神之外，在日本帝國美術學校(今武藏野美術大學)求學期間，該校注重社會、生命、人群關懷的美育理想，更對他往後在藝術創作上追求、彰顯人性價值的作風，發揮了決定性的影響力。

　　由膠彩畫朝向雕塑的改變，無謂是一條既陌生又充滿荊棘的道路，不過，卻成為其往後逾一甲子的歲月中，投注畢生精力最為重要的媒介。不過，此種成為現代雕刻家的遠大志向，尤其在進入日本雕塑界泰斗朝倉文夫門下之後，終於獲得實現的機會。朝倉文夫為東京美術學校雕刻科教授及帝國美術展覽會審查委員，乃當時日本雕塑界舉足輕重之人物，其雕塑風格受法國近代雕刻家羅丹影響甚深，除具紮實的古典寫實技巧外，透過文學、哲學等精神層面形塑動人特質、彰顯人性價值的作風，已為日本近代雕塑史開拓歷史新頁。

　　蒲添生在從事雕塑之初，即在此種環境下養成其藝術人格，而重視精神性的捕捉與傳達，更成為其一生創作中奉行不悖的座右規箴。1940年，他以〈海民〉入選日本紀元二千六百年奉祝美展，為其雕塑生涯中首次獲獎之作，該作雖以工作室中的同學為模特兒，一如標題所示，用來表現北海道漁民古老的捕魚傳統。人物姿態、動作彷若羅馬帝國開國元君奧古斯都‧屋大維，模擬戰勝者般的英勇身姿，加上表情、骨骼、肌肉及身體造型等的苦心經營及細膩深入的刻劃隱，增強其現實感，成功展現了漁獲豐收的信心與自豪，以及漁民破浪迎風、不畏險阻的強悍精神，可謂反映雕塑學習之路的艱辛與最初成果喜悅的最佳代言。

　　日本留學期間，在作品背後傳達人性價值、精神性或藝術家身心狀態的創作方向，已然逐漸成形，並不斷驅使著蒲添生進行更多的探索。尤其是自美展的競賽中脫胎而出，逐漸走向對社會、家國的關懷，更成為其後半生創作最重要的課題。走向社會、家國的結果，即意味著走出學校、美展競賽及私人塑像委製的限制。更此種自工作室走向戶外的巨大轉變，正促使其不斷思考雕塑本質及意義所在，以及如何從小我到大我、由私到公轉變中的社會責任問題。1941年自日本返臺之後，蒲添生遷居臺北成立工作室並設置鑄鐵工廠，而隨著日本戰敗、國府來臺的政治環境變遷，投入反映時局精神的大型公共雕像的創作，正成為此種創作方向轉向的觸媒。

　　1949年，蒲添生在僅利用贈自恩師朝倉文夫十餘幀照片的情況下，即完成高達3公尺的國父青銅立像，豎立於臺北市中山堂前廣場，供民眾瞻仰。國父或蔣公等政治偉人或軍

事強人雕像的製作與戶外裝設，除了藉以標示臺灣返還中國的政權現實外，另具有安撫戰火洗禮下流離失所人民的不安、凝聚團結及彰顯民族認同的政治需求。而此種戰後之初即開始出現於臺灣各公共、教育場所的國家領導人銅像，有如雨後春筍般地成為各城市的重要地標、集會所中心，反映在威權時代降臨的過程中，藝術所扮演的社會角色。而蒲添生更在此特殊的時空環境下首開先例，創設雕塑講習會長達十三年之久，成為普及臺灣近代雕塑教育之先河，自此以往，雕塑不再僅是藝術家個人獲獎或謀生的工具，而成為傳布美學理想、拓展生活情趣及教育社會大眾的公共平台。

在戰後國共關係仍然緊張的時代中，約自1950年代中期開始，蒲添生更致力於歷史人物的製作，如鄭成功、孔子、吳鳳等，這些戶外雕像，都具有砥礪民族氣節、發揮同仇敵愾以及復興傳統文化的正向教化功能。此外，自三〇年代以來迄於戰後的數十年間，他開始透過時代名人，如魯迅、連雅堂、杜聰銘、吳稚暉、蔡培火、于右任等為塑形對象，這些人物可以說是近代中國、臺灣兩地在文學、歷史、醫學、政治及藝術界最重要的代表者及社會楷模，顯示蒲添生欲透過塑像及展示的過程，一方面傳達其中的人文精神價值，另一方面，則藉以強調知識菁英作為社會中流砥柱、喚起大眾復興國家等時代使命認知的重要性。

五〇年代以後的創作，除了上述以表彰民族氣節、提振奮發精神的作品外，蒲添生更將他於戰前所學的古典雕塑藝術推向高峰，例如入選日展的〈春之光〉或之後的〈陽光〉等作，都可以見到其細膩生動、出神入化的絕美人體表現，以及營造一種充滿朝氣、希望、積極向上及藉以讚頌生命的人性之美，反映他關懷土地、生命的存在價值，藉以對身心逐漸失衡的現代人提出警訊。在此種過程中，其透過雕塑人物的有限軀殼揮灑不朽心智靈光的獨到手法，更由晚年抱病製作的〈林靖娟老師紀念銅像〉劃下完美句點。他一生持續不輟的超人毅力及無私奉獻的個人情操，一如自述「我把我的一生奉獻給雕塑，雕塑也給了我一生」所反映的，從戰前到戰後，在超過一甲子的雕塑人生中，蒲添生不僅創造出無數成就非凡的巨蹟佳作，更為乖舛磨難的近代歷史灌注最鼓舞人心、提振士氣的精神價值，成為臺灣近代人文雕塑的重要典範。

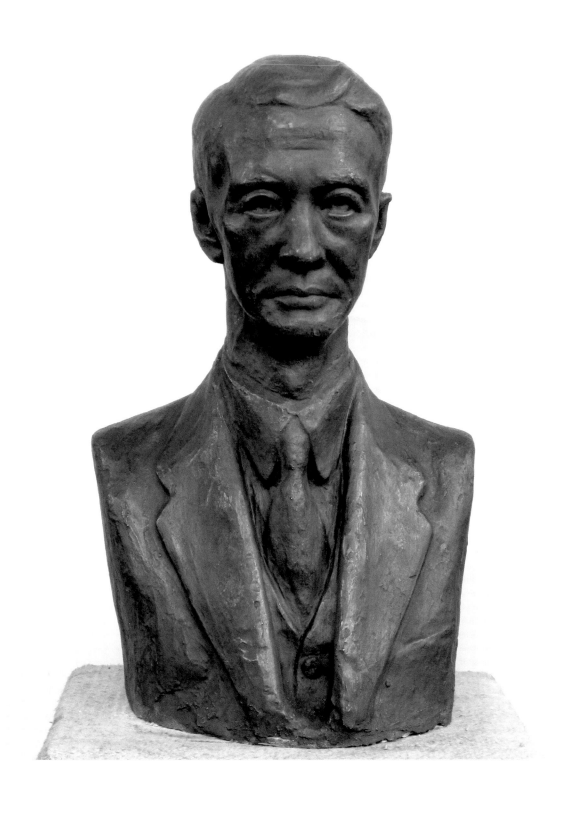

蒲添生／PAUL Tien-Shen　杜聰明博士／Tu Tsung-Ming　1947　銅／Copper
62×37×28cm　蒲添生雕塑紀念館 藏

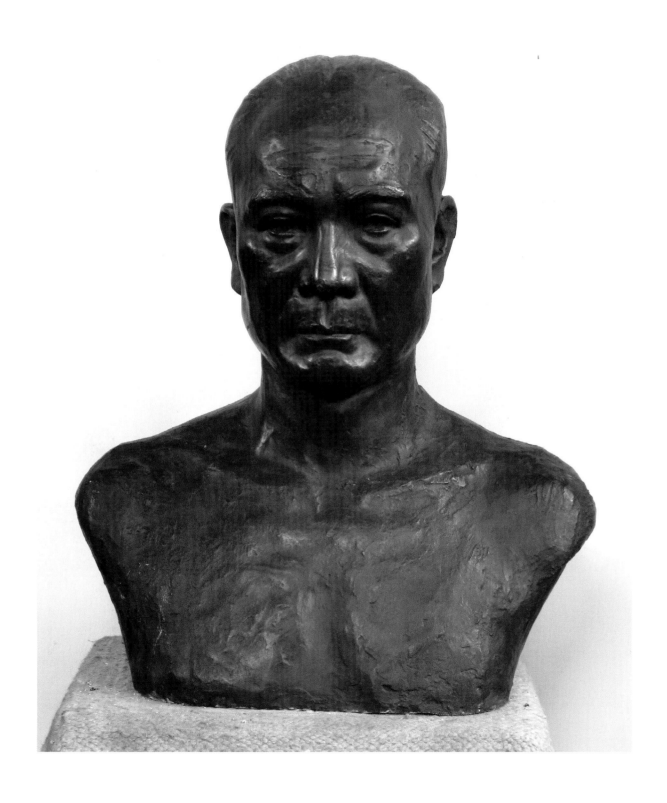

蒲添生／PAUL Tien-Shen　游彌堅先生／You Mi-Chian　1959　銅／Copper
52×48×26cm　蒲添生雕塑紀念館 藏

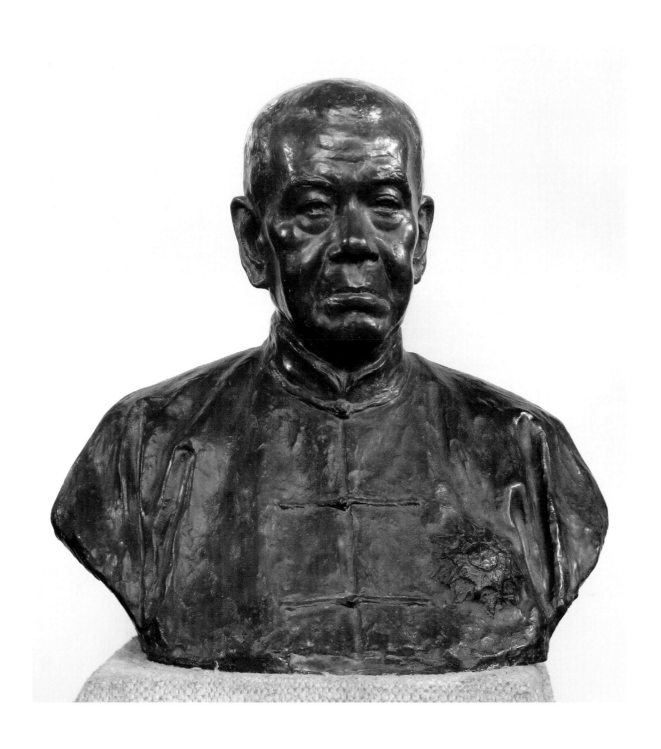

蒲添生／PAUL Tien-Shen　楊肇嘉先生／Yang Chao-Chia　1971　銅／Copper
71×55×28cm　蒲添生雕塑紀念館 藏

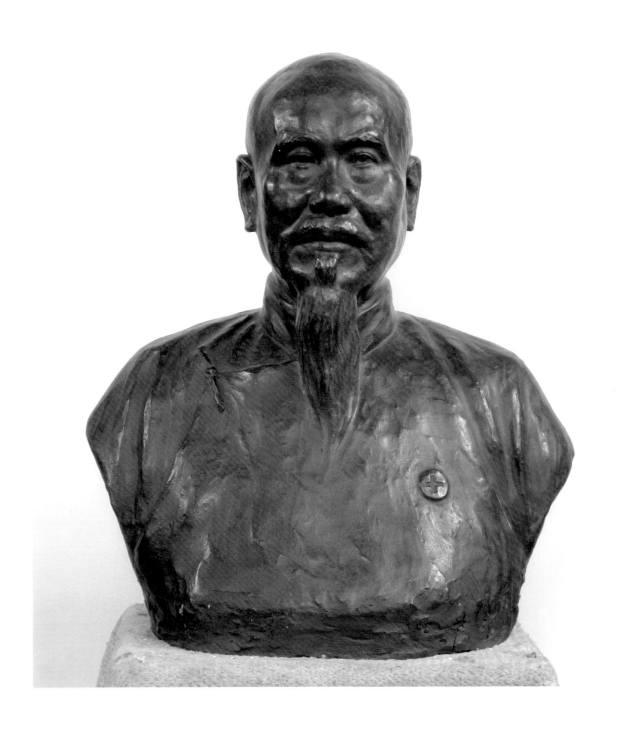

蒲添生／PAUL Tien-Shen　蔡培火先生／Tsai Pei-Huo　1977　銅／Copper
64×54×33cm　蒲添生雕塑紀念館 藏

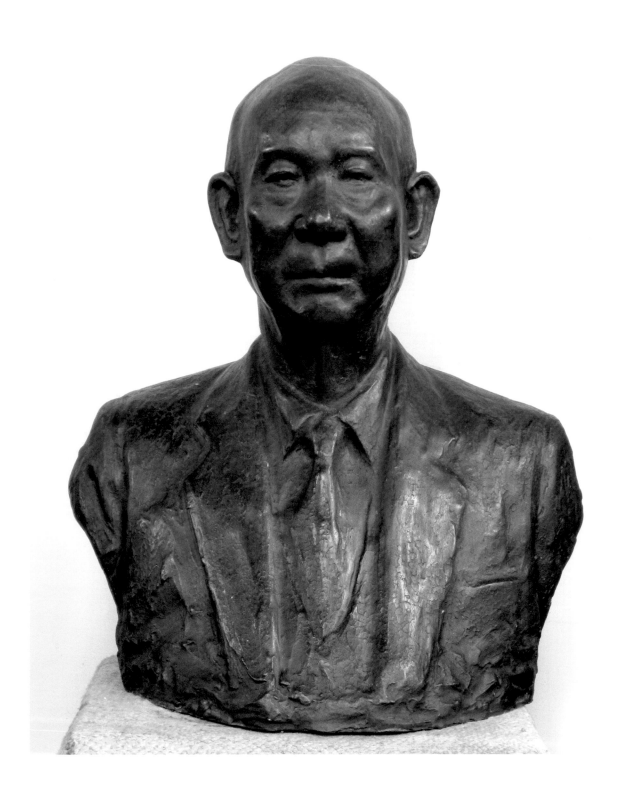

蒲添生／PAUL Tien-Shen　吳三連先生／Wu San-Lien　1982　銅／Copper
64×54×36cm　蒲添生雕塑紀念館 藏

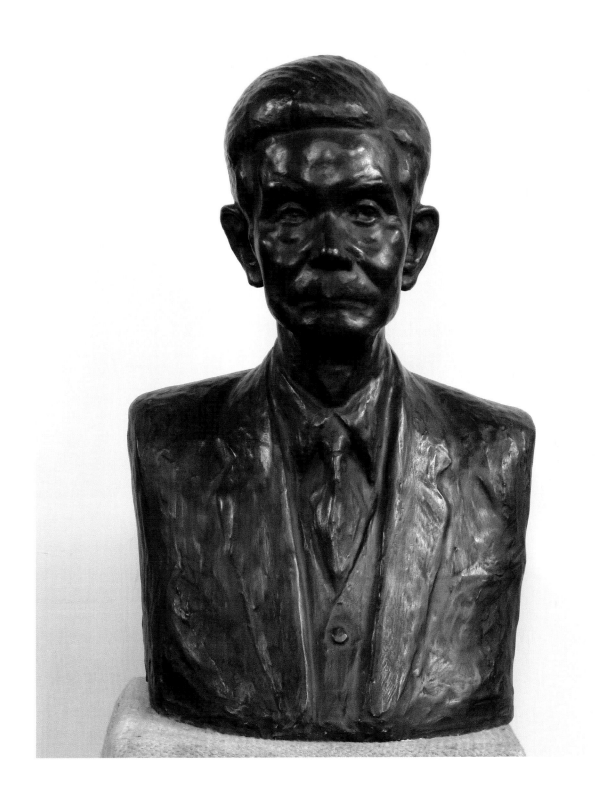

蒲添生／PAUL Tien-Shen　連震東先生／Lien Chen-Tung　1990　銅／Copper
74×35×44cm　蒲添生雕塑紀念館 藏

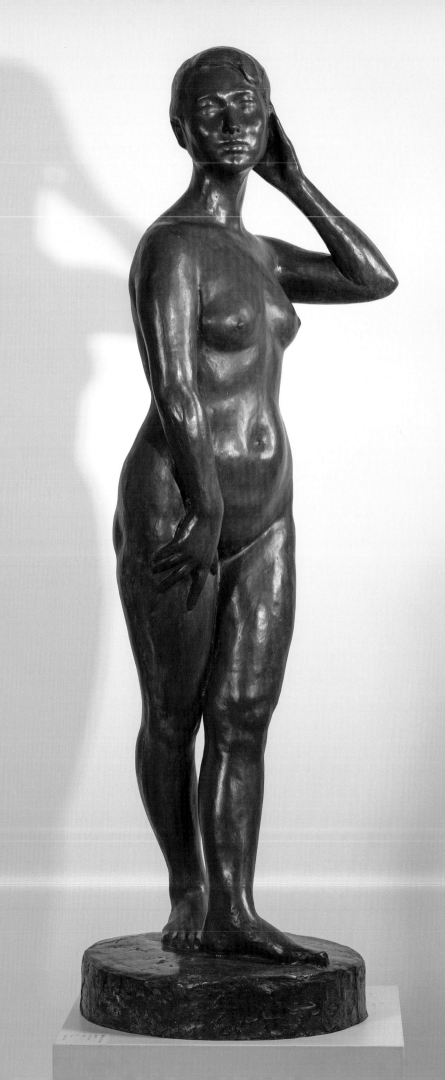

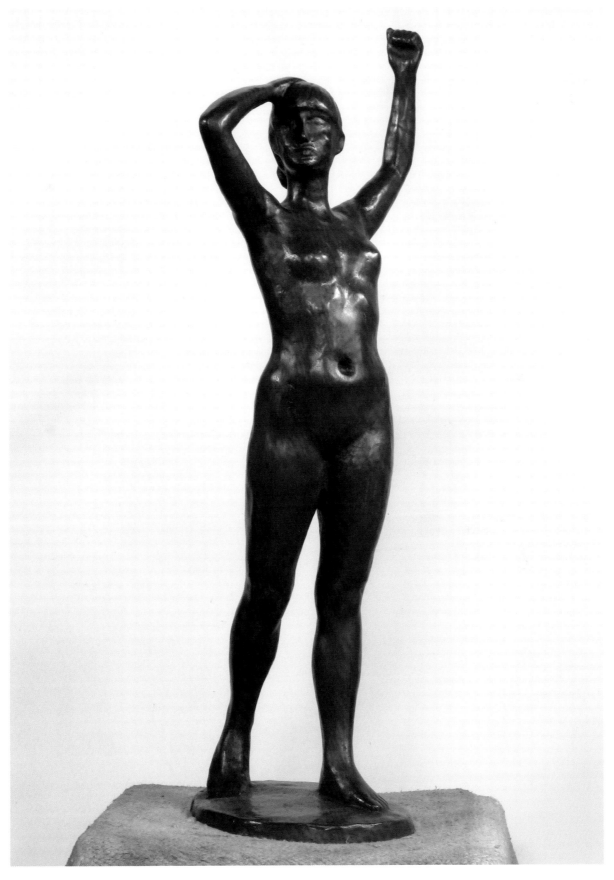

上・蒲添生／PAUL Tien-Shen　陽光／Sunshine　1981　銅／Copper　81×30×28cm
蒲添生雕塑紀念館 藏
左頁・蒲添生／PAUL Tien-Shen　春之光／Light of Spring　1958　銅／Copper
175×51×48cm　蒲添生雕塑紀念館 藏

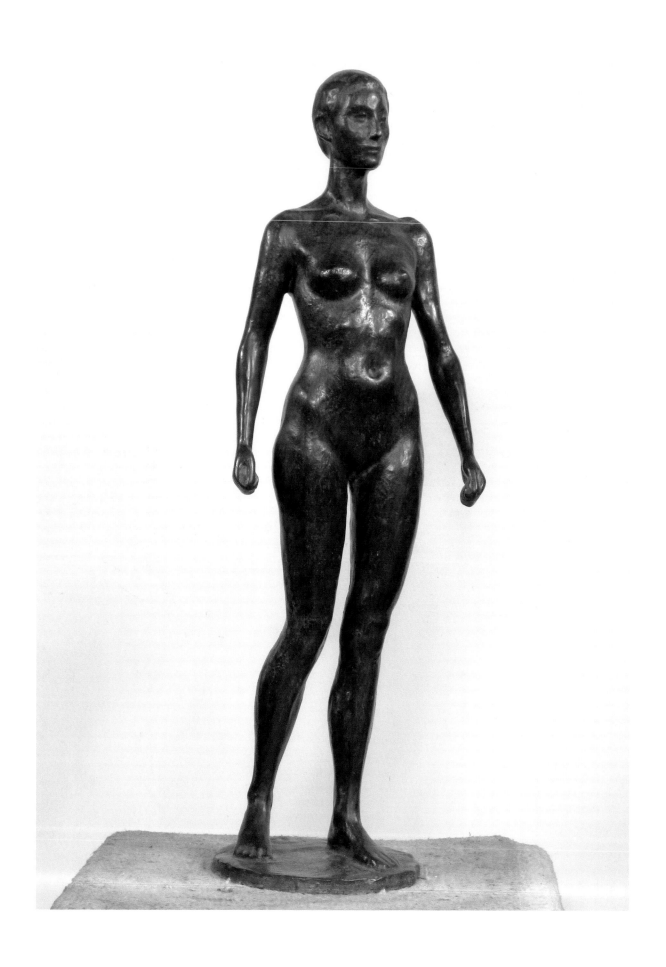

蒲添生／PAUL Tien-Shen　亭亭玉立／Standing Gracefully　1981　銅／Copper
74×24×20cm　蒲添生雕塑紀念館 藏

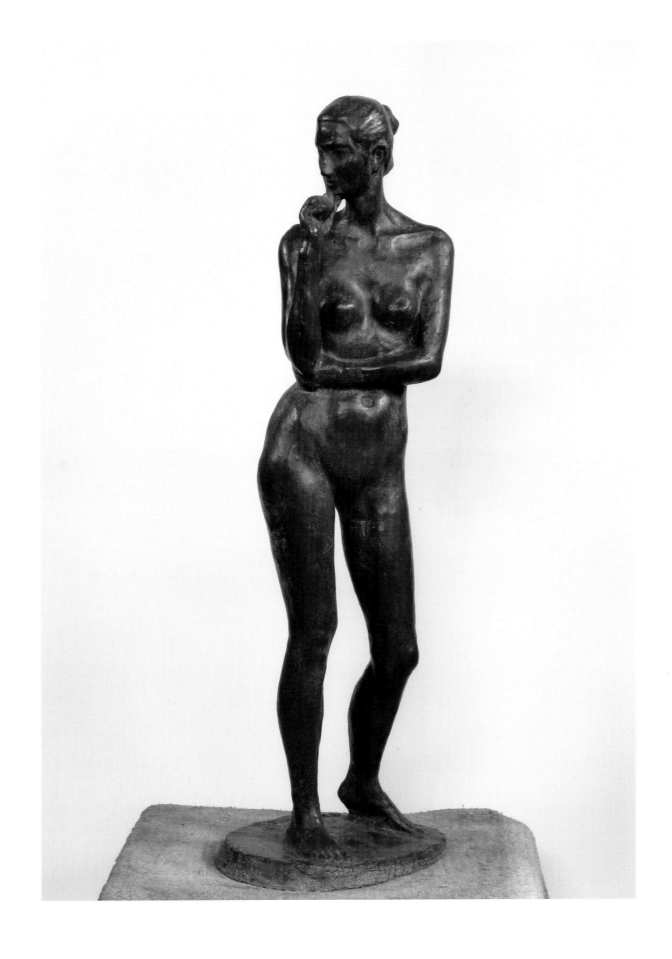

蒲添生／PAUL Tien-Shen　懷念／Cherish　1981　銅／Copper　79×29×20cm
蒲添生雕塑紀念館 藏

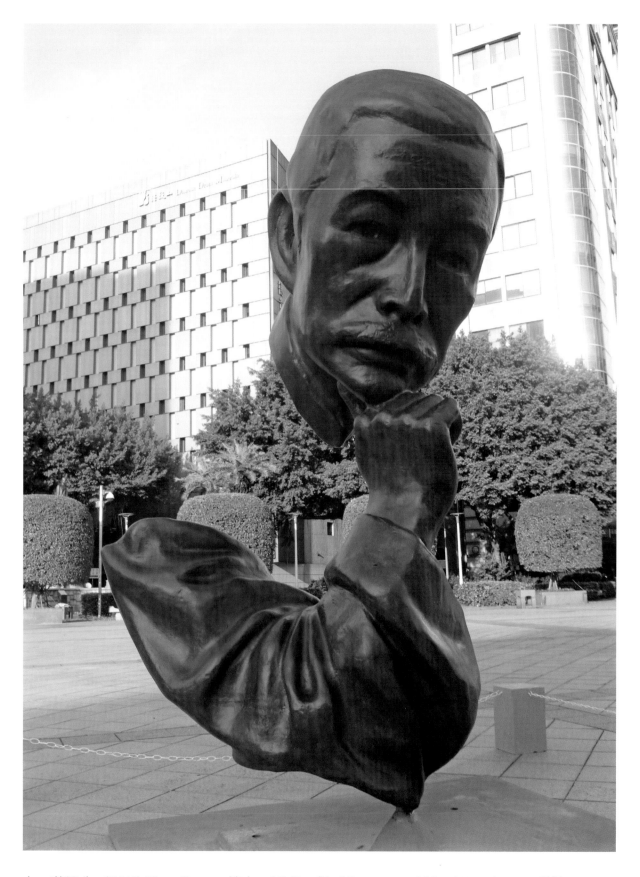

上・蒲添生／PAUL Tien-Shen　詩人　1947　銅／Copper　230×95×70cm　戶外
蒲添生雕塑紀念館 藏

右頁・蒲添生／PAUL Tien-Shen　國父像　1949　銅／Copper　戶外
臺北市中山堂管理所 典藏

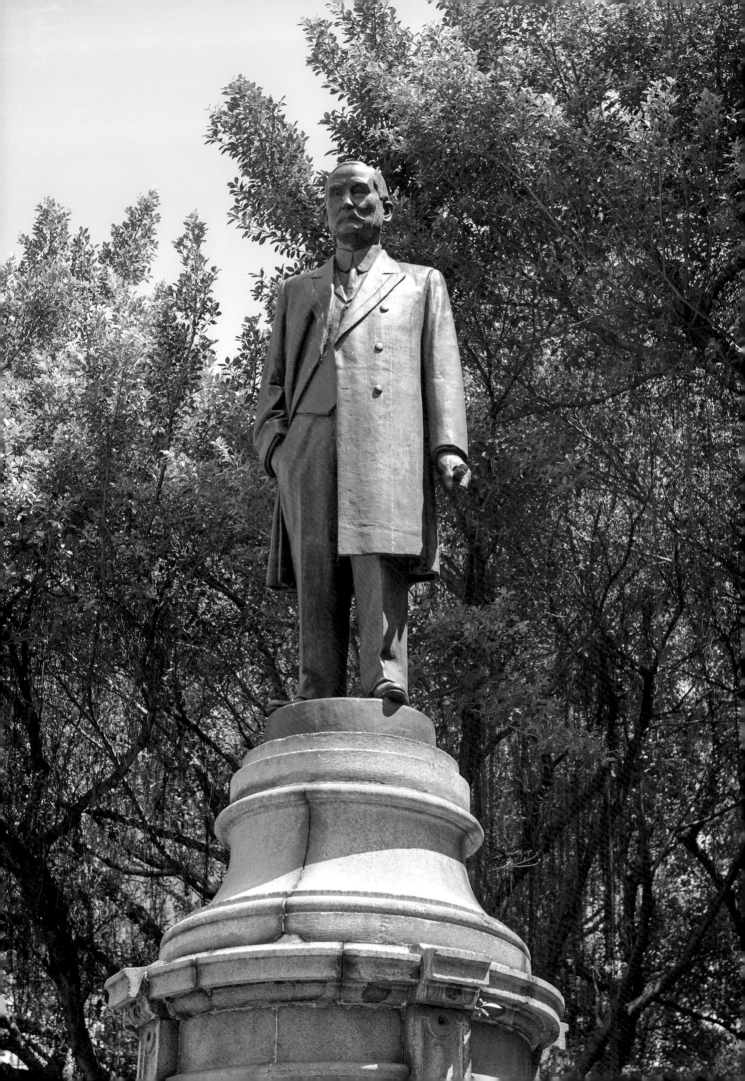

蒲添生／PAUL Tien-Shen
吳鳳像／Wu Feng
1980 銅／Copper
340×400×100cm 戶外
蒲添生雕塑紀念館 藏

上‧蒲添生／PAUL Tien-Shen　駿馬／Standing Horse　1967　銅／Copper
47×34×14cm　蒲添生雕塑紀念館 藏

左頁‧蒲添生／PAUL Tien-Shen　林靖娟　1996　玻璃纖維／Fiberglass
370×160×120cm　戶外　蒲添生雕塑紀念館 藏

蒲添生／PAUL Tien-Shen　跑馬／Running Horse　1988　銅／Copper　58×47×14cm
蒲添生雕塑紀念館 藏

蒲添生／PAUL Tien-Shen　馬／Horse　1991　銅／Copper　52×44×15cm
蒲添生雕塑紀念館 藏

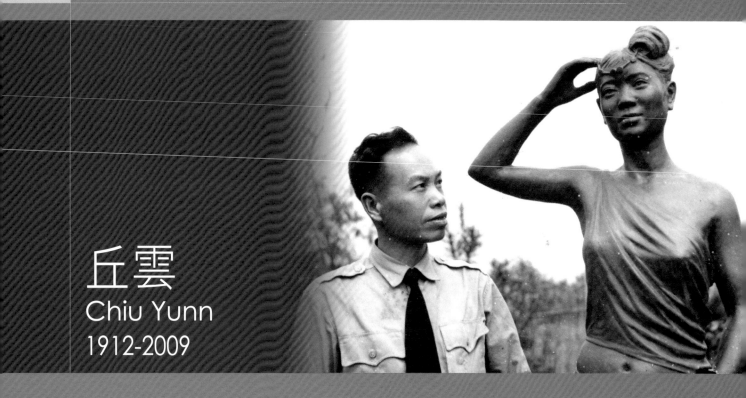

丘雲
Chiu Yunn
1912-2009

丘雲,國立杭州藝術專科學校(今中國美術學院)第四屆雕塑系畢業。1937年因抗戰而投入軍旅。1962年受聘為國立臺灣藝術專科學校(今國立臺灣藝術大學)教授雕塑。丘雲教授執教於國立藝專二十餘年,作育英才無數,對現代造形藝術的推動與雕塑理論與技法的傳承都有極大的貢獻。其雕塑向來以人物細膩優雅、沉穩內斂著稱。他在1961年至1962年間為臺灣省立博物館(今國立臺灣博物館)所製作的二十尊《臺灣原住民群像》,以寫實的風格栩栩如生地刻畫出臺灣原住民各族群人物的風貌,為丘雲最重要的作品。

Chiu Yunn was born in Guangdong. After graduation from the Department of Sculpture at the National Hangzhou School of Art (now China Academy of Art) he joined army in1937. In1962, Chiu started working as a professor of sculpture at the National Taiwan College of Arts (now National Taiwan University of Arts) and taught here for nearly twenty years. He educated a great number of students, and contributed to development of modern graphic arts and passed on theory and techniques of sculpture. Chiu's figure sculptures had always been delicate and elegant, calm and reserved. Between1961 and1962, Chiu produced twenty works named Taiwan Aborigines for Taiwan Provincial Museum (now National Taiwan Museum) in which he realistically and vividly depicted people of various ethnic groups in Taiwan. This series of works became one of the most important works of Chiu Yunn.

1912　出生於中國廣東。

1936　國立杭州藝術專科學校（今中國美術學院）雕塑系畢業。

1937　任職於南京中山文化教育館。

　　　由南京返回廣州並投入軍旅。

1954　任職於臺北國防部情報局幹訓班。

1959　與第一屆國立杭州藝術專科學校畢業同學共同創作3.63公尺高的全身國父像。

1961-62　應臺灣省立博物館（今國立臺灣博物館）原住民常設展示室陳列部之邀，製作一系共二

　　　十座等身大石膏群像。

1962　受聘擔任國立臺灣藝術專科學校（今國立臺灣藝術大學）美術科雕塑組兼任副教授。

1968　由軍中退休；任教於國立臺灣藝術專科學校專任技術副教授。

1983　於國立臺灣藝術專科學校退休，但仍繼續兼任、指導雕塑課程。

1983-84　受聘兼任臺北中華陶瓷之雕塑及素描顧問。

1988　〈小狗〉獲臺中國立臺灣美術館典藏

1995　〈仙樂風飄〉與〈裸女（晨妝）〉獲國立臺灣美術館典藏。

2005　「丘雲教授雕塑回顧展」，新北市文化局藝文中心文藝館。

2006　「丘雲教授台灣原住民雕塑修護及鑄銅成果展」於國立臺灣博物館。

2011　「雕塑藝術教育的推動者—丘雲作品展」於國立臺灣藝術大學博物館國際展覽廳。

2015　「向大師致敬—臺灣前輩雕塑11家大展」，臺北中山堂。

戰後臺灣雕塑教育的奠基者—丘雲

撰文 | **林明賢**（美術史學者、國立臺灣美術館研究員，曾任《台灣美術季刊》主編、國立藝術教育館《國際藝術教育學刊》編審委員等。）

　　丘雲（1912-2009）生於廣東蕉嶺縣，1931年進入杭州藝專就學，初隨李超士、吳大羽學習素描和油畫，二年級下學期轉入雕塑系，初承俄羅斯籍教師卡瑪斯基及英國教授魏格史達夫（W. Wegastfw）指導，後從劉開渠學習[1]，在學期間每週塑造全身縮小人像，三年多來累積達九十幾座的塑像訓練，奠定了紮實的塑造基礎。1936年畢業，任職於南京中山文化教育館，1937年中日戰爭爆發後投入軍旅，參加抗日，至1954年由日本來臺，期間間斷雕塑創作近二十年。1959年與鄭月波等人共同合作塑成國父全身像，重拾雕塑藝術的工作，此後，又陸續承塑了許多政治、歷史人物塑像，多呈現形神兼備、神韻自然、氣韻生動之勢，均是具有巨碑風格的紀念像。[2]1962年應鄭月波之邀於國立藝術專科學校兼任教授雕塑課程，可謂開啟臺灣雕塑學院教育的先端。1968年自軍中退役後，獲聘專任於國立藝術專科學校雕塑科並長達三十多年，作育英才無數，為臺灣雕塑的學院教育貢獻心力，並奠定紮實的基礎。

　　西方雕塑以人體作為表現素材者，多取材自西方歷史或宗教內涵為創作題材的依據，丘雲教學亦以人體構成為教學主軸，引領學生學習雕塑，在學院教育中深為影響新生代雕塑創作者，成為戰後臺灣現代雕塑藝術創作的主流勢力，且自省展第廿七屆（1972年）起亦因擔任省展雕塑部評審委員多達13次，成為繼陳夏雨、蒲添生之後在省展扮演重要角色而具有影響力的重量級人物。

　　丘雲因長期投注於雕塑教育，其創作並不多，創作題材多以人物塑造為主，除了政治、歷史人物塑像外，最被稱頌的《臺灣原住民塑像》可謂其代表作品，創作此一系列作品係起緣於臺灣大學考古人類學教授陳奇祿先生任職於臺灣省立博物館（今國立臺灣博物館）陳列部主任時，為對臺灣原住民做系統調查並為使國人對原住民有所了解，因而邀請丘雲為臺灣原住民塑像以為陳列展示，促成此一系列頗為難得的作品創生，這些等身大的原住民石膏群像當時是為了臺博館原住民常設展示陳列用，在製作時特別由陳奇祿先生提供相關資料與修正意見，以求客觀再現各族原住民之生活型態與族群特色。此系列臺灣原住民塑像創作於1961至1962年，塑造共10族計20件，為研究臺灣原住民極具代表性的作品。丘雲的作品基本上是頗為紮實的客觀形體寫實再現的風格，而以原住民為題材創作，在臺灣藝術家中極為少見，在大陸來臺人士之中更少。

　　臺灣近代美術家為表現臺灣的獨特風貌，以原住民為題材在日治時期更是表現臺灣獨特性創作的重要元素之一，在雕塑方面，因臺灣雕塑創作者不多，日治時期以臺灣原住民為題材創作者僅見有黃土水、鮫島臺器兩位，且均以表現塑造臺灣原住民形象之作品入選帝展，如黃土水〈蕃童〉、鮫島臺器〈山之男〉，1945年戰後以來則有丘雲所塑造的臺灣原住民十族：〈泰雅族（男、女）〉、〈賽夏族（男、女）〉、〈阿美族（男、女）〉、〈布農族（男、女）〉、〈邵族（男、女）〉、〈鄒族（男、女）〉、〈魯凱族（男、女）〉、〈卑南族

（男、女）〉、〈排灣族（男、女）〉、〈雅美族（男、女）〉等20件作品。此三位創作者都以原住民題材、寫實手法表現，但創作風格與表現形式則因創作目的不同而有所差異，黃土水為能夠創作出具有臺灣獨特個性題材的作品，「余為臺灣人。因思欲發表臺灣獨特之藝術。今春畢業後即歸鄉里。第一著想者，為欲描寫生番。……。」[3]因而以原住民為題材創作〈蕃童〉，所形塑的原住民形象為一位約十幾歲的原住民男童，裸體以雙腳交疊坐姿狀態呈現，頭戴小帽，以鼻吹笛露出笑容，怡然自得，神態悠然，此件作品除了作品名稱可判定為表現原住民外，另從作品主角本身所吹奏的鼻笛係屬排灣族特有樂器，亦可看出其意指為原住民之表徵。鮫島臺器〈山之男〉形塑一男子雙手交叉於胸前，手臂肌肉壯碩，全身肌肉精實，幾近裸體僅在腰間繫一布檔，若無腰間配帶一把象徵原住民的「大蕃刀」，就難以辨別此創作是在表現原住民，鮫島臺器的這件作品並沒有如黃土水作品般直接便點出表現對象的識別表徵，但人物營造的特色已呈現出其想像中的臺灣原住民形象。而丘雲為臺灣原住民塑像係依陳奇祿先生繪製的人類學標本素描插畫資料據以創作，表現各族之特色，其中除泰雅族男性採蹲坐姿態、排灣族女性及魯凱族女性採坐姿外，其餘17尊皆為立姿，雙腳皆平行站立，僅雅美族男性作前後跨步狀；其餘肢體狀態皆為雙手平行下垂、交疊於腰、持物或單手上舉、插腰等姿態，臉部神情肅然，呈顯莊重、從容、靜穆的靜態美感，丘雲所形塑的臺灣原住民造像並非針對單一特定人物作仔細刻劃，而是形塑每一個族群的意象，這種靜止不動的雕塑形體，適合傳達出宗教和政治的訊息以及階級的尊敬和崇拜，就如埃及法老王雕像所呈現靜止的姿態一般，表現出一種穩重、永恆之感，為營造所創作臺灣原住民族各族群的莊重形象，丘雲亦採取此一形式塑造表現，在雕塑的圖騰表現上除落實了西方傳統雕塑的一些原則外，也彰顯了一種圖騰建構的模式，如在雕塑的指涉功能方面，他運用服裝形式紋樣、飾物配件、配帶器具等表徵物件，具體呈現各族原住民特有的風格形式及生活樣態，以求呈顯出完整客觀的視覺訊息，使觀者可一眼明辨出各族群造型之特色。

　　丘雲塑造臺灣原住民群像，原先創作目的並不完全是為藝術創作而製作，而是以社交教育功能為主要目的，如今此功能性隨著時序衍進已達成其階段性的目的，如今取而代之的是其藝術上的詩意功能，這種改變雕塑原始傳達功能而成「藝術」功能作品的情況，歷來均有之，丘雲所塑造此一系列臺灣原住民群像雕塑作品，因形體客觀，風格寫實，人物外像掌握精準，人物肢體語言、臉部表情塑造出一種抒情的風雅，作品藝術價值與歷史意義兼具，可謂典型的範例。

　　丘雲嚴謹之創作態度在其創作中顯露無遺，他強調對於外在形象精準的寫實再現技術之培訓的觀念與訓練，透過學校教育在臺灣的雕塑體制中逐漸扎根，為臺灣現代雕塑教育開啟學院傳承之路，在臺灣雕塑學院教育的建立上卓有貢獻，功不可沒。

注釋
1. 丘雲，〈雕塑藝術觀〉，《丘雲教授雕塑作品集》，頁4，臺北：臺北縣政府文化局，2005年7月。
2. 周義雄，〈創作與傳藝的雕塑家──紀丘雲老師首次個展〉，前揭《丘雲教授雕塑作品集》，頁6。
3. 〈帝展入選之黃土水（上）〉，《台日報》，1920年10月18日〔漢4〕，臺北。

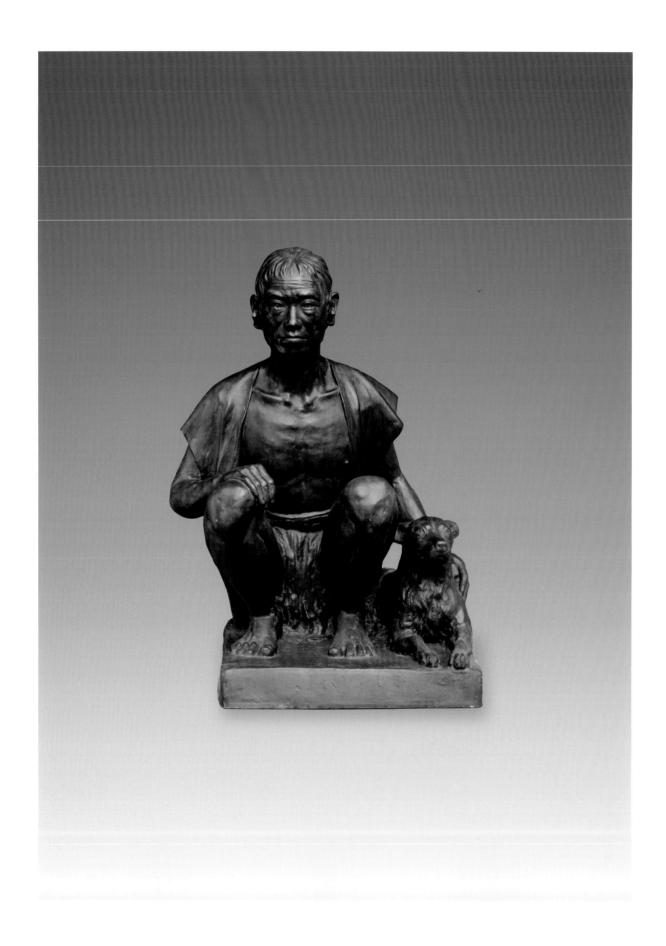

丘雲／CHIU Yunn　泰雅族（男）／Atayal（man）　2006　銅／Copper
100×64×70cm　國立臺灣博物館 典藏

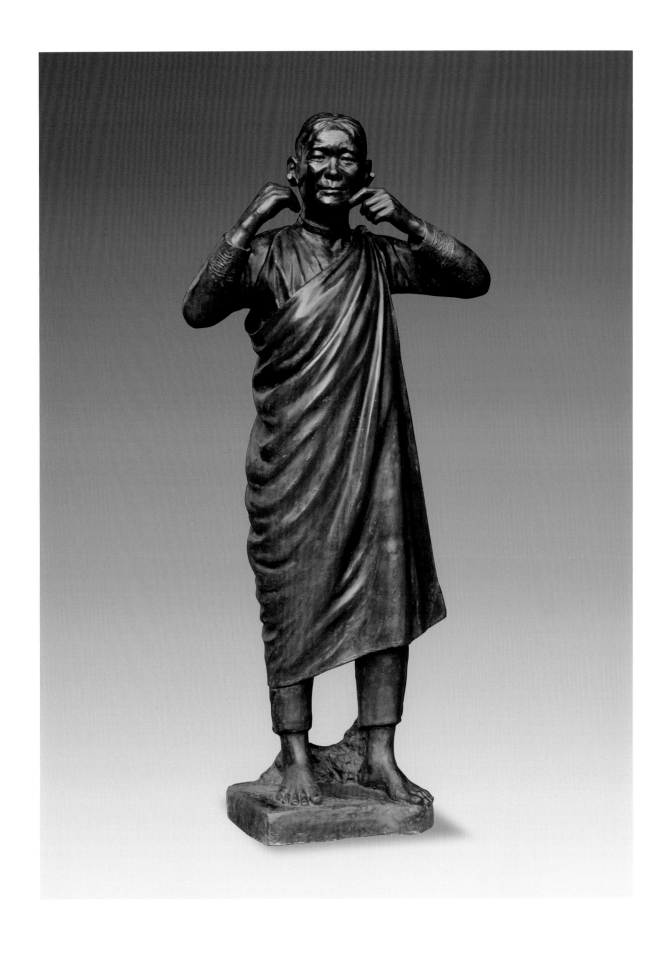

丘雲／CHIU Yunn　泰雅族（女）／Atayal（woman）　2006　銅／Copper
160×64×35cm　國立臺灣博物館 典藏

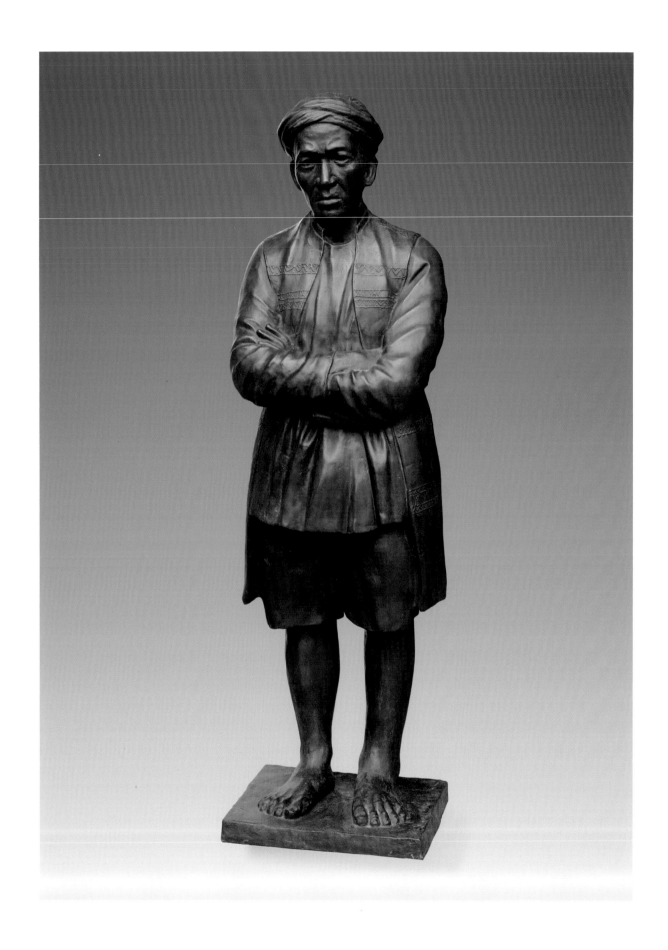

丘雲／CHIU Yunn　賽夏族（男）／Saisiyat（man）　2006　銅／Copper
157×43×36cm　國立臺灣博物館 典藏

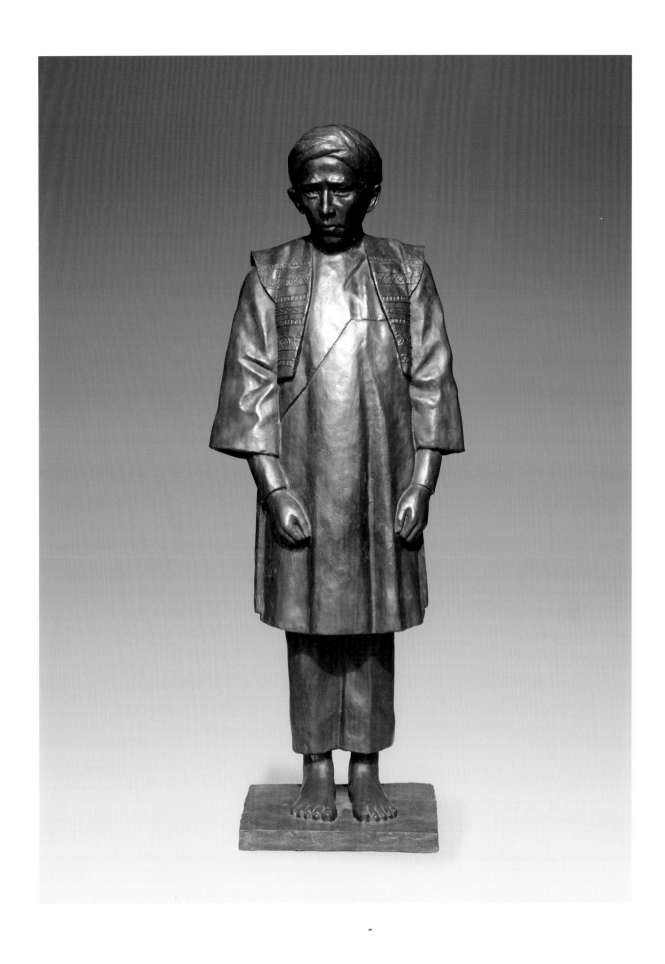

丘雲／CHIU Yunn　賽夏族（女）／Saisiyat（woman）　2006　銅／Copper
153×53×39cm　國立臺灣博物館 典藏

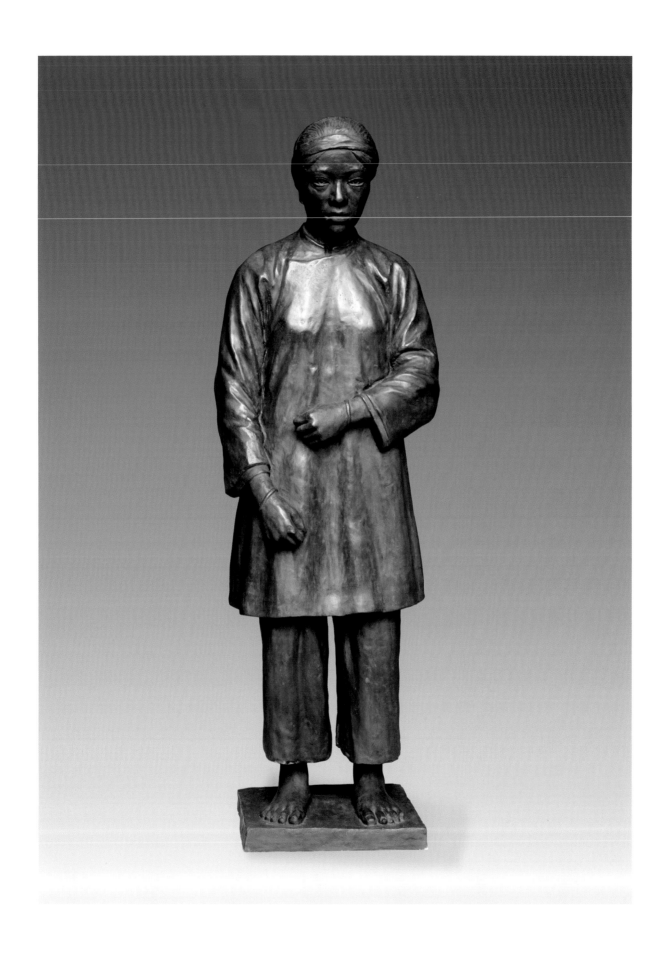

丘雲／CHIU Yunn　阿美族（女）／Amis（woman）　2006　銅／Copper
160×53×43cm　國立臺灣博物館 典藏

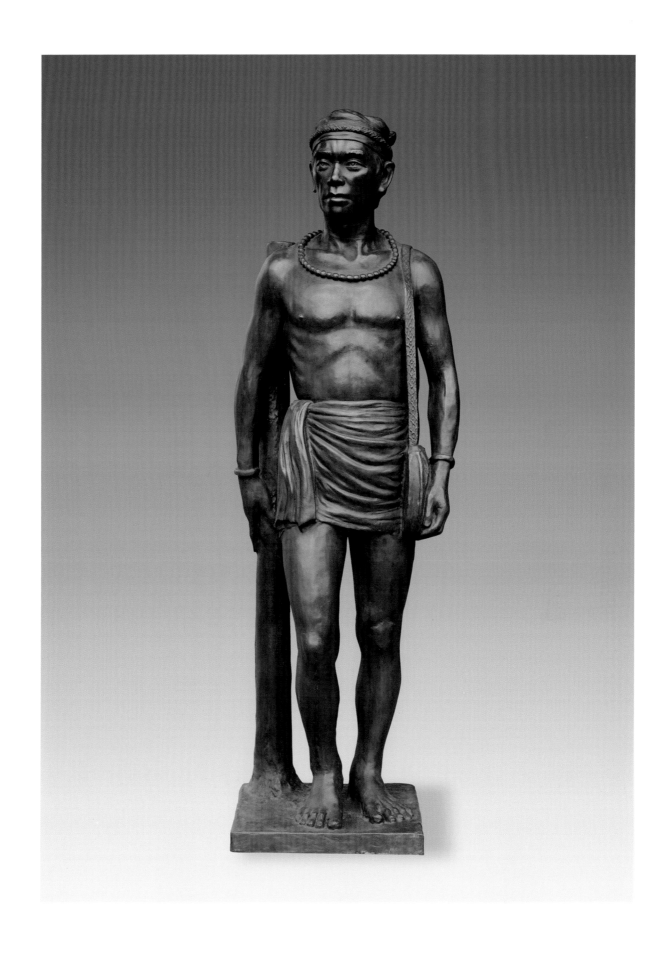

丘雲／CHIU Yunn　阿美族（男）／Amis（man）　2006　銅／Copper
162×48×32cm　國立臺灣博物館 典藏

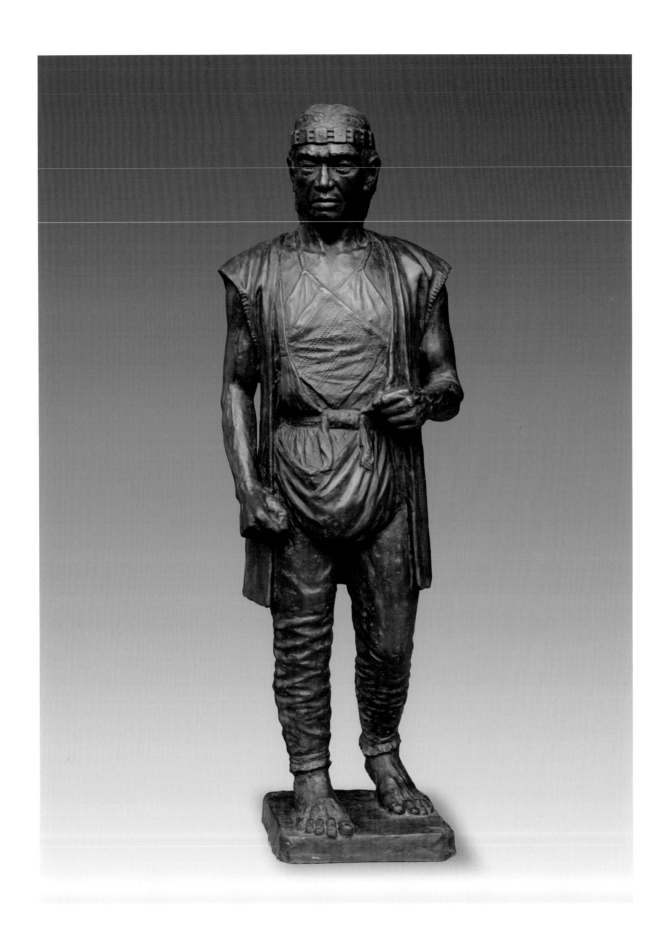

丘雲／CHIU Yunn　布農族（男）／Bunun（man）　2006　銅／Copper
162×53×39cm　國立臺灣博物館 典藏

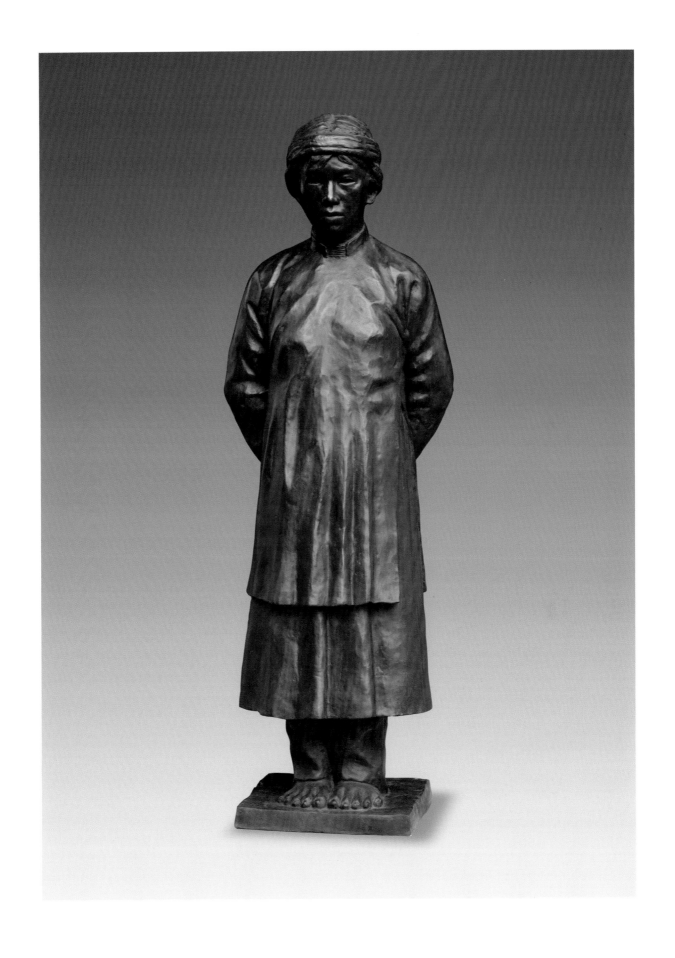

丘雲／CHIU Yunn　布農族（女）／Bunun（woman）　2006　銅／Copper
155×52×37cm　國立臺灣博物館 典藏

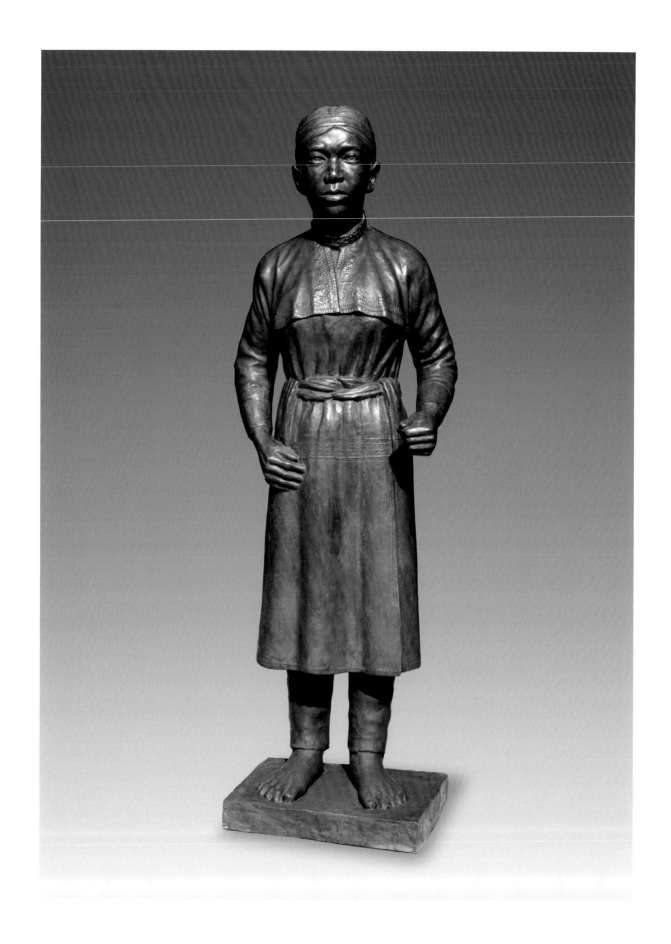

丘雲／CHIU Yunn　邵族（女）／Thao（woman）　2006　銅／Copper
151×47×37cm　國立臺灣博物館 典藏

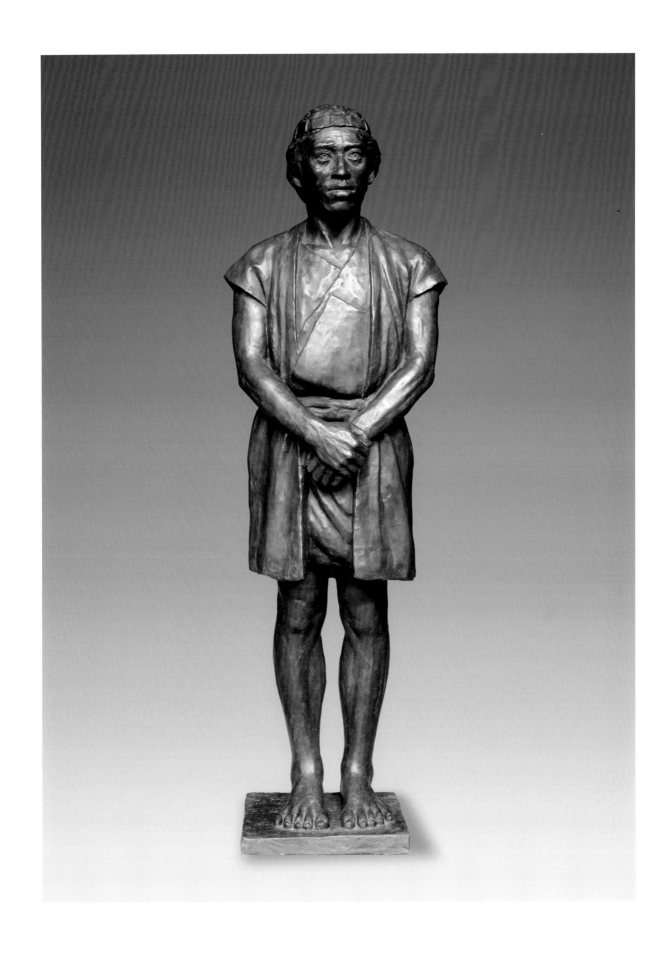

丘雲／CHIU Yunn　邵族（男）／Thao（man）　2006　銅／Copper
167×52×38cm　國立臺灣博物館 典藏

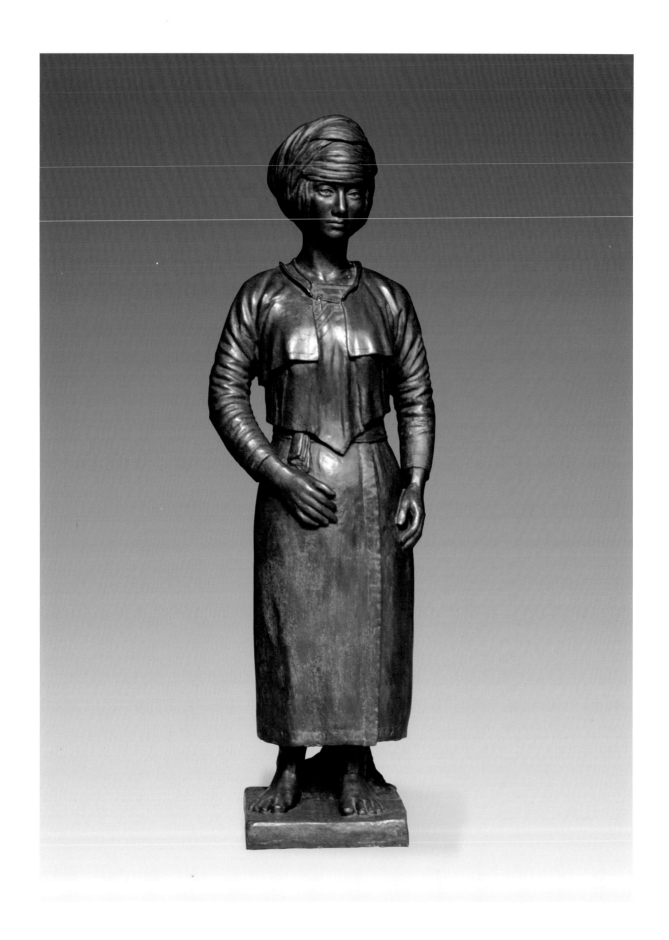

丘雲／CHIU Yunn　鄒族（女）／Tsou（woman）　2006　銅／Copper
160×52×38cm　國立臺灣博物館 典藏

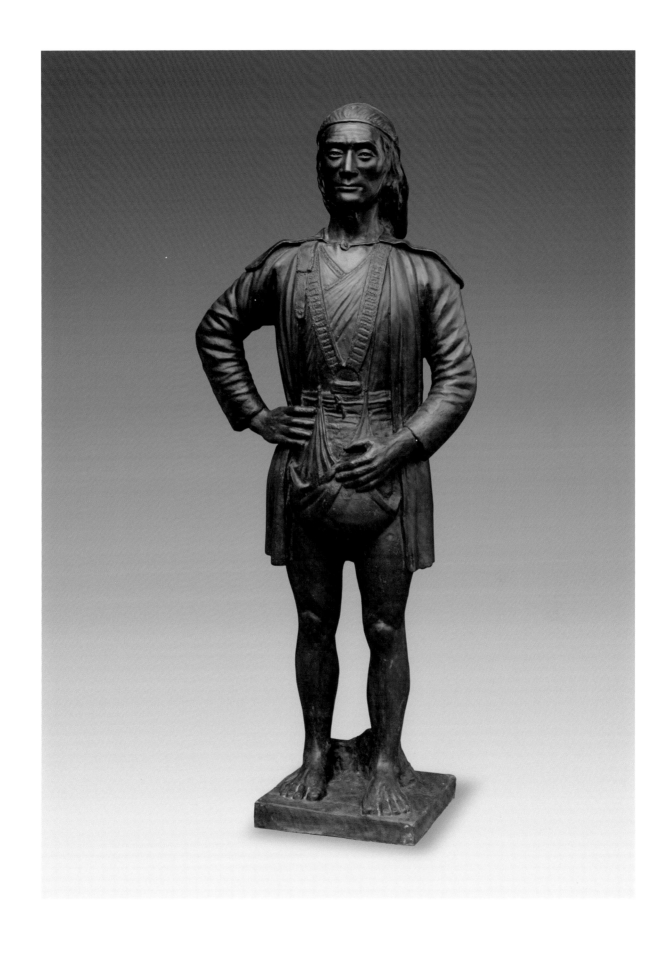

丘雲／CHIU Yunn　鄒族（男）／Tsou（man）　2006　銅／Copper
167×63×40cm　國立臺灣博物館 典藏

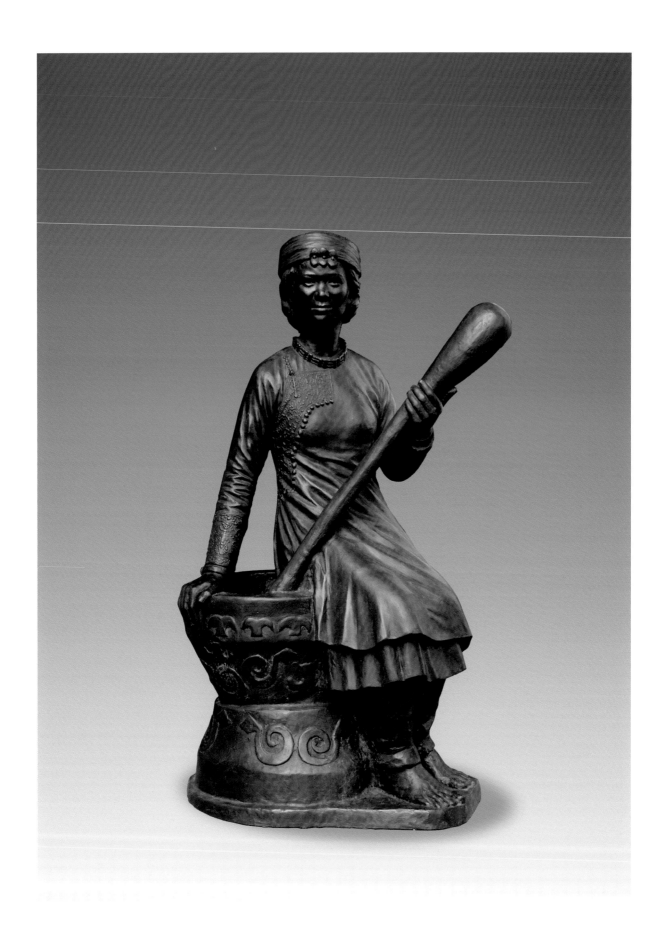

丘雲／CHIU Yunn　魯凱族（女）／Rukai（woman）　2006　銅／Copper
139×70×59cm　國立臺灣博物館 典藏

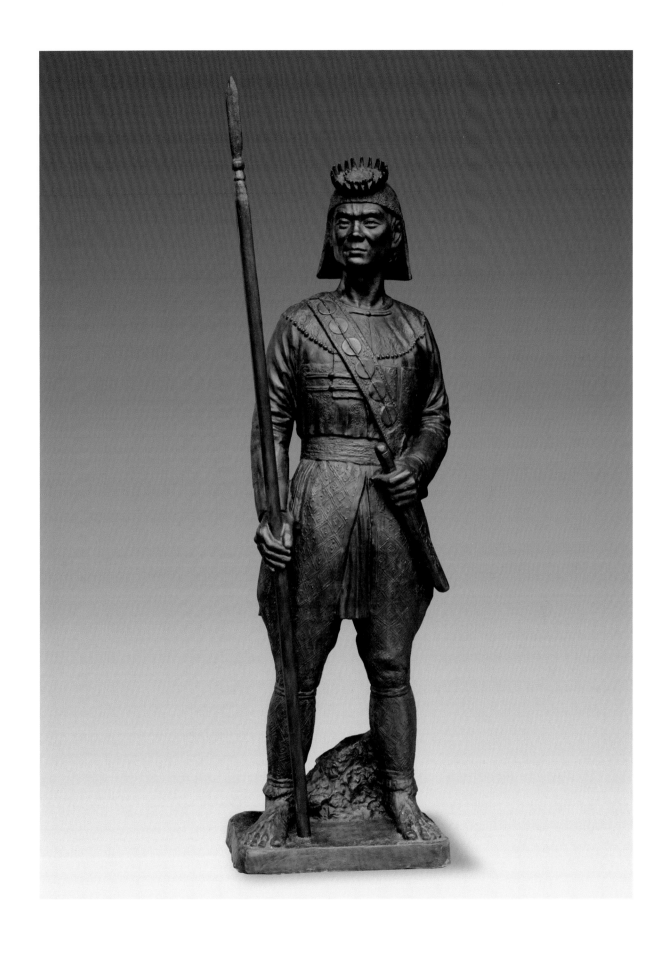

丘雲／CHIU Yunn　魯凱族（男）／Rukai（man）　2006　銅／Copper
175×47×32cm　國立臺灣博物館 典藏

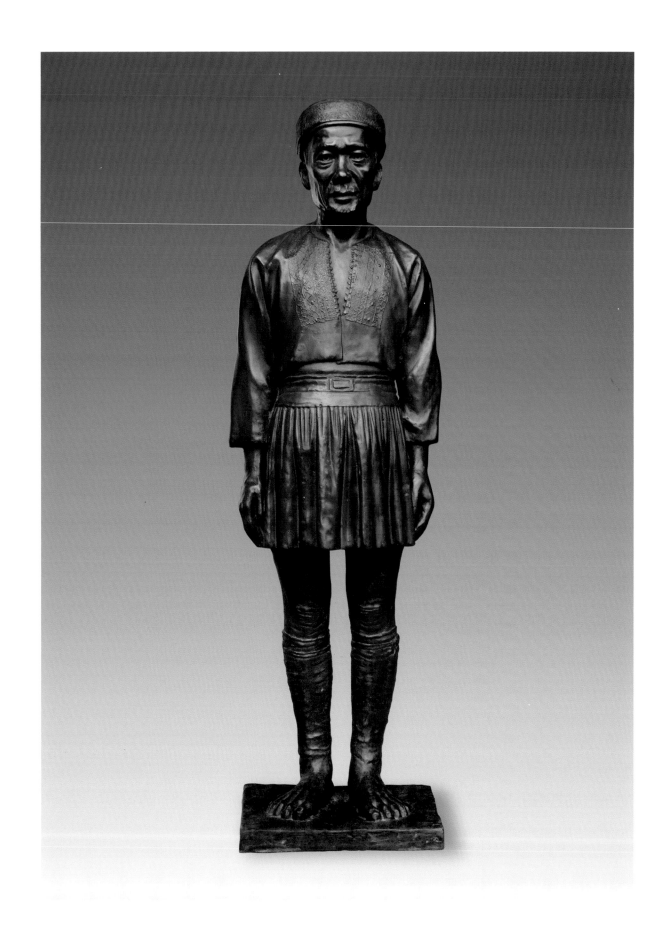

丘雲／CHIU Yunn 卑南族（男）／Puyuma（man） 2006 銅／Copper
159×45×38cm 國立臺灣博物館 典藏

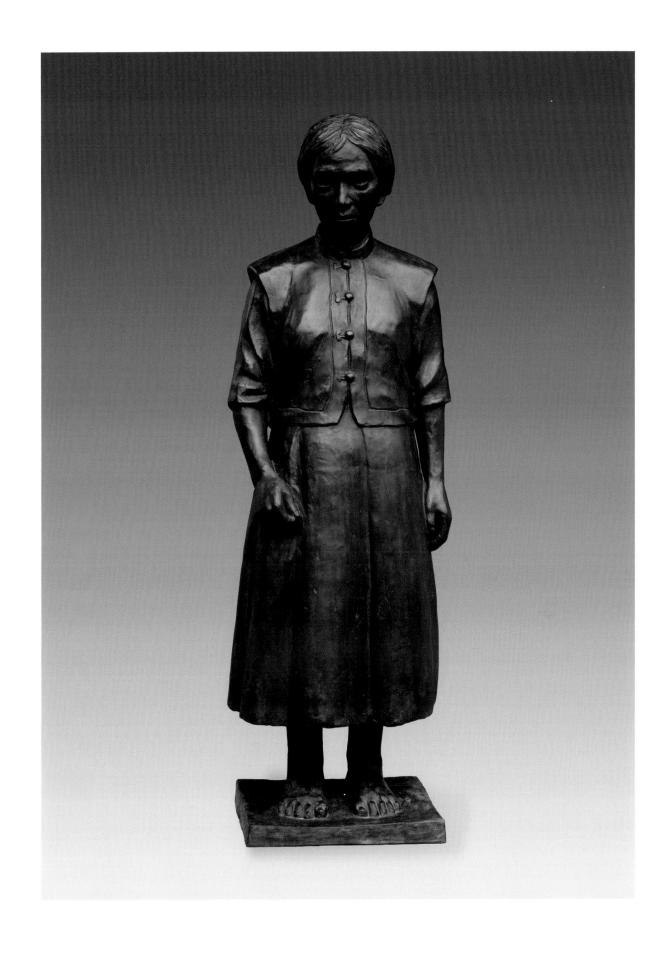

丘雲／CHIU Yunn　卑南族（女）／Puyuma（woman）　2006　銅／Copper
151×45×34cm　國立臺灣博物館 典藏

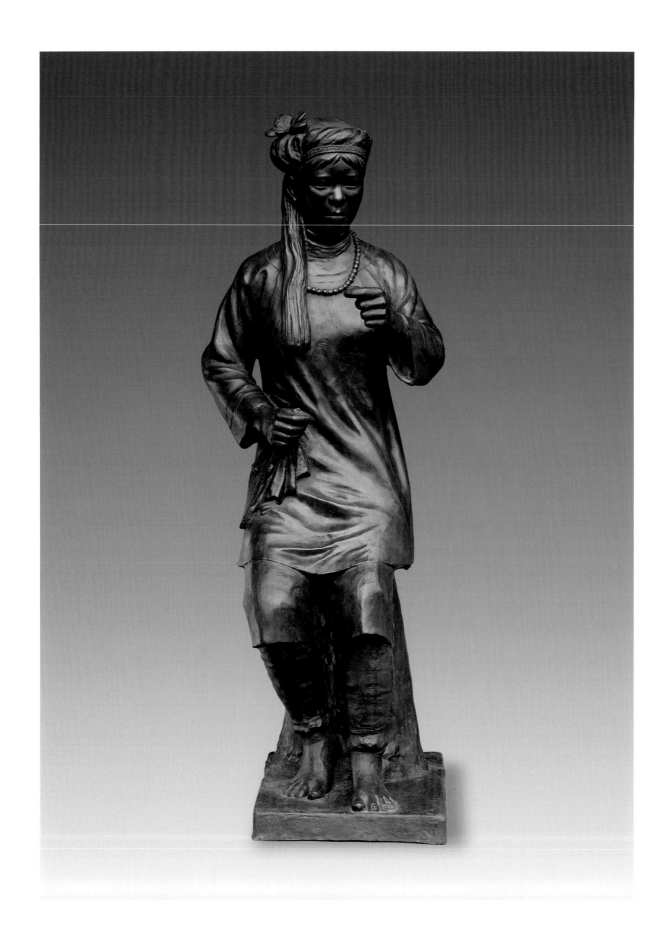

丘雲／CHIU Yunn　排灣族（女）／Paiwan（woman）　2006　銅／Copper
144×51×57cm　國立臺灣博物館 典藏

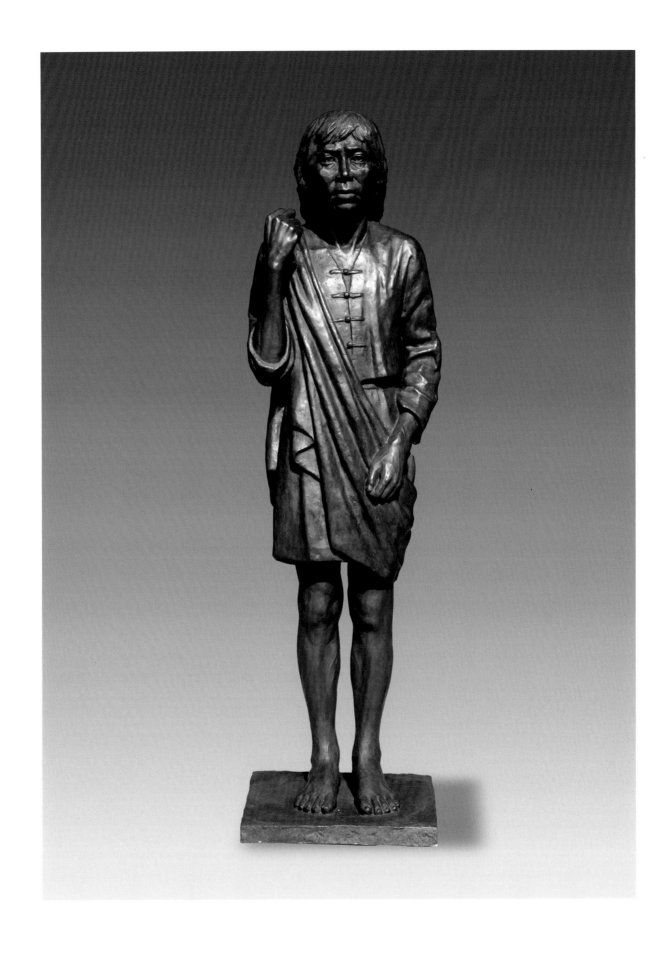

丘雲／CHIU Yunn　排灣族（男）／Paiwan（man）　2006　銅／Copper
160×45×41cm　國立臺灣博物館 典藏

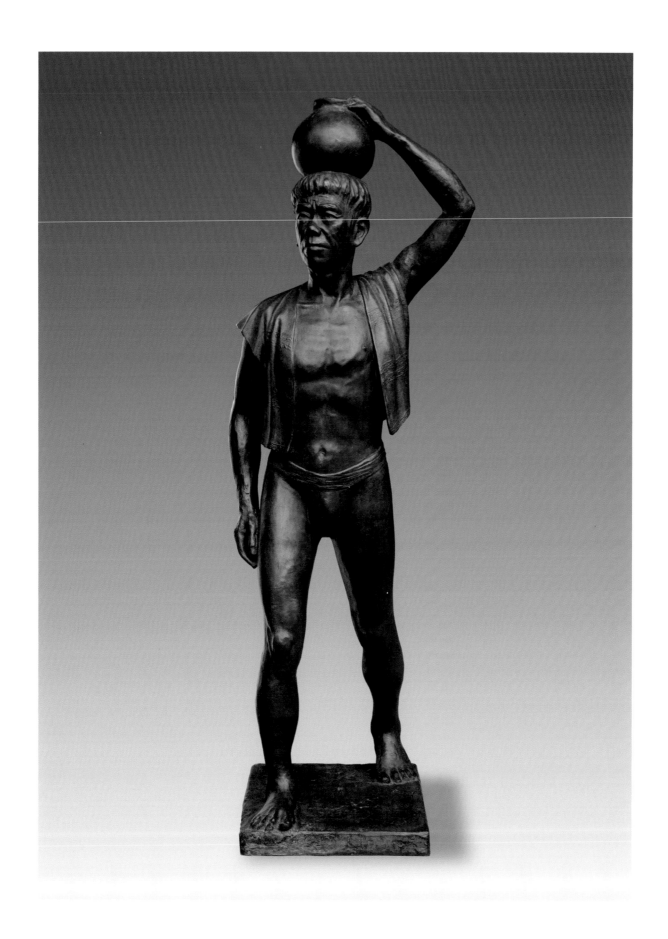

丘雲／CHIU Yunn　雅美族（男）／Yami（man）　2006　銅／Copper
183×60×55cm　國立臺灣博物館 典藏

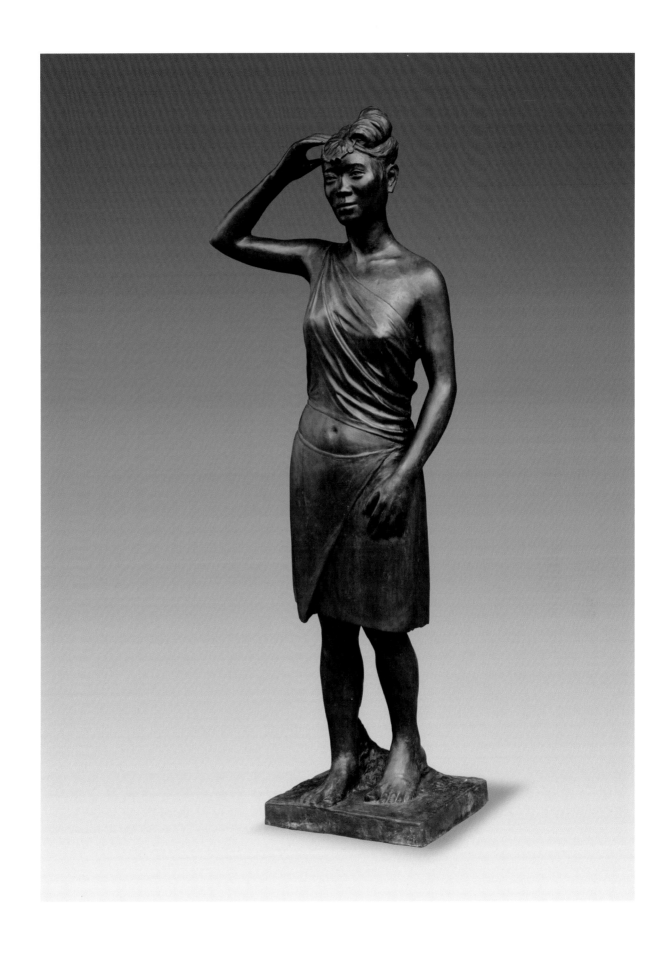

丘雲／CHIU Yunn　雅美族（女）／Yami（woman）　2006　銅／Copper
161×60×37cm　國立臺灣博物館 典藏

陳庭詩
Chen Ting-Shih
1913-2002

　　陳庭詩，中國福建長樂人，家世顯赫，祖母為清代臺灣巡撫沈葆楨之女。生於書香世家的陳庭詩雖然自幼失聰，但他努力地學習國畫、篆刻、詩詞，奠定深厚的國學基礎。陳庭詩是臺灣現代藝術發展的代表性人物，活躍於臺灣五〇、六〇年代「現代抽象繪畫運動」興盛時期，同時也加入「現代版畫會」及「五月畫會」。作品包含版畫、水墨、雕塑與壓克力，風格抽象，嘗試將東方傳統元素轉化為具現代性的符號。陳庭詩曾說：「藝術是沒有終極的，所有的創作都是過程的選擇」，因此他將西方的藝術觀念結合中國的思想脈絡，呈現抽象與具象、傳統與現代密切交融的視覺語言。

　　Chen Ting-Shih was born in Fujian, China. Chen's grandmother was a daughter of the governor Shen Pao-Chen who was in charge of Taiwan during the Qing dynasty. Chen lost his hearing at an early age, but it did not stop him from learning painting, seal cutting or poetry. Chen had a significant contribution to the development of modern art in Taiwan. During the1950s and1960s, he was active in the Modern Abstract Art Movement. He also participated in other artistic circles such as the Modern Graphic Art Association and the Fifth Moon Group. The works of Chen Ting-Shih include prints, ink paintings, acrylic paintings, and sculptures. He is known as a representative of the abstract style. Chen tried to incorporate traditional oriental elements and modern symbols into his creation. Chen has said: "Art is not ultimate, all creation is a process of selection". Chen connected Western concepts of art with China's ideological context, and used figurative and abstract, traditional and modern visual languages to express his creative ideas.

| 1938 | 以筆名「耳氏」發表首幅木刻版於《抗敵漫畫》旬刊，福建，中國。 |

1938 　以筆名「耳氏」發表首幅木刻版於《抗敵漫畫》旬刊，福建，中國。

1939 　與宋秉恆共同主編《大眾畫刊》，中國。

1940 　兼任「正氣中華出版社」編輯，中國。

1946 　擔任《和平日報》美編，主編〈每週畫刊〉，擔任楊逵所辦的《文化交流》美編，臺中，臺灣。

1947 　因二二八事件離開臺灣，受聘為《星閩日報》編輯，福州，中國。「第一屆全國木刻展」，上海、南京，中國。

1948 　任職臺灣省立臺北圖書館（今國立臺灣圖書館）。應邀為臺灣博覽會繪製《劉銘傳建築台灣鐵路圖》。擔任《中華日報》副刊〈新世紀〉與《公論報》副刊〈藝術〉美編，臺北，臺灣。

1957 　「第四屆全國美展」，臺北，臺灣。

1958 　參與創立「現代版畫會」，臺北，臺灣。「第一屆現代版畫展」，臺北，臺灣。

1959 　「第五屆巴西聖保羅雙年展」。「第二屆現代版畫展」，臺北新聞大樓。

1960 　「香港國際繪畫沙龍展」。「第三屆現代版畫展」，臺北國立臺灣藝術館（今國立臺灣藝術教育館）。

1961 　「第六屆巴西聖保羅雙年展」。「第四屆現代版畫展」，國立臺灣藝術館。

1962 　「五月畫展」，臺北凌雲畫廊。「香港國際繪畫沙龍展」。「第五屆現代版畫展與東方畫會聯合展」，臺北國立臺灣藝術館（今國立臺灣藝術教育館）。

1963 　「第七屆巴西聖保羅雙年展」。「第六屆現代版畫展與第七屆東方畫展聯展」，國立臺灣藝術館。

1965 　加入「五月畫會」。「第八屆巴西聖保羅雙年展」。「亞洲前衛畫家作品展」於亞洲十大城市巡迴展出。「中國當代畫廊」，於非洲十四國巡迴展出。「中國當代藝術」，羅馬，義大利。

1966 　臺大國際華語研習所，臺北，臺灣。「第九屆現代版畫展」，國立臺灣藝術館。

1968 　於魯茲畫廊舉行個展，馬尼拉，菲律賓。於格羅斯里畫廊舉行個展，墨爾本，澳洲。「第六屆國際版畫展」，東京、京都，日本。

1969 　「鐵雕巡迴展」，臺北耕莘文教院、臺中美國新聞處、東海大學藝術中心、高雄臺灣新聞畫廊。「第七屆國際版畫展」，東京、京都，日本。「第二屆亞洲版畫展」，馬尼拉，菲律賓。「國際造型藝術展」、「國際視聽藝術協會展」，日本、歐亞巡迴展出。「亞洲版畫展」，普拉特學院，紐約，美國。

1969-87 於臺北藝術家畫廊舉行個展。

1970 　「第一屆韓國國際版畫雙年展」，漢城，韓國。獲中華民國畫學會頒發版畫「金爵」，

臺灣。獲韓國東亞日報「第一屆國際版畫雙年展」首獎，漢城，韓國。「中華民國藝術展」，馬德里，西班牙。「第二屆國際畫展」，加涅海濱市，法國。「國際版畫展」，利馬，祕魯。「第十四屆五月畫會展」，國立歷史博物館。

1971 「五月畫會展」，夏威夷藝術學院、辛辛那提塔夫特美術館，美國。「第十一屆巴西聖保羅雙年展」。「第一屆全國雕塑展」，臺灣省立博物館（今國立臺灣博物館）。「陳庭詩水墨畫初展」，臺北凌雲畫廊。

1972 「陳庭詩版畫水墨雕塑個展」，臺北藝術家畫廊。「陳庭詩版畫展」，臺北春秋藝廊。「第三屆國際版畫雙年展」，倫敦，英國。「義大利國際版畫展」，米蘭，義大利。「第二屆韓國國際版畫雙年展」，漢城，韓國。

1973 於中華文化中心舉行個展，紐約，美國。「國際造型藝術展」，國際視聽藝術協會展，日本、歐亞巡迴展出。「五月畫會展」，丹佛藝術館、費城布克戈貝格畫廊、伊利諾洛克福特大學，美國。「中國藝術家現代版畫展」，香港博物館，香港，中國。

1974 「陳庭詩版畫水墨畫展」，臺北鴻霖藝廊。「第四屆國際版畫雙年展」，倫敦，英國。「今日亞洲」，米蘭，義大利。「泛太平洋現代中國藝術家畫展」，夏威夷中國文化復興協會，夏威夷，美國。

1975 「陳庭詩版畫水墨畫個展」，臺北藝術家藝廊。

1976 「當代中國藝術展」，亞洲基金會，舊金山，美國。「陳庭詩、莊喆、馬浩三人展」，群丘藝術中心，丹佛，美國。

1977 「陳庭詩、郭振昌畫展」，臺北美國新聞處。

1978 「當代中國藝術展」，奧克蘭，美國。

1979 「中美版畫交換展」，聖塔非，美國。「現代畫家聯展」，臺北藝術家畫廊。

1980 「第一響：十家聯展」，臺北南畫廊。「陳庭詩、吳崇棋國畫書法雙人展」， 臺中市立文化中心。

1981 「陳庭詩版畫水墨畫個展」，臺中名門畫廊。

1982 參與成立「現代眼畫會」，臺中，臺灣。「年代美展」，臺北市立美術館。

1983 「第一屆中華民國國際版畫雙年展」，臺北市立美術館，臺北，臺灣。「陳庭詩、陳明善畫展」，臺中金爵藝術中心。「現代眼'83展」，臺北美國文化中心、臺中文化中心、高雄市立中正文化中心（今高雄市文化中心）。

1984 「陳庭詩、吳季如國畫書法雙人展」，臺中市立文化中心。「台灣畫家六人作品展」，北京、上海，中國。

1985 「陳庭詩版畫展」，高雄市立中正文化中心。「陳庭詩鐵雕特展」，高雄帝門藝術中心。

1985-86 「中國現代展」，倫敦，英國。

1986	「中國現代畫聯展」，德國。「中華民國水墨抽象展」，臺北市立美術館。
1987	「陳庭詩美術回顧展」，高雄市立中正文化中心。「現代眼'86展」，臺北市立美術館、臺中市立文化中心。「第二屆亞洲美展」，國立歷史博物館。
1988	「陳庭詩水墨展」，高雄御書房藝房。「陳庭詩彩墨展」，臺中市立文化中心。「陳庭詩、邱忠均畫展」，高雄石濤畫廊。「現代眼'88展」，臺中市立文化中心。
1989	「陳庭詩彩墨、書法、雕塑展」，高雄市立中正文化中心。「陳庭詩書畫雕塑展」，臺中縣立文化中心。「中華民國現代美術巡迴展」，俄勒岡等地，美國。「現代眼'90展」，臺中市立文化中心。
1991	「東方・五月畫會35週年展」，臺北時代畫廊。
1992	「陳庭詩的現代雕塑展」，臺南新生態藝術環境。「詩人的迴響—陳庭詩個展」，臺北雄獅畫廊。
1993	「陳庭詩八十回顧展」，臺中臺灣省立美術館（今國立臺灣美術館）。
1994	「陳庭詩1994個展」，臺中首都藝術中心。
1995	「大現無形、大聲無書鐵雕展」，高雄帝門藝術中心。「中華民國第一屆現代水墨畫展」，臺北國立臺灣藝術教育館。
1996	「1996雙年展台灣藝術主體性：視覺與思維」，臺北市立美術館。於臺中市太平區成立美術作品陳列室及工作室。
1997	「陳庭詩繪畫、書法、版畫、鐵雕展」，臺中市立文化中心。
1998	「陳庭詩鐵雕與現代詩對話」，臺北郭木生文教基金會美術中心。
1998-99	「二十世紀金屬雕塑展」，西班牙、法國。
1999	「陳庭詩小型鐵雕展」，臺中楓林小鎮。「全方位藝術家—陳庭詩」，郭木生文教基金會美術中心。「陳庭詩廢鐵雕塑展」，臺中首都藝術中心。
2000	「陳庭詩、鐘俊雄鐵雕展」，臺中新月梧桐。「開放2001」，威尼斯麗都島，義大利。
2001	「版畫四君子」，臺北福華沙龍。「10 + 10 = 21台中—台北」，國立臺灣美術館。「動力空間」，臺中文化中心。
2002	「大律希音陳庭詩紀念展」，臺北市立美術館。4月15日病逝於臺中，享壽89歲。
2014	「抽象・符碼・東方情—台灣現代藝術巨匠大展」，臺北尊彩藝術中心。
2015	「向大師致敬—臺灣前輩雕塑11家大展」，臺北中山堂。

鏽鐵的人文，寂靜的詩

談陳庭詩的藝術

撰文 | **鐘俊雄** （畫家，現任陳庭詩現代藝術基金會創會董事長。）

陳庭詩先生的中國文學、詩詞、書法、水墨涵養樣樣皆精，他的版畫、鐵雕、水墨以中國文化為底蘊，再巧妙地把東方人文及詩情轉化為極簡的西方抽象形式。他的創作是從中華藝術中長出西洋形式的花朵。作品融合東方與西方、既現代又懷舊、既大氣又厚重，既有東方的神秘詩情，又有西方的極簡大氣。

陳庭詩於1960年（國美館冊《滿庭詩意》則寫1913，二者均為陳庭詩口述）生於福建長樂官宦世家。祖父父親為清末進士、秀才，祖母是開臺功臣沈葆楨之女，母親是杭州世家，代出軍機大臣。他8歲時自樹上摔下而失聰，自此進入寂靜無聲的世界。他深厚的國學基礎是在家中及私塾自學而成。他在失聰時即顯出他詩文之長才，試想一個8歲即聽不見的小孩竟然能自學出深厚的人文素養，書法、詩詞、水墨均有獨到之處。他13歲時開始學國畫，17歲轉而學素描與油畫，20歲從軍抗日，在報章雜誌從事木刻版畫文宣之工作（每天刻木刻達十多年之久），34歲來臺任文職，繼續其寫實木刻之創作，39歲轉變畫風，進入現代藝術的抽象世界。他同時加入「五月畫會」、及「現代版畫會」，55歲獲「韓國國際版畫雙年展」首獎及中華民國第八屆金爵獎，65歲開始做「即成物」鐵雕，76歲生平第一次結婚，84歲與畢卡索（Picasso）、卡爾達（Calder）、西塞（Cezar）等國際大師同展金屬雕塑於世界各大美術館（陳列出二件作品：〈約翰走路〉及〈鳳凰〉）。96歲病逝於臺中。

陳庭詩最早的成就是版畫，他以非傳統的版畫材料-甘蔗板雕刻並堅持自己用手印製而成（絕不假他人或版畫工作室）。畫風最初從書法線條或幾何圖形組合的抽象形式出發，慢慢發展到純塊狀中斑剝及漸層的極簡形式，他以版畫顏料重複滾印以達到厚重、碑拓似的效果。作品黑白分明，在虛與實的有機構成中印出〈日與夜〉、〈海韻〉、〈天問〉、〈盤古開天〉、〈天籟〉、〈大律希音〉、〈零度以下〉等表現無線限寬廣的宇宙觀或千山讀我行的寂靜。

陳庭詩60歲後不因體力漸衰，仍努力創作不懈，此時他的版畫已經為他帶來溫飽及全國知名度，他仍時時想自我突破。在做了不少大幅彩墨畫後，他受到畢卡索的〈牛頭〉（以自行車把手及坐墊組成）啟發後，在短短十多年中創作了將近七百件鐵雕，創作力之強，令藝術界大出意料之外。這些鐵雕是用工業廢器物或廢船解體的零件或日常用品金屬殘件做出兼具詩情與人文思維的雕塑。這些作品表現出日常生活的點點詩情，保留原本材料使用過的表情，將這些廢棄無用之物件，提升為詩情的，人文的或是造型的現代雕塑。

陳庭詩的版畫也好、彩墨也好、鐵雕也好，均事他一生忠實的呈現。他一生在孤寂、寧靜中渡過，獨居九十年，（只有76歲新婚那一年的頭兩個月有伴），他的孤寂獨處，專心無擾的創作，在作品中呈現出來。聽不見是他一輩子最大的遺憾（他曾取名「耳氏」），但他不像大部份殘障人士，自暴自棄，或一輩子仰賴外援，他的生理缺陷反而促

使他超越了失聰的痛，積極向上，樂觀交友，努力創作，從他一般言行及書法內容中，可看出他自我勵志及充滿自信的正向心態。這正是生理缺陷所導致自我心理向上補償的最佳正面示範。

　　陳老已經過世十三年了，值此「向大師致敬」的大展，我們除了懷念這一位一生努力創作不懈的偉大藝術家外，也希望他的「詩和藝術的造詣」，啟迪我們生命的啟發；更希望他的作品能成為國家文化財，讓大家珍惜欣賞，代代相傳，直到永遠。

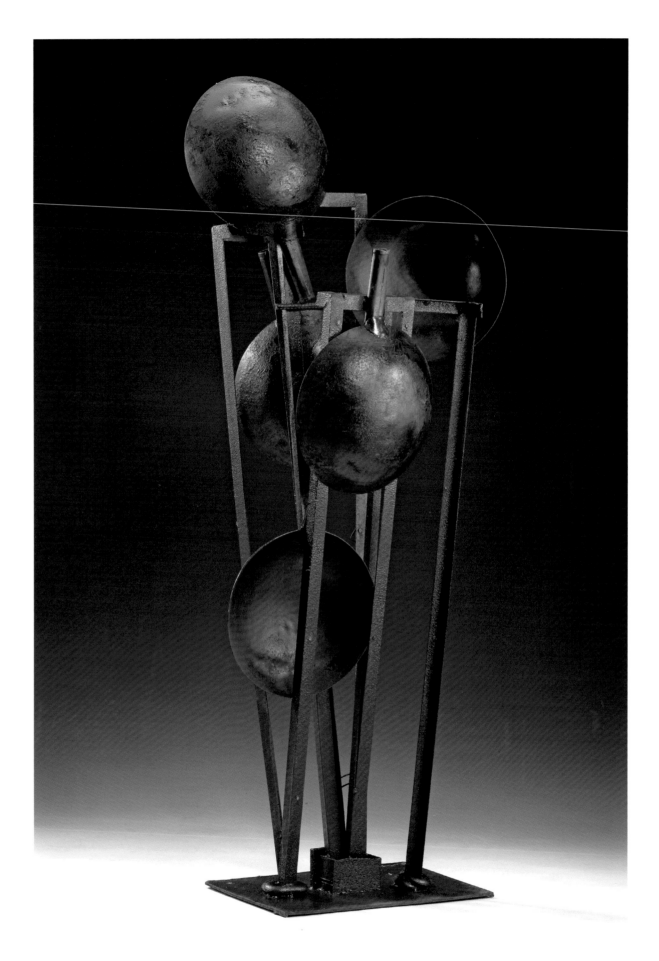

陳庭詩／CHEN Ting-Shih　飲食男女／Eat Drink Man Woman　1979　鐵／Iron
174×67×51cm　陳庭詩現代藝術基金會 藏

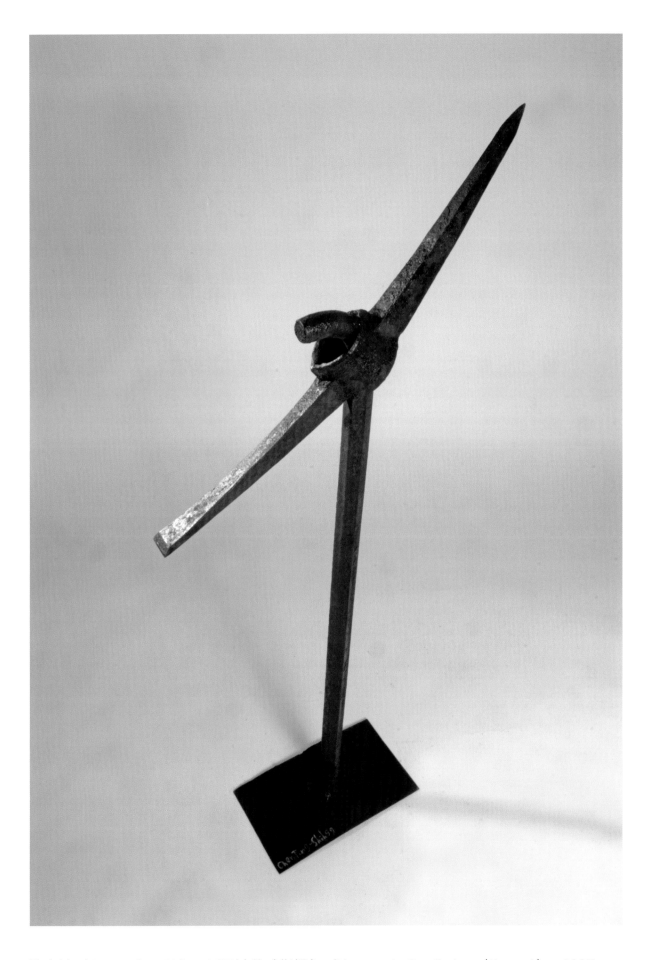

陳庭詩／CHEN Ting-Shih　天工神斧（指標）／Heavenly God's Axe（Target）　1987
鐵／Iron　119×45×18cm　陳庭詩現代藝術基金會 藏

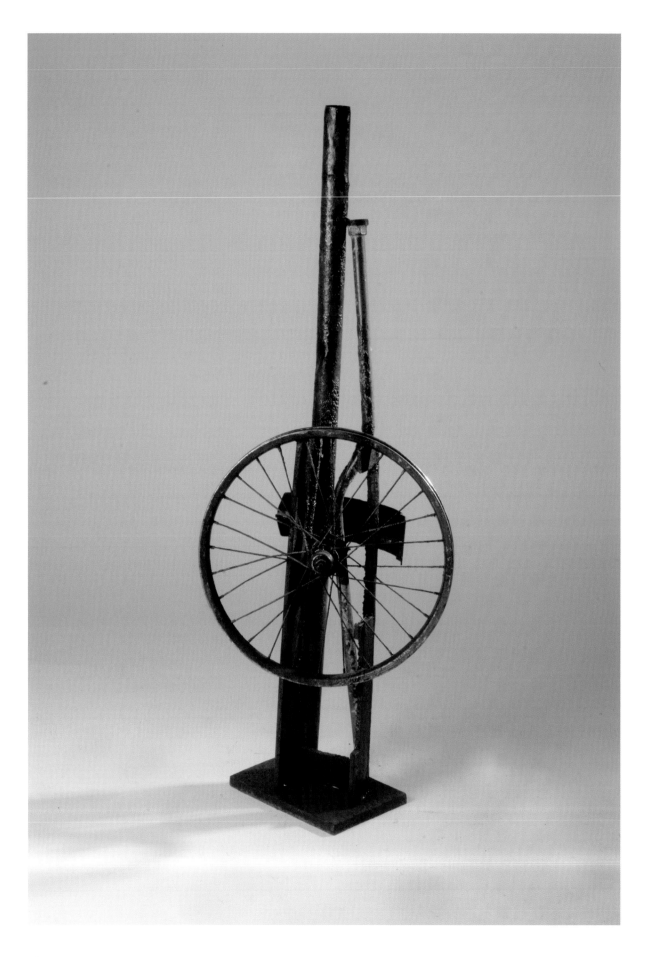

陳庭詩／CHEN Ting-Shih　太空的訊息／Message From Space　1992　鐵／Iron
114×42×24cm　陳庭詩現代藝術基金會 藏

陳庭詩／CHEN Ting-Shih　玄機／Mystery　1997　鐵／Iron　70×59×21cm
陳庭詩現代藝術基金會 藏

陳庭詩／CHEN Ting-Shih　驚夢／Waking Dreams　1998　鐵／Iron　152×86×53cm
陳庭詩現代藝術基金會 藏

陳庭詩／CHEN Ting-Shih　力之美／Force Beauty　年代不詳　鐵／Iron　133×53×26cm
陳庭詩現代藝術基金會 藏

陳庭詩／CHEN Ting-Shih　Work No.356　年代不詳　鐵／Iron　128.5×45×56.5cm
陳庭詩現代藝術基金會 藏

陳庭詩／CHEN Ting-Shih　Work No.382　年代不詳　鐵／Iron　58.5×40.5×28cm
陳庭詩現代藝術基金會 藏

陳庭詩／CHEN Ting-Shih　Work No.544　年代不詳　鐵／Iron　127×62×62cm
陳庭詩現代藝術基金會 藏

上・陳庭詩／CHEN Ting-Shih　Work No.570　年代不詳　鐵／Iron　85×159×85cm
陳庭詩現代藝術基金會 藏

右頁・陳庭詩／CHEN Ting-Shih　以農立國／Agricultural Nation　年代不詳　鐵／Iron
128×66×51cm　陳庭詩現代藝術基金會 藏

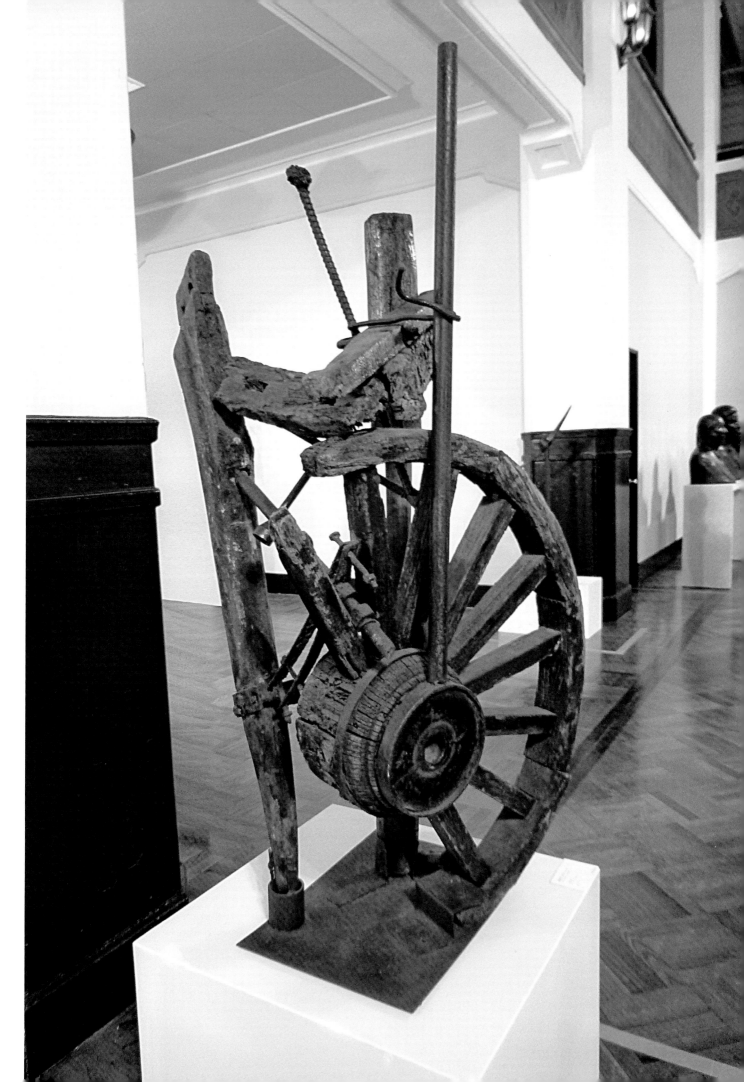

陳夏雨
Chen Hsia-Yu
1917-2000

陳夏雨，出生於臺灣臺中。少年時期，因接觸日本雕塑家掘進二的作品，引發陳氏對雕塑的興趣，並立志以雕塑家為業。1935年受藝術家陳慧坤的推薦，赴日學習雕塑。拜以肖像著名的東京美術學校（今東京藝術大學）雕刻教授水谷鐵也為師，從學徒開始做起；之後轉入雕刻家藤井浩祐門下，進行長達九年的雕塑研習。藤井浩祐認為藝術家應準確地傳達作品的精神與內涵，並且要嚴格地審視作品的每一處細節。陳夏雨受其師的啟發，培養出追求完美的性格。1938年起連續三年以〈裸婦〉、〈髮〉、〈浴後〉三度入選「新文展」（「帝展」1936至1944年間的名稱），並於1941年以免審察的資格入選。1946年返臺後隱居於臺中，每天埋首創作，過著與世無爭的生活，作品極少公開展示。陳夏雨的作品以寫實為基礎，將創作對象的形態加以理想化，以細膩的手法呈現肌理細膩、骨肉勻稱的美感。

Chen Hsia-Yu was born in Taichung, Taiwan. The works of a famous Japanese sculptor Hori Shinji inspired Chen to pursue a career in sculpture. In1935, on artist Chen Houei-Kuen's recommendation, he traveled to Japan, studied sculpture at the Tokyo School of Fine Arts (now Tokyo University of the Arts) and became a student of Tetsuya Mitsui. However, he found himself disagreeing with the creative concepts of his teacher and transferred to a studio of Kōyū Fujii where he spent almost nine years. What he learned from Fujii was to focus on precise expressions of intended feelings and to strictly examine every detail of the work. Inspired by his teachers, he aimed for perfection. Chen was selected for the Imperial Art Exhibition of Japan three years in a row with his Nude Woman (in1938), Hair (in1939), and After Bath (in1940). In1941, he was given an honor of permanent exemption from censorship in the exhibition. After returning to Taiwan in1946, he settled down in Taichung where he led a very secluded life and spent all his time in artistic creation, although rarely displayed his works in public. Chen Hsia-Yu advocated realistic art creation, idealized form of the object, and presented a delicate texture and meticulous technique.

1917	出生於臺灣臺中。
1930	就讀於臺北淡江中學（今淡江高中），開始學習攝影。
1931	因病自淡江中學休學，回臺中家中療養。
1933	赴日學習攝影，因病返臺休養；受到舅父由日本攜回雕塑家堀進二製作的〈林東壽（外公）胸像〉，深受感動，決意以雕塑為志業。
1935	獲得藝術家陳慧坤推薦，赴東京跟隨雕刻家水谷鐵也學習。
1937	透過雕塑界前輩白井保春介紹，至雕塑家藤井浩祐（日本藝術院會員）工作室學習。
1938	〈裸婦〉入選「第二回新文展」。
1939	〈髮〉入選「第三回新文展」。
1940	〈鏡前〉入選「第四回日本雕刻家協會展」。〈浴後〉入選「紀元二千六百年慶祝美術展覽會」。
1941	與蒲添生等人加入「台陽美術協會」。〈坐像〉獲「第五回日本雕刻家協會展」協會賞。〈裸婦立像〉獲「第四回新文展」無鑑查。
1942	〈靜子〉入選「第八屆台陽美展」。
1943	〈髮〉捐贈予臺中教育博物館。〈裸婦〉入選「第七回新文展」。
1945	〈裸女立姿〉入選「巴西國際展」。
1946	參展「第一屆省展」，臺北中山堂。
1947	擔任「第二屆省展」審查委員。參展「第十一屆台陽美展」。
1948	擔任「第三屆省展」審查委員。參展「第一屆南部展」於臺南。
1949	辭去「省展審查委員」一職。
1951	〈農夫〉獲臺北合作金庫典藏。獲「第十五屆省展」雕塑部無鑑查。
1960	〈舞龍燈〉獲臺灣水泥公司收藏。
1961	〈農山言志聖跡〉獲臺中縣清水高中收藏。臺灣神學院大門委託製作大門雕塑〈龍頭〉於臺北。
1979	「陳夏雨雕塑小品展」於臺中。「陳夏雨雕塑小品展」於臺北春之藝廊。
1980	「太平洋美展」於日本。完成晚年重要代表作〈側坐的裸婦〉、〈正坐的裸婦與方形底板〉。
1997	「陳夏雨作品展」於臺北誠品畫廊。
2000	病逝於臺中市忠仁街自宅，享年84歲。
2008	「超以象外—陳夏雨雕塑之美」於臺中靜宜大學藝術中心。
2015	「向大師致敬—臺灣前輩雕塑11家大展」，臺北中山堂。

陳夏雨的藝術探尋之路

撰文｜**王偉光**（美術教育家、畫家，著有《臺灣美術全集15—陳德旺》、《陳夏雨的秘密雕塑花園》等。）

■解決俗氣

　　陳夏雨從小喜愛工藝製作，他個性內向、沉靜，極少和兒童玩伴嬉遊，只知認真做他的小工藝品：竹節布袋戲偶頭、竹蜻蜓……等等。他好勝心強，每樣事做下去，非贏人家不可，所作竹蜻蜓，定要飛得最高，飛得好看。

　　17歲那年，陳夏雨的舅父自日本攜回雕塑家堀進二製作的〈林東壽（外公）胸像〉，陳夏雨見了，十分著迷，開始著手雕塑的捏塑；此一職志，延續一輩子的苦心孤詣，迄於老死。他先以近旁熟人、小動物揣摩製作，所作〈青年坐像〉、〈孵卵〉等，技法之純熟，已有老手風範，極為肖似對象物。

　　1935年，陳夏雨帶著同鄉陳慧坤的介紹信遠赴東京，投入前東京美術學校雕塑科教授水谷鐵也門下習藝，待了將近一年，幫忙老師做雕塑上色的工作等等，當個小學徒。水谷鐵也接受委託製作肖像，以「做像」為目標，有違陳夏雨赴日初衷，他心想：「這些工作，和我在家鄉所做，有何不同？都是些表面性的製作，難脫俗氣。」隨後，經由工作室一位老前輩白井保春介紹，前往院展系統的名師藤井浩祐門下學習。藤井採自由方式授徒，不幫學生改作品，有需要糾正的地方，用講的。陳夏雨說：「我到日本，在藤井老師處，剛開始，羅丹的吸引力比較大，到後來，Maillol（麥約，1861-1944，法國雕塑家），還有藤井老師製作的精神：造形的單純化，還有加強形體的力量，成為我的目標——不是模倣他們。」其研習成效具見於〈裸女立姿〉，表現出單純優雅，統一協調的女體之美。陳夏雨說：「我想做一件小品，有個模特兒，這位模特兒手腳怎麼擺，一個人一個想法。手要怎麼縮，腳要怎麼放，可以慢慢合人體的動作，讓她自然最好。」陳夏雨的人體製作，所要捕捉的是人體動作的剎那停頓，要求自然、不做作。

　　石刻〈三牛浮雕〉，在一塊撿來的石板上，雕鑿三頭甩尾徐行的牛隻。牛隻形體厚實，筋骨肌肉清楚刻劃，於筋力中傳精神，自耐久看。然，陳夏雨認為，此類肖似自然的作品，做得再好，形神兼備，還是難脫俗氣。下一步，如何解決俗氣？樹脂〈三牛浮雕〉，把厚重的圓雕軀體壓縮成平面化，筋骨肉刻劃得更加清楚，強化構成性；前景牛隻的皮下肋骨清晰可見，自左肩往右下方斜行，連結雜沓的牛腳，造成大的動勢。從自然描繪，走向造形藝術的本質性探討，陳夏雨所謂：「目的就在那裏：本質，有內容，此乃解決俗氣的不二法門」。

　　在藤井工作室，陳夏雨接受乃師建議，提出作品參加「新文展」（「帝展」系統），四年連續入選，而於1941年獲「無鑑查」（免審查）殊榮，這一年，他25歲，是臺灣留日學生中，獲此殊榮最年輕的一位。

■順勢進行

　　1946年5月，陳夏雨結束十二年的留學生涯，返回臺中定居，終老於此。返臺後，陳

夏雨幾乎足不出戶，整天待在工作室，做他的藝術探研工作，陳夏雨道：「從孩童時期開始，知道怎樣做自己愛做的事情以來，一點點時間都不曾浪費掉」，全力投入工作中。〈兔〉在寫實架構下，造形單純化處理，注重「形」的配置，把兔子身軀簡化成饅頭形，再安上頭耳、後腿後腳兩個走勢，進行獨立性的造形思考。乾漆〈兔〉乃多年後的加筆，touch（筆觸）豪邁繁複，質感豐富，遍體印第安紅，古樸渾厚。

〈楊基先頭像〉touch大膽奔放，氣勢雄渾，合於楊基先的豪邁性格，堪稱陳夏雨得意筆，自此奠立陳夏雨的獨門手法，每下一個touch（筆觸），力道雄渾，不經改易，都能暗示出體勢、神韻與造形價值。從〈詹氏頭像〉、〈狗〉，可欣賞陳夏雨的渾厚筆勢與懾人氣魄。陳夏雨道：「剛開始，只是這個形要怎樣表現，才能合自己的意思。形，做久了，自然能照意思做成，這樣就滿足了？再下去是技術上，同樣那個形，要讓那個形出來之前，那個順勢sūn-sì，也要表現出來。」順勢sūn-sì，臺灣話；要求作品每個部位都能平順承接，無停頓、接續不上之處。此事說來容易，處理起來難度特高。一般雕塑品總有偏弱、不足、不自然凸起處，〈貓〉整體平順承接，展現線條之美，勁氣內蘊而外放。〈聖觀音〉體勢柔美妥貼，婉約順下，靜定而脫俗。觀者目睹聖像，但覺兩眼輕鬆舒適，一時身心放下，得入慈悲智慧大海。

■「隱味」手法

陳夏雨的藝術探求，奠基於：「我要做的，在追求『純』與『真』。那個『純』，也是書法那一撇，或一點……，那種精神」，touch（筆觸）要求力道雄渾。陳夏雨又說，「學書法的最清楚：單單只有『形』，沒甚麼用，勢面sé-bīn的力量更重要」；勢面sé-bīn的力量，臺灣話，意指作品整體逼現出的一股大力量。此兩大藝術表現課題，在《農夫》身上作出完美結合，堪稱經典；作品描繪農夫在烈日下工作，做累了，以手揩掉額上汗水。至於「真」，指的是人體客觀真實，筋骨肉的微妙變化。陳夏雨在製作之初，要求每下一個touch（筆觸），要有「面」的轉折運作，表現筋骨肉的體勢變化，下功夫在「那個面如何處理和這個面能配合，為了那樣，生出的touch就是了」，此乃純造形元素的抽像運作，技法高妙，人所難及，陳夏雨呼之為「隱味」手法，而在〈浴女〉（尤其是〈浴女〉的背部），做出完美表現。

〈浴女〉touch（筆觸）大而明顯，屬於製作初階；進一步把「面」做細緻，就成了形體渾圓飽滿，內容豐富，意蘊高妙的〈梳頭〉。

■「隱刀」手法

陳夏雨說：「我做的是很寫實，對人體的真實內容，很寫實。但是，寫實，我還不滿足，看能不能超越，這樣在下功夫。」他自嘆：「日夜做，做不出東西。」不滿意客觀寫實的陳夏雨，要從何處獲取高明的表現技術，以超越寫實？只能在「純」、「真」、

「本質性」的道路上窮究到底，外加生活的體驗。陳夏雨自1965迄1979年，十五年的失敗嘗試，無一件創作性的作品留存，而於1980年製成〈側坐的裸婦〉。他研發出「隱刀」技法，在〈梳頭〉這類高度完成、略顯緊繃的裸女背部略施刀工（參看頁129〈側坐的裸婦〉背視圖），緊繃的筋肉因而鬆緩，同時由內部往外發動力量，造成鬆緊相濟的勁氣。這好比油炸花枝、五花肉，先須斷筋，炸成後，肉片、花枝片才會攤平好看，否則，易縮成一團，捲曲變形。

■藝海明珠

　　筆者請教陳夏雨：「幾十年來，你全副精神、所有時間投注工作上，什麼動力讓你不產生倦怠感？」陳夏雨道：「我還覺得時間不夠用，喔，工作很多呢！時間又不能向別人借。手中的這件工作沒做出來，我不放手，說是：做的會累，懶得做……，哪有可能？工作時，不覺得累……，只覺得很疲倦（按：心裡很疲倦），經常看無去，做無去khàn-bô-khi，chò-bô-khi（按：臺灣話，意指：「明明看到一個新的問題，看著、看著，這些問題又不見了；明明做出一些效果，做著、做著，這些效果又消失了。」），不知道在做什麼，自己感覺……常常在一處地方轉來轉去。」這位勤奮的藝術工作者，就像他所製作的〈木匠〉般，每天死抱著工具，跳脫俗塵外，窩居在小小工作室裡，千般錘煉物我，探尋向上一路，其辛苦所得，實為雕塑藝海一顆明珠，永世照耀。

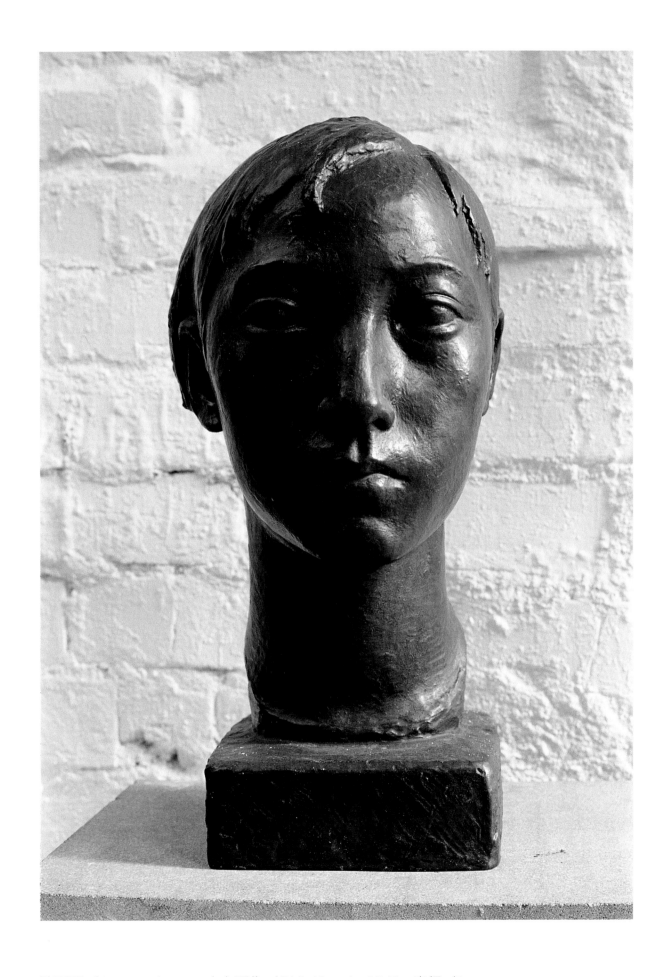

陳夏雨／CHEN Hsia-Yu　少女頭像／Girl's Head　1948　青銅／Bronze
34.5×19.3×17.4cm　藝術家家屬 藏

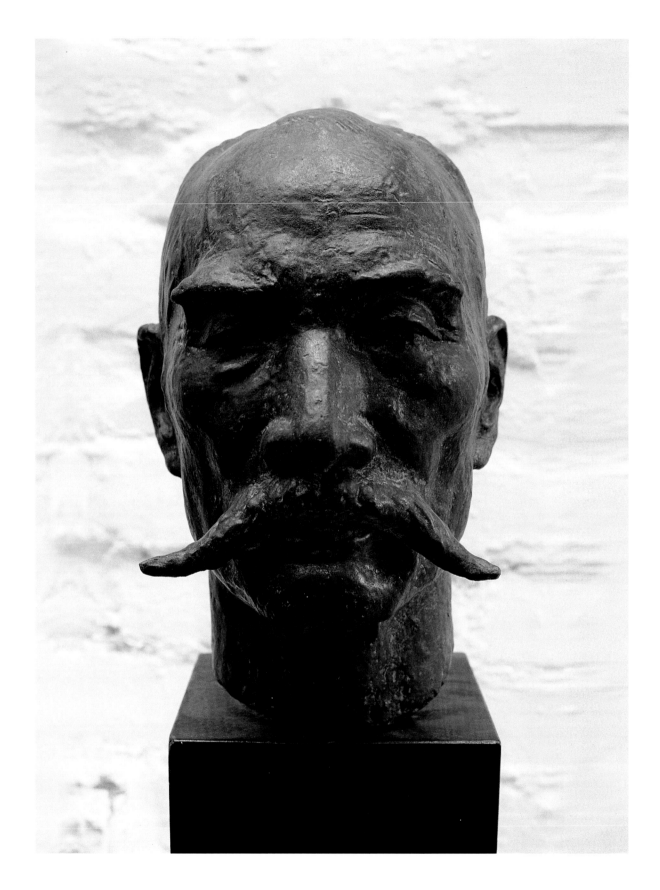

上‧陳夏雨／CHEN Hsia-Yu　詹氏頭像／Chan Shih's Head　1954　青銅／Bronze
22×19×16cm　藝術家家屬 藏

右頁‧陳夏雨／CHEN Hsia-Yu　裸女立姿／Standing Nude　1944　樹脂／Resin
54.5×18.2×12.7cm　藝術家家屬 藏

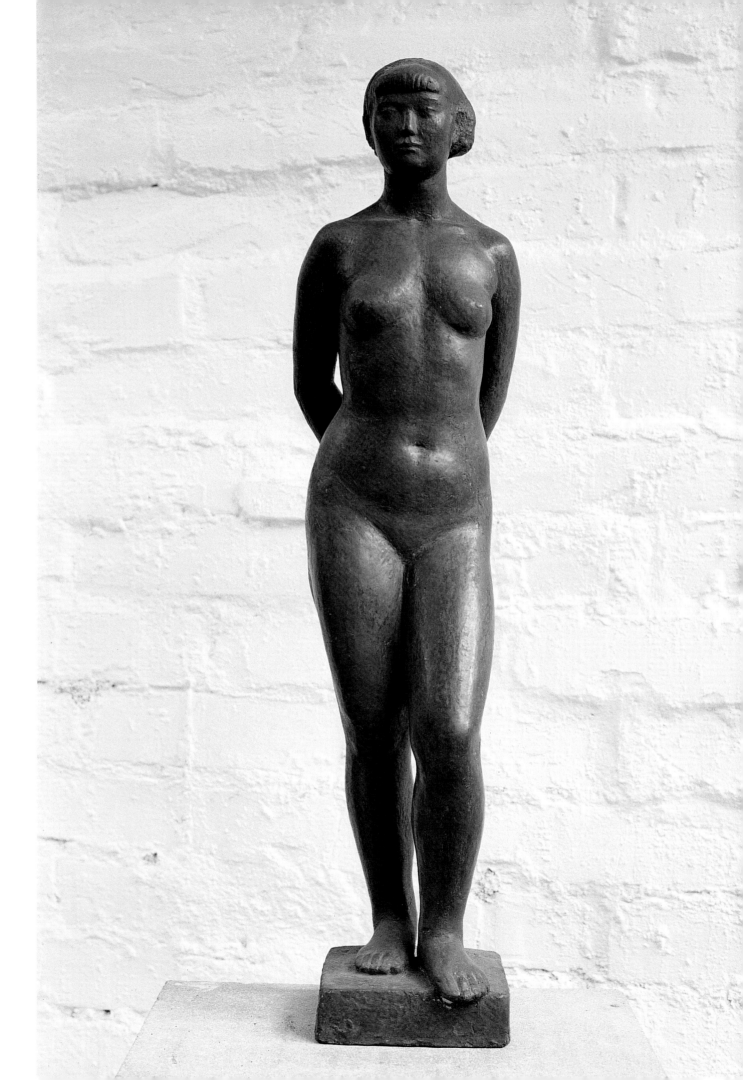

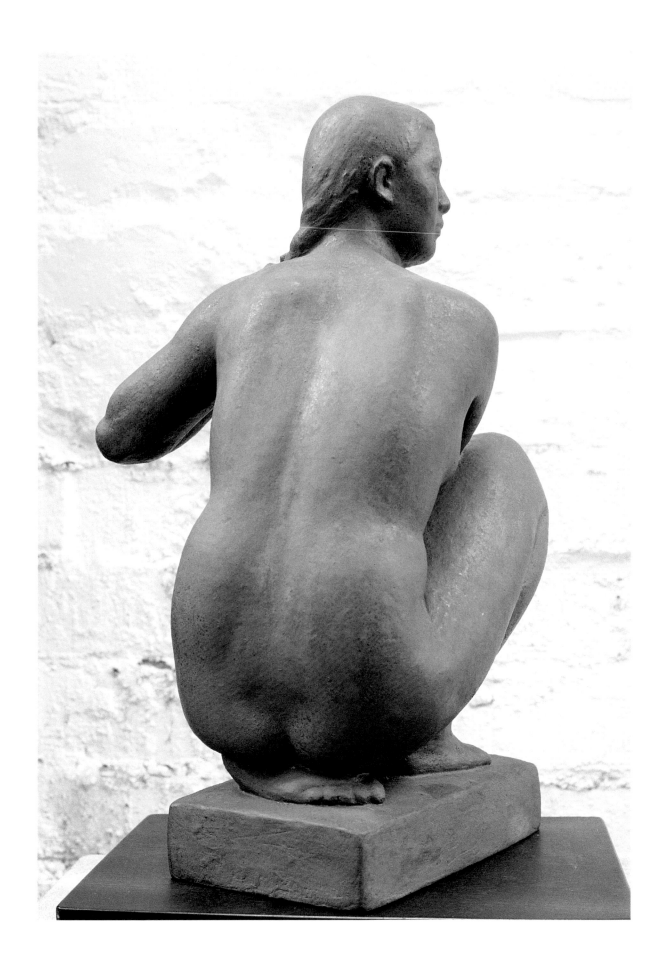

陳夏雨／CHEN Hsia-Yu　梳頭／Combing Hair　1948　樹脂／Resin　32×18×18cm
藝術家家屬 藏

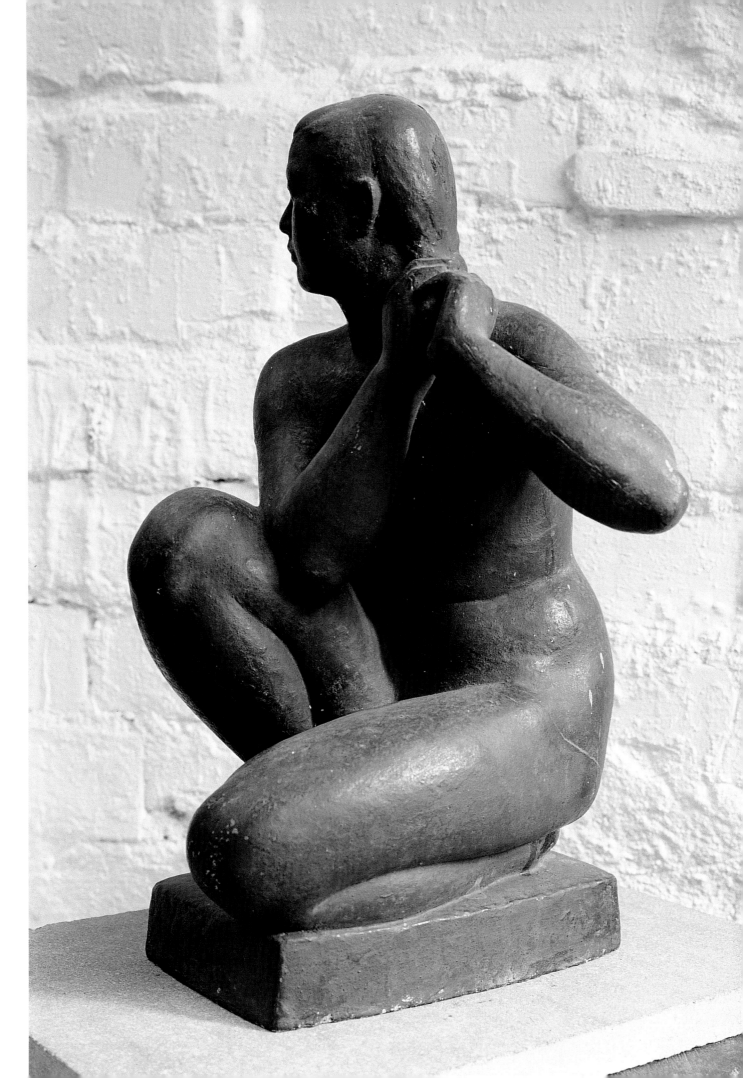

陳夏雨／CHEN Hsia-Yu　農夫／Farmer　1951　樹脂／Resin　47.2×16.6×11cm
藝術家家屬 藏

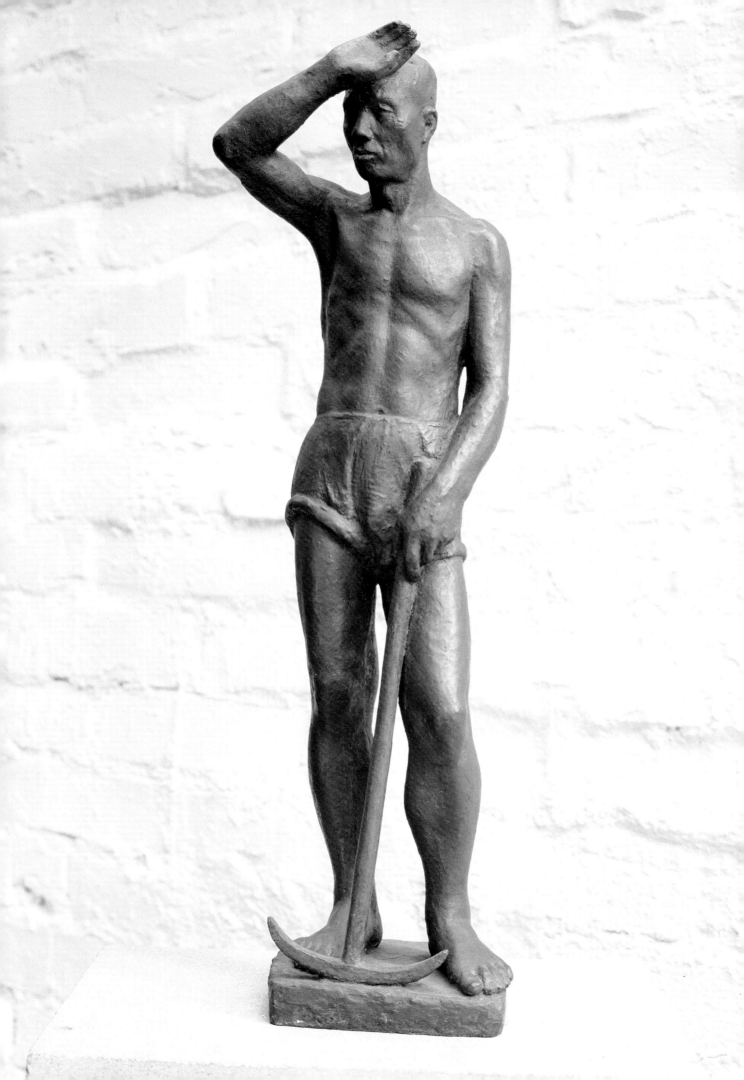

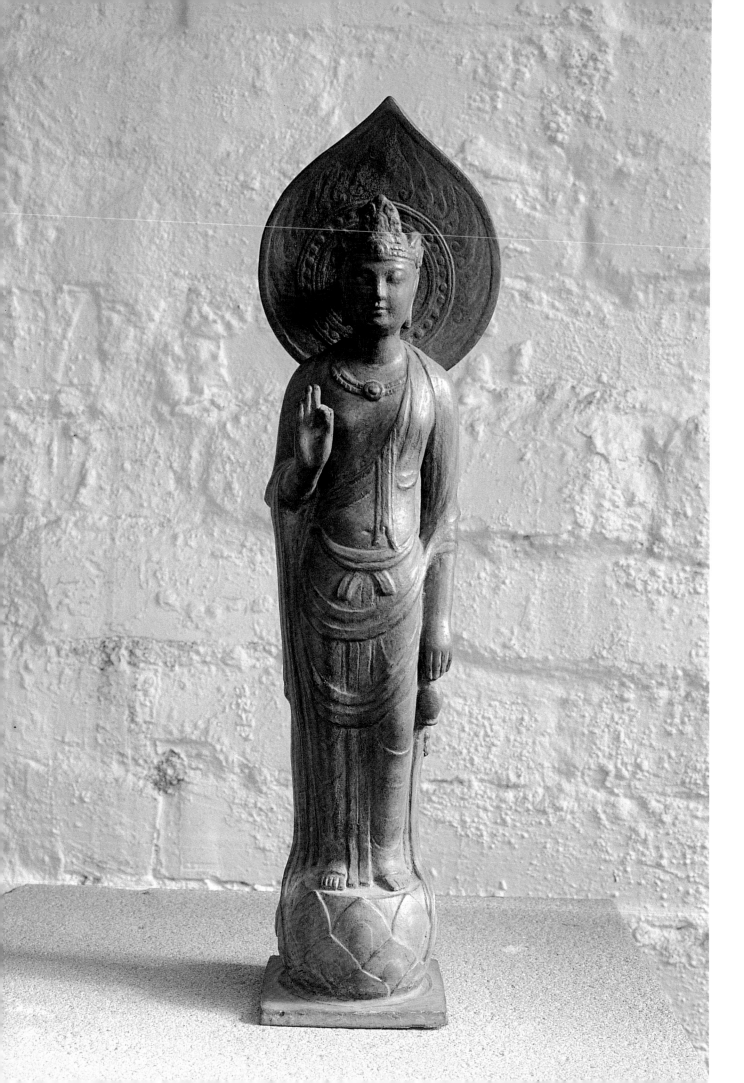

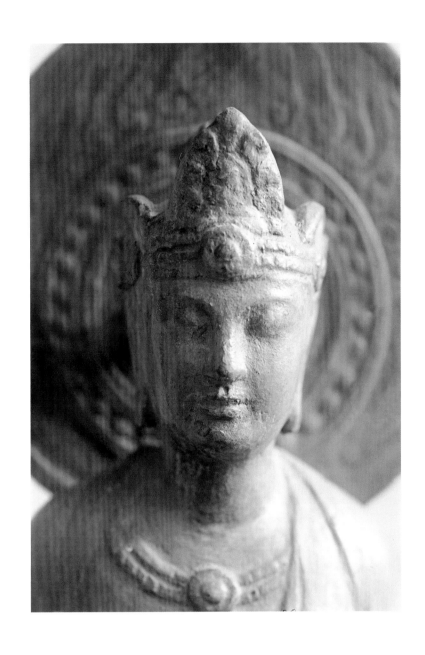

陳夏雨／CHEN Hsia-Yu　聖觀音／Saint Guanyin　1957　青銅／Bronze　36.4×10.3×7.3cm
藝術家家屬 藏

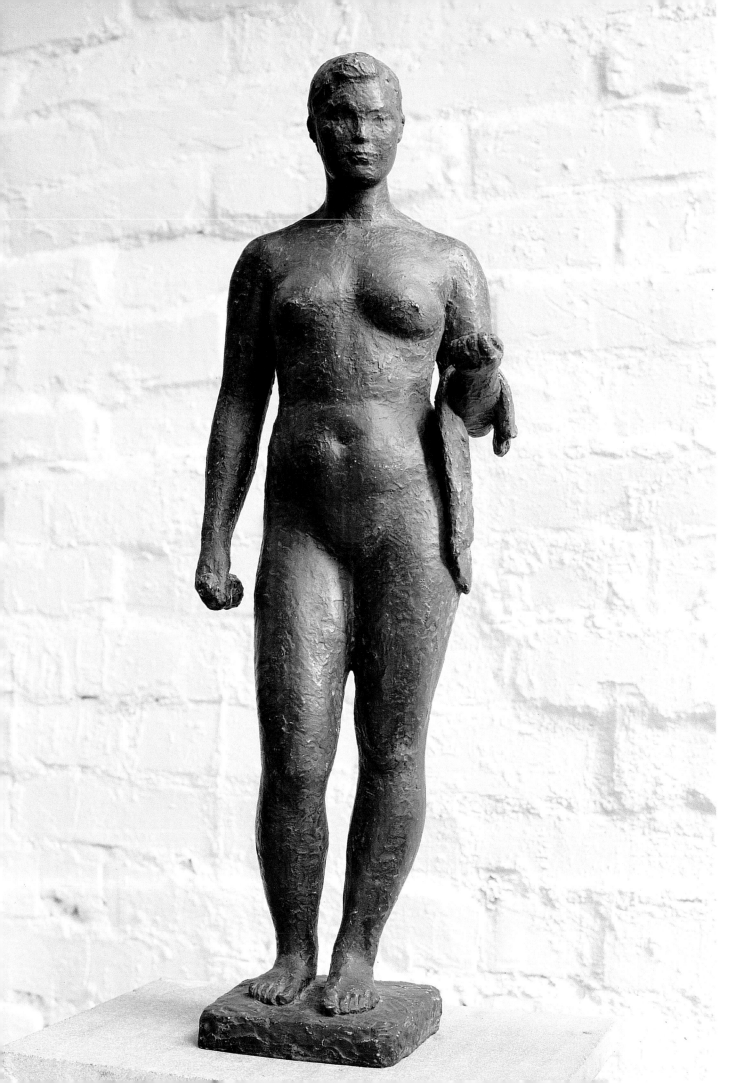

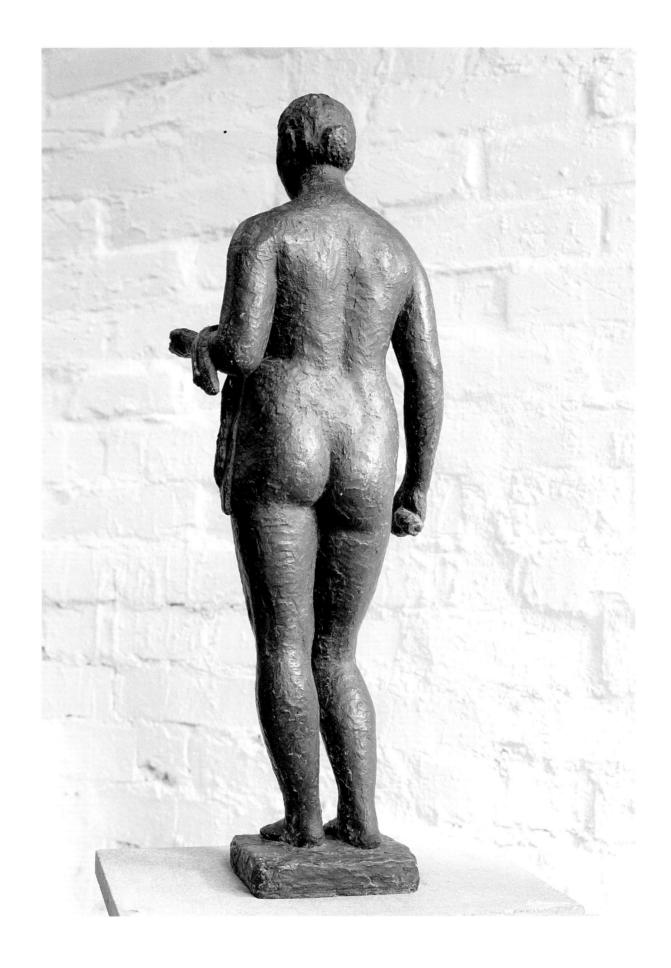

陳夏雨／CHEN Hsia-Yu 浴女／Bathing Woman 1960 樹脂／Resin 54.5×18.2×12.7cm
藝術家家屬 藏

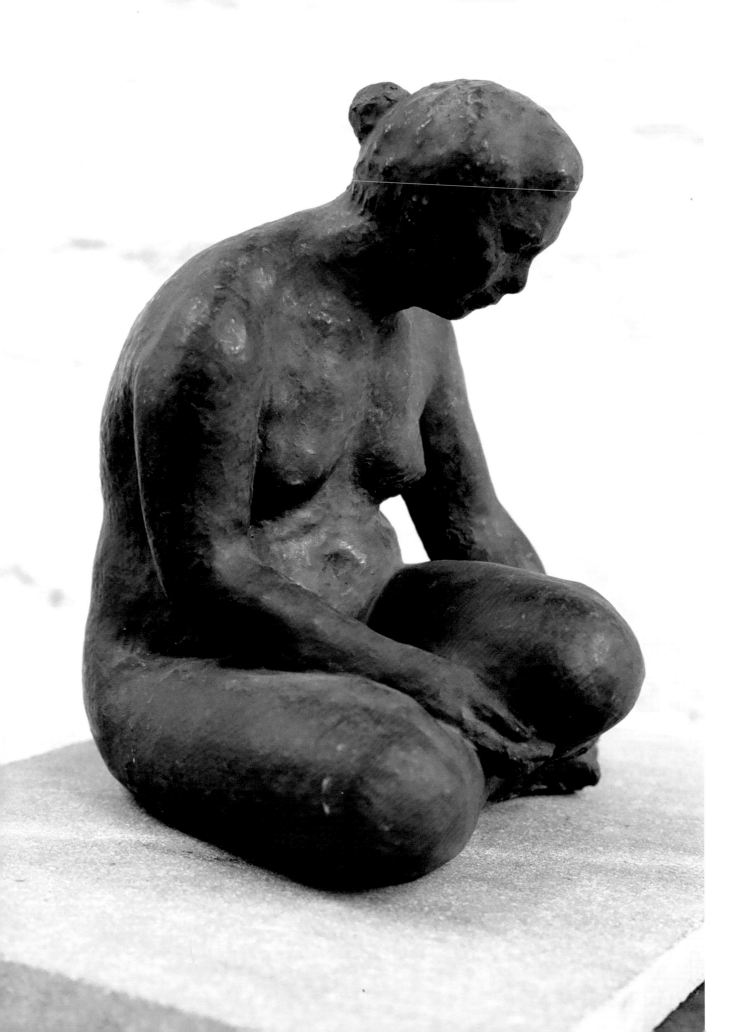

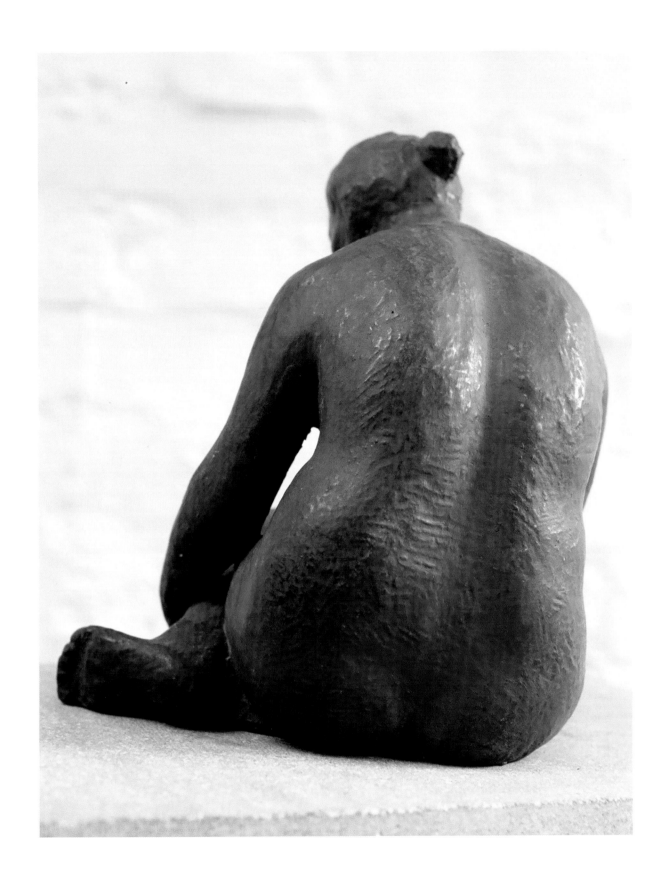

陳夏雨／CHEN Hsia-Yu　側坐的裸婦／Sitting Naked Woman　1980　樹脂／Resin
20×17×16.8cm　藝術家家屬 藏

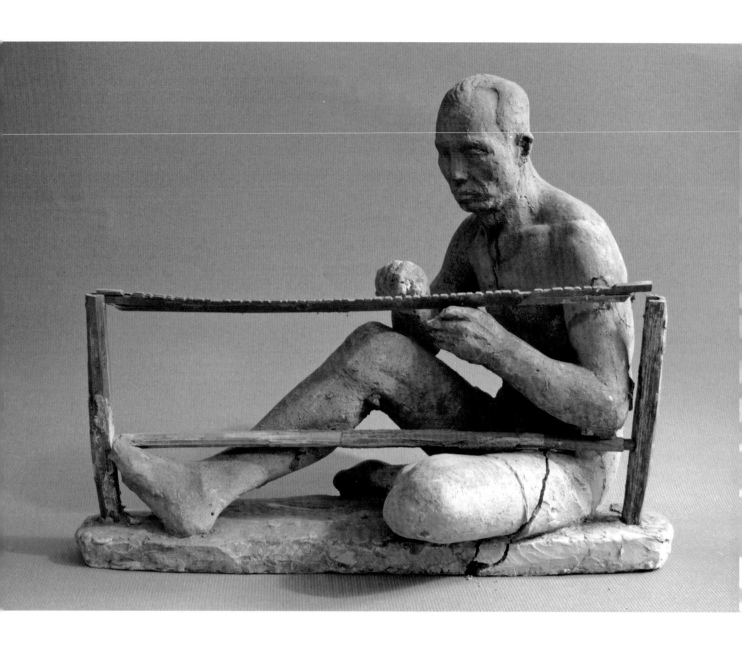

陳夏雨／CHEN Hsia-Yu　木匠／Carpenter　年代不詳　青銅／Bronze　24.4×31×14.5cm
藝術家家屬 藏

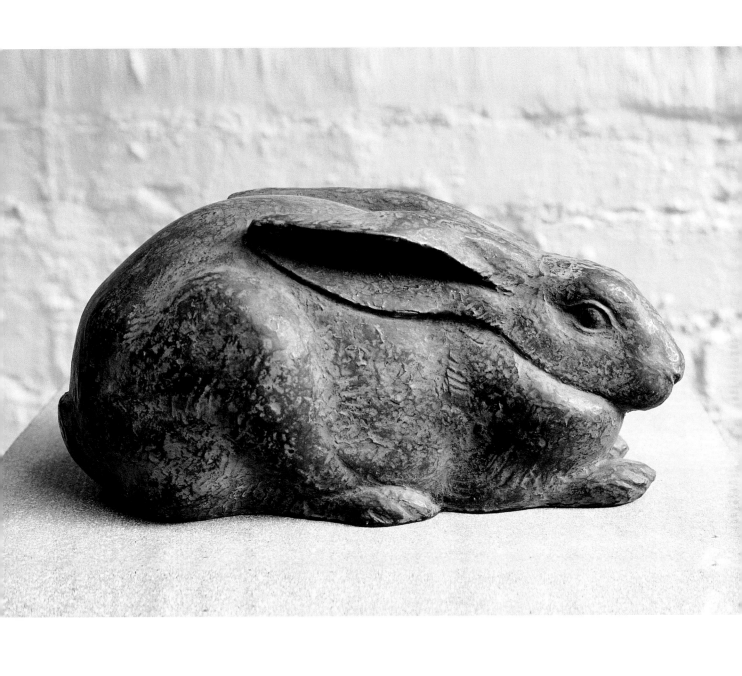

陳夏雨／CHEN Hsia-Yu　兔／Rabbit　1946　乾漆／Dry lacquer　11.2×23.3×10cm
藝術家家屬 藏

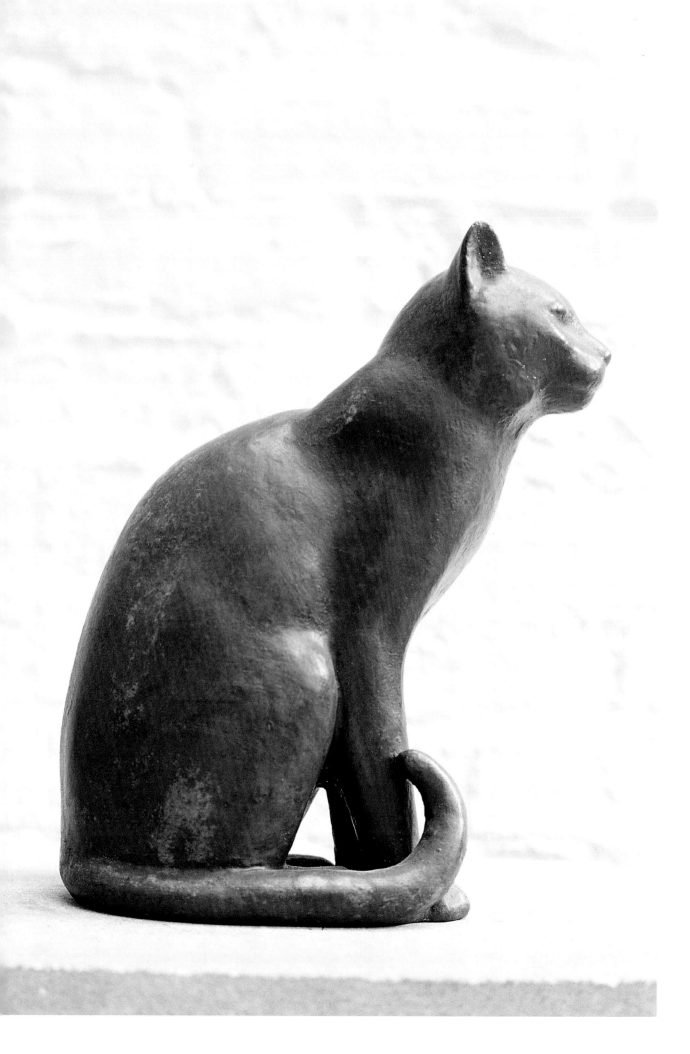

上・陳夏雨／CHEN Hsia-Yu　狗／Dog　1959　青銅／Bronze　14×17×9.1cm
藝術家家屬 藏

左頁・陳夏雨／CHEN Hsia-Yu　貓／Cat　1948　青銅／Bronze　21.8×17.8×9.7cm
藝術家家屬 藏

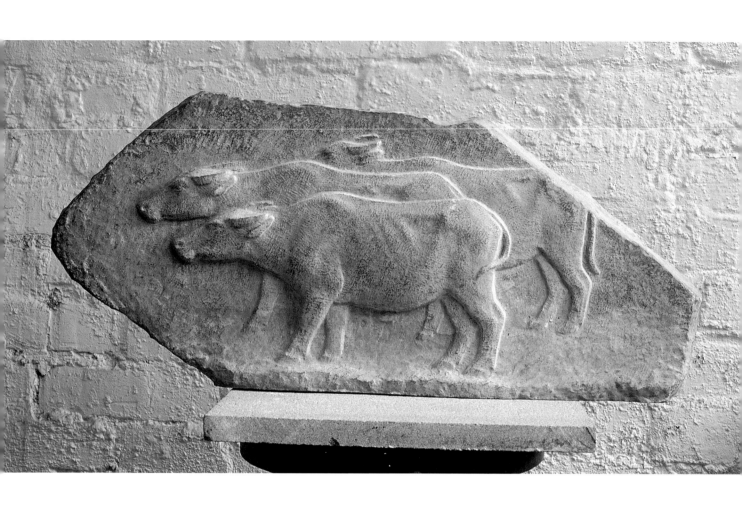

陳夏雨／CHEN Hsia-Yu　三牛浮雕／Three Cows Relief　1950　樹脂／Resin
25×57×11cm　藝術家家屬 藏

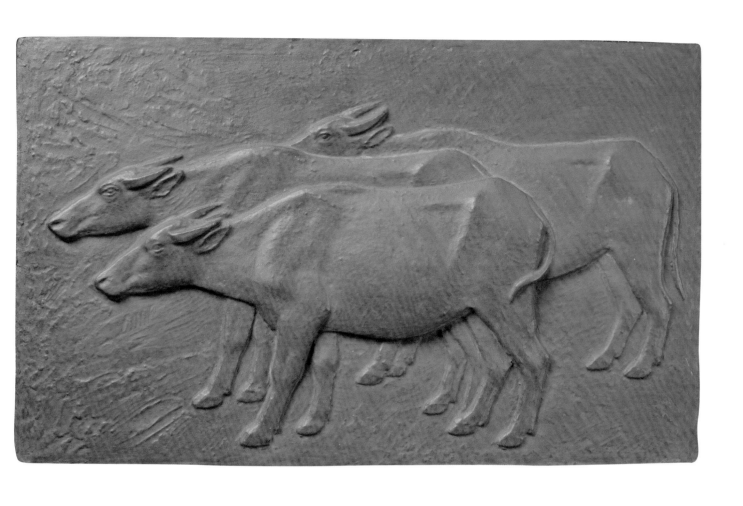

陳夏雨／CHEN Hsia-Yu　三牛浮雕／Three Cows Relief　年代不詳　樹脂／Resin
24×38.6cm　藝術家家屬 藏

闕明德
Chueh Ming-Te
1918-1996後

闕明德，1918出生於中國江蘇吳縣，就讀上海美術專科學校（今南京藝術學院）西畫科時，師承闕良、倪貽德、丁衍庸等人。上海美專畢業後，拜於雕塑家張充仁門下，鑽研雕塑多年。1949年來臺後，與陳定山、高逸鴻、王壯為、陳克言等人創辦「中國藝苑」。曾任教育部美育委員會委員、中國雕塑學會理事、中國美術協會理事、中國畫學會理事，以及中山文藝獎、國家文藝獎和全省美展評審。先後於政工幹部學校（今國防大學政治作戰學院）、臺灣省立師範學院（今國立臺灣師範大學）、復興美工學校，以及新竹師範專科學校（今新竹教育大學）教授素描與雕刻，桃李滿門。

闕明德早期作品風格以寫實為主，六〇年代轉為造型與抽象方面的創作。因他認為，寫實風格已無法真正傳達遞內心所要闡述的意念，於是嘗試從寫實中去探索純造形的雕塑精神。藉由具象的寫實、透過不斷地思考，將造形一再簡化，以單純、精簡的造形呈現雕塑的內涵與特色。

Chueh Ming-Te, who was born in1918 in Wuxian, Jiangsu, China, studied under Kuan Liang, Ni I-Te, and Ting Yen-Yung at the Department of Western Painting at the Shanghai Training School of Fine Arts (now Shanghai Training School of Fine Arts). After graduation, thanks to sculptor Chang Chung-Jen, he delved into sculpture and continued to study it for many years. In1949, Chueh, together with Chen Ting-Shan, Kao Yi-Hung, and Wang Chuang-Wei, established Chinese Art Gallery. Chueh served as a Member of the Ministry of Education's Art Education Committee, Director of China Sculpture Institute, Chinese Painter Calligrapher Association, and Chinese Painting Institute. He received the Zhongshan Art Award, the National Culture and Arts Award, and was appointed as Reviewer at Taiwan Provincial Fine Arts Exhibition. He was Professor of Drawing and Engraving at Political Warfare Cadres School (now Fu Hsing Kang College), the Taiwan Provincial University of Education (now National Taiwan Normal University), Fu-Hsin Trade and Arts School, and Hsinchu Teachers' College (now National Hsinchu University of Education).

The style of Chueh Ming-Te's early works was mostly realistic. Only in the1960's he switched towards more abstract forms. He believed that realistic style does not really convey inner thoughts and ideas one wishes to elaborate. Therefore, he employed realism to explore pure spirit of sculpture, by applying figurative realism and through constant thinking, he managed to simplify the shape. Simple and concise shape presented connotation and characteristics of sculpture.

1918 出生，江蘇吳縣人，為上海地方望族。

 上海美專西畫科，師從關良、倪貽德、丁衍庸。

 上海美專畢業後，拜入上海雕塑家張充仁門下，學習雕塑多年。

1949 舉家遷臺。與陳定山、高逸鴻、王壯為、陳克信等創辦「中華藝苑」於臺北。

1951 應聘政工幹校美術組，教授素描課程。

1953 應聘臺灣省立師範學院藝術系專任教師，教授素描、雕塑。

 先後任教文化大學建築系、復興美工、新竹師專。

1966 創作〈風雪夜歸人〉。

1976 雕塑〈總統蔣公立像〉。

1978 創作〈搔首弄姿〉。

1979 創作〈母愛〉。

1980 創作〈裸〉。

1982 自臺灣師大退休，改為兼任。

1996 退休，卒年未詳。

追求現代意識的表現—闞明德

撰文│**蕭瓊瑞**（策展人）

　　闞明德是江蘇吳縣人，上海美專時，係讀西畫科，師從關良、倪貽德、丁衍庸等，均具「新派」思想。美專畢業後，為求藝術上的多元接觸與學習，乃入上海名雕塑家張充仁門下，學習多年，奠定雕塑創作的基礎。1949年舉家遷臺，與陳定山、高逸鴻、王壯為、陳克言等書畫家創辦「中華藝苑」於臺北，闞明德負責教授素描與雕塑。1951年，政工幹美術組成立，闞氏亦應聘教授素描課程，1953年，再受聘省立師範學院藝術系，教授素描與雕塑。後曾任教文化大學建築系、復興美工、新竹師專等校，也是一位對臺灣學院雕塑教育多所貢獻的藝術家。

　　儘管在特殊的時代氛圍下，闞明德也曾在1976年雕塑〈總統蔣公立像〉，以因應當年「偉人」過世的紀念像風潮，呈顯他在基本寫實雕塑上的功力。但基本上，他深受「新派」思潮的啟蒙，尤其從西畫的學習轉入雕塑的創作，作品始終展現對現代意識的追求與表現。如1966年的〈風雪夜歸人〉，便是以瘦長的人形，表現歸人撐傘返家的情境，明顯受到西方雕塑家傑克梅第的影響。闞明德自我風格的確立，應在1970年代跨越1980年代之間。如1978年的〈搔首弄姿〉，以簡化的造形，表現女子以手撫頭、身形扭動的姿態，為了造形的簡化，甚至省略另一隻手，而原本突顯的乳房，反而以凹陷的方式處理，這也是西方「立體派」雕塑「負空間」手法的運用。

　　1979年的〈母愛〉，則捨棄圓柱狀的人體特徵，改以平板狀的形式，表達母子相擁的深情。至於1980年的〈裸〉，人體已簡化到只剩一支線條柔緩、表面平滑的柱壯體，去頭、去手、去下肢，只暗示出女子胴體的柔軟之美。而另件以〈貓〉為題材的作品，將貓兒放鬆趴睡的景象，以簡潔的手法表現，也深具趣味。

　　闞明德是戰後所有自唐山渡臺的雕塑家之中，造形思維最具前衛傾向的一位，但他也始終沒有跨越「形象暗示」的侷限，走向純粹的抽象造形。唯其一生行事低調，退休後不久便過世，家屬由師大附近遷往新店，與藝術界失去聯絡，殊為可惜。

關明德／CHUEH Ming-Te　裸／Naked　年代不詳　玻璃纖維／Fiberglass
57×21×22.8cm　國立臺灣美術館 典藏

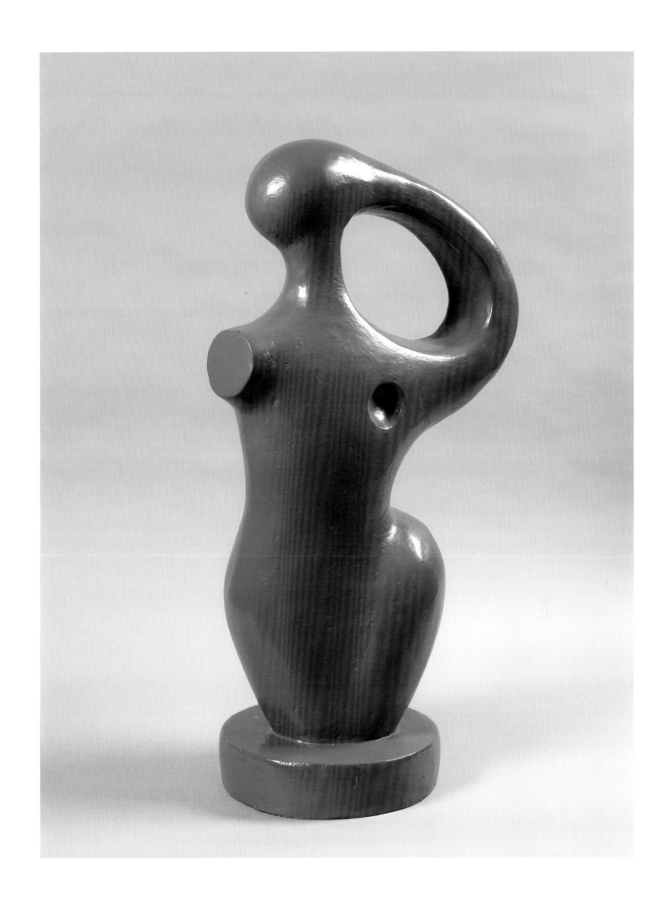

闕明德／CHUEH Ming-Te　搔首弄姿／Coquette　1978　青銅／Bronze
64×34×32cm　臺北市立美術館 典藏

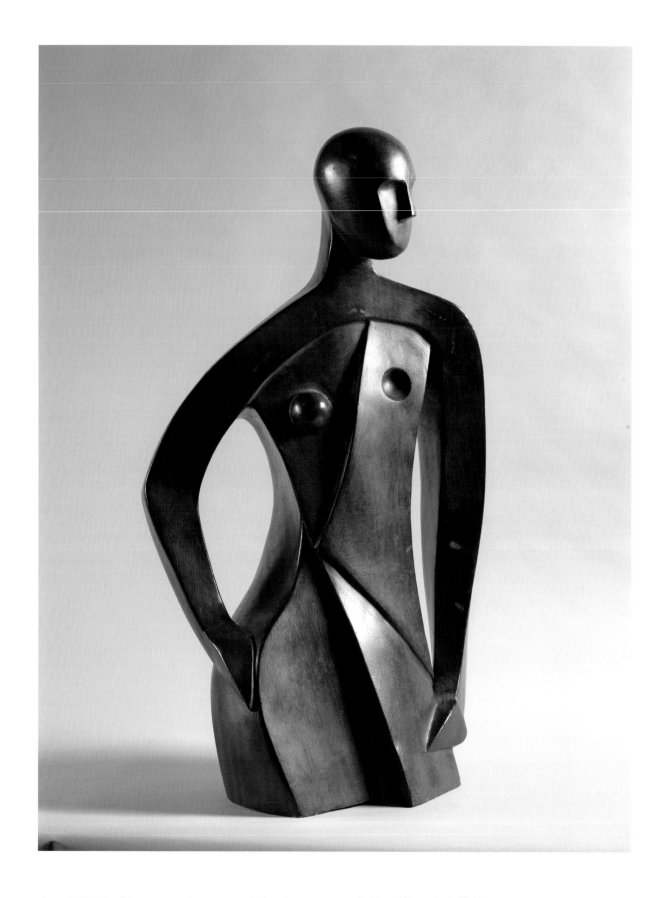

上・闕明德／CHUEH Ming-Te　少女／Maiden　年代不詳　玻璃纖維／Fiberglass
67.6×40.5×22.7cm　國立臺灣美術館 典藏

右頁・闕明德／CHUEH Ming-Te　沈思／Meditation　1986　銅／Copper
53×14×14cm　高雄市立美術館 典藏

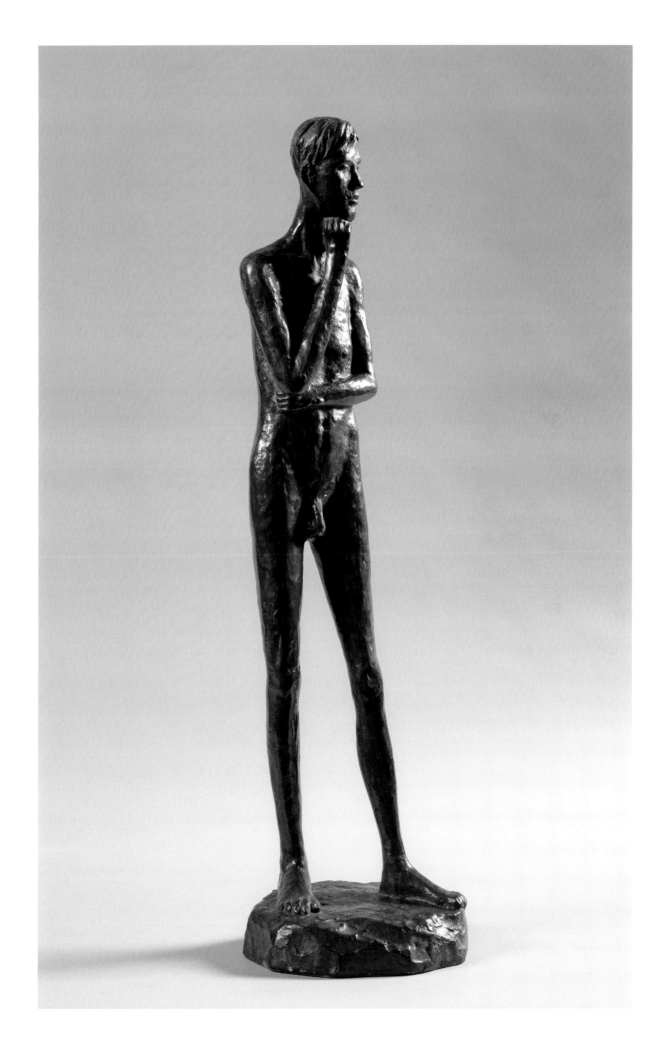

何明績
Ho Ming-Chi
1921-2002

　　何明績，出生於中國江蘇。1942年就讀於國立杭州藝術專科學校（今中國美術學院），主修雕塑。1951年受臺灣省立師範學院（今國立臺灣師範大學）美術系黃君璧主任招聘，擔任雕塑課程講師。1962年協助創立國立臺灣藝術專科學校（今國立臺灣藝術大學）美術科雕塑組；1982年他參與協助國立藝術學院（今國立臺北藝術大學）籌備，之後擔任美術系教授並兼主任直至退休。何氏除任教及創作外，長期為報章雜誌撰述有關雕塑藝術文稿；同時屢任全國美展、省展、臺北市美展以及各地方美展雕塑評審委員、臺灣省立美術館（今國立臺灣美術館）評議委員，臺北市立美術館、高雄市立美術館雕塑典藏委員。何明績擅常將中國文學、歷史等敘事情節，以具象寫實的風格呈現；作品結合西方的寫實傳統與東方的寫意精神，造形不刻意追求動態表現，著重於呈現靜態的美感。

　　Ho Ming-Chi was born in Jiangsu, China. In1942, he enrolled at the National Hangzhou School of Art (now China Academy of Art) and majored in sculpture. Served as Lecturer in Sculpture in the Department of Fine Arts at the Taiwan Provincial College of Education (now National Taiwan Normal University) from1951. In1962, he assisted in developing course of sculpture at the National Taiwan College of Arts (now National Taiwan University of Arts). In1982, he helped to found the National Institute of the Arts (now Taipei National University of the Arts), and had worked as Professor and Dean of the Department of Fine Arts until retirement. In addition to teaching and creating, Ho was also compiling sculpture-related articles from newspapers and magazines. He was Sculpture Review Committee Member at the National Art Exhibition of the Republic of China, Taiwan Provincial Fine Arts Exhibition, Taipei Fine Art Exhibition and other art exhibitions in various places. Besides, he also served as Jury Member of Sculpture Collection Committee of Taipei Fine Arts Museum, and the Kaohsiung Museum of Fine Arts. Ho Ming-Chi used figurative realism style to narrate Chinese literature and history. He combined traditional Western realism with vibrant Eastern spirit. Shape served not to pursuit dynamism, but to focus on the presentation of static beauty.

1921	出生於中國江蘇。
1942	考入國立杭州藝術專科學校（今中國美術學院）。
1947	國立杭州藝術專科學校畢業。
1949	應聘來臺，任教於臺灣省立師範學院（今國立臺灣師範大學）。
1951	受臺灣省立師範學院美術系黃君璧主任招聘，擔任雕塑課程講師。
1962	協助創立國立臺灣藝術專科學校（今國立臺灣藝術大學）美術科雕塑組。
1977	受聘擔任中國文化大學美術系教師。
1980	獲頒第五屆國家文藝獎章。
1982	參與協助國立藝術學院（今國立臺北藝術大學）籌備，之後擔任美術系教授並兼主任直至退休。
1984	受聘擔任天主教輔仁大學應用美術系雕塑課程教室。
2015	「向大師致敬—臺灣前輩雕塑11家大展」，臺北中山堂。

何明績與其〈禪宗六祖〉

撰文｜**黃冬富**

（國立屏東大學視覺藝術學系教授、美術史學者，曾任臺北市立美術館、國立臺灣美術館和高雄市立美術館之典藏品審議委員，專長於美術教育史、美術史，創作以水墨為主。）

　　何明績（1921-2002）生於江蘇江寧，1942年進入國立杭州藝專（正逢抗戰，學校已遷至四川重慶，1946年學校遷回杭州）雕塑科，師承留學法國的王臨乙和周輕鼎等人，1947年畢業。1949年在國民政府遷臺前夕渡臺，旋即應聘省立臺灣師範學院藝術系（國立臺灣師大美術系前身）兼任雕塑課程。第一批教到的學生正好是新成立的藝術系第一屆（之前該校曾招收過第一屆四年制勞作圖畫專修科），學生有楊英風、李再鈐、馬友竹、張清泉、陳明玉、蔡玉燕等；繼之，1962年國立臺灣藝專（國立臺灣藝術大學前身）美術科初創，設有雕塑組，應聘前往兼任基礎雕塑課程；其後中國文化學院（文化大學前身）美術系成立不久，也敦聘何氏兼任雕塑課程。直到1982年，國立藝術學院（國立臺北藝術大學前身）創校之際，應邀參與籌備工作，始專任美術系教授並兼系主任。1984年輔仁大學成立應用美術系之初，也請他教授雕塑課程，至1994年方始完全卸下教職，在臺任教大專校院長達45年，桃李滿天下，為戰後臺灣大專校院極具代表性的雕塑名師。

　　1950年前後，由大陸來臺的雕塑家，大多受到所謂的當時西方傳統雕塑訓練的影響，即強調對於外在對象精準的寫實再現技術之培訓，接受杭州藝專培育訓練的何明績也不例外。比較特別的是，他的雕塑風格係奠基於寫實和量感之講求的西方觀念技巧，然卻又往往融合中國古代雕塑的造型、內容、圖紋符號、線的結構，以至於衣褶線條的流暢感等，因而具有相當的辨識度。其創作主題，常取材於歷史典故作說明性的詮釋，這種題材選擇，可能多少受到其師王臨乙的啟發。如1980年榮獲國家文藝獎雕塑類獎項的〈伯夷與叔齊〉，以及五人一組的〈麗人行〉群像……等。

　　值得注意的是，他的雕塑作品似乎並未追求造型上外爍的動態感之營造。他曾在接受訪問時提到與其師王臨乙、周輕鼎同樣畢業於法國巴黎國立高等美術學校而晚幾屆的雕塑家滑田友，表示嚮往滑田友之雕塑風格：「他的作品從傳統過來，但你一眼看去卻是有現代感的，與過往人的作品不一樣。他的雕塑造型、內容可以看出和我們中國文化一脈相承；中國造型的內容，滲合西方的技巧於其中，所以非常引人入勝，不忍遽去，一股寧靜的美感令人一再回味無窮。」檢視何明績之雕塑作品，顯然也有相近之特質。雖然滑田友沒有教導過何明績，但也凸顯何氏雕塑創作理念之認同導向。

　　〈禪宗六祖〉是何明績古裝歷史人物塑像的得意之作。這六件一組的群像，目前至少出現兩組風格、大小規格相近，造型略有微妙差異的兩組銅像。其中年代稍早的一組製作於1984年，是由私人所收藏，曾於2004年至2005年之間在高雄市立美術館的「匠心靈手—何明績回顧展」中展出過，圖版亦收錄於該展覽專輯當中；另一組則由臺北市立美術館所典藏，製作年代為1987年。本次展出之〈禪宗六祖〉為後者。由於再經過3年的淬煉，因而造型的嚴謹度方面似乎較其1984年所作更上層樓。

　　禪宗六祖依序為初祖達摩、二祖神光慧可、三祖僧璨、四祖道信、五祖弘忍、六祖慧能。其活動年代迄今已逾1300年，其中唯獨達摩，歷代畫家留下數量極為可觀的圖像畫作，其主題多採禪坐、面壁、渡江等，相貌特徵則往往呈現頭頂光滑無髮，但在下顎兩腮、耳

上與頸後長滿鬚髮，展現天竺（印度）人的體質特徵之所謂「梵相」。此外，穿著頭上附有斗篷的大衣，以及眼似銅鈴的象徵式神情，也是其重要造型特徵。何明績在塑造達摩時，曾用心蒐集相關圖片及文獻資料，瞭解達摩之生平行誼及其理念，然後努力擺脫歷來達摩畫像的窠臼，別出心裁的以寫實手法，取材自達摩坐化葬於河南的熊耳山三年之後，魏宋雲自西域返回時，與達摩相遇於蔥嶺，見其手攜隻履，翩翩獨行之情節。達摩造型寬額廣頤，體型健碩，赤足，右手執蛇杖，左手持一履，風塵僕僕，臉上呈現出苦行奔波的滄桑感，兼帶著弘法中土，開枝散葉，成果斐然的欣慰神情。何氏巧妙地將其「梵相」特質加以具體化、生活化，並深入地詮釋達摩的人格特質以及內心狀態。顯然他對於相關文獻研讀、體會之用心。何明績曾經格外推崇他心目中偶像羅丹時，強調：「羅丹為任何一個人造像之前，必先把這個人的所有資料與著作看完，再經一番深思，他做巴爾扎克、蕭伯納、雨果等無一不是如此，可以說徹底瞭解再塑造，表達他的看法。」顯然，他見賢思齊，效法羅丹對於塑造對象資料認真研讀、揣摩的嚴謹前置作業之創作習慣。就歷來之達摩塑像而言，其造型以及塑造手法上，也相當程度達成其所強調的「推陳出新」之理念。

自二祖以降以至六祖，皆屬中土人士，因而臉型特徵，都是我們所比較習見而較具親切感的華人樣式，故無所謂之「梵相」。五位祖師皆年邁光頭且蓄短鬚髯，其共通之處則是各自呈現不同程度的思維狀態，何明績對這幾位得道高僧的不同思維神情和姿態、手勢之變化，格外地用心以寫實手法捕捉和詮釋，顯得有血、有肉，而且形神兼具。

早年曾「斷臂求法」的二祖神光慧可，其左臂下方之半段空袖紮於腰帶，又手拄蛇杖（1984年所塑之二祖蛇杖僅及腰部，本次展出的二祖塑像，蛇杖與肩同高，更顯平衡），下擺緊貼腿腹，因而輪廓清晰可辨，亦見衣衫飄揚，顯然迎風佇立。二祖容貌勞碌而滄桑，顯見其勇於「斷臂求法」的堅毅和果斷之個性；其神情似乎出神凝視遠方，有如在詮釋其洞悉未來北周武帝將毀滅佛法，而提醒三祖僧璨即早「遠走避之」的預知能力。

三祖僧璨，獲二祖點化，長隱深山十餘載，得以遠避帝王滅佛之浩劫。其造型、姿態和神情均文靜典雅，連衣裙都未見飄盪，是六件大師塑像當中最顯靜態的一尊。

相對於三祖的靜態造型，四祖道信則作緩步行進中之狀態。道信左手握拳，屈伸右手作掐指推算手勢，低頭蹙眉，若陷入思維情狀。其頭頂雖然光滑無髮，但後腦確蓄髮及肩，與下顎兩腮之鬚髯相銜接，以之詮釋唐太宗三詔皆辭不赴的世外高人之特殊造型，是整組塑像當中最具動感的一尊。

五祖弘忍的造型，雙手交握於胸前，略近於拱手。頭微側俯，作閉目冥思狀。衣袖隨風飄揚，顯示手勢動作之進行狀態。

至於將禪宗發揚光大而家喻戶曉的六祖慧能，則作龍鍾老態，弓背頷首，左手持羽扇，右手握拳，大不同於一般人所熟悉的〈六祖截竹〉、〈六祖毀經〉等圖像，其五官特徵及樣貌，卻與供奉於廣東韶關南華寺的六祖慧能金身頗有相似之處。

這六件一組的塑像，均採立姿，姿態動作和神情各異，也頗能深入詮釋各自特質及精神狀態之層面。如果從觀賞者視點，依初祖達摩以至六祖慧能之順序，由左至右依次並肩排成一列，則以正面對者觀眾的三祖僧璨為中心，其他各尊的身形、姿態和動作，則與居中的僧璨有著微妙的呼應關係；另如以達摩為中心，其餘各尊圍繞著達摩作互動情狀，也同樣呈現巧妙的呼應關係，顯見其造型思維之嚴謹。何明績這組塑像，奠基於寫實和量感講求之西方觀念技巧，又結合中國古代雕像之造型以及線性組構之特色，並藉用豐富的肢體語言，詮釋內心狀態，堪稱其形神兼備的重要代表作。

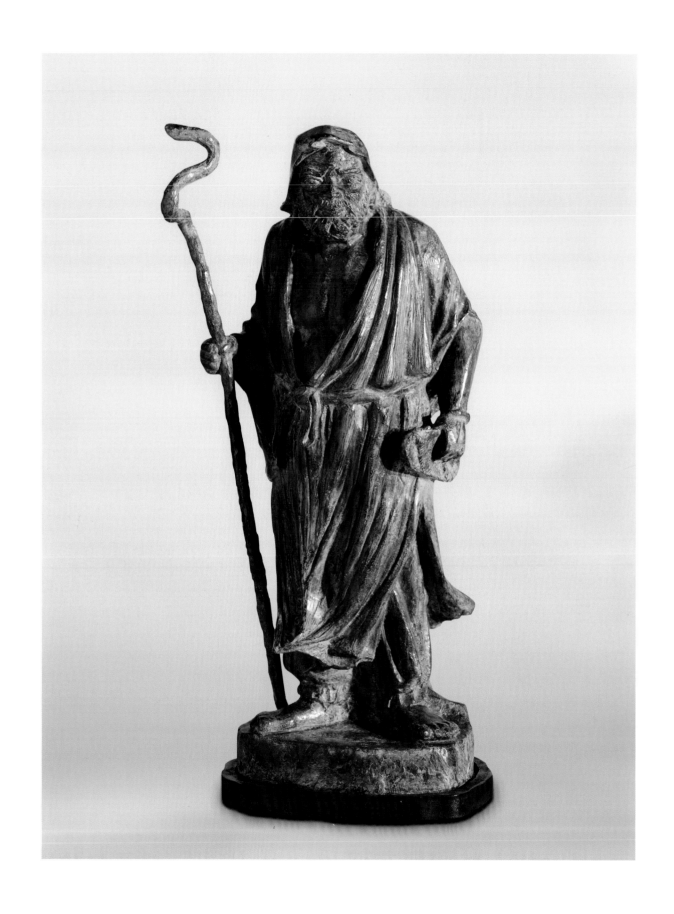

何明績／HO Ming-Chi

禪宗六祖—初祖達摩／Six Zen Masters – Skt. Bodhidharma, the First Patriarch

1987 青銅／Bronze 82×31×29cm 臺北市立美術館 典藏

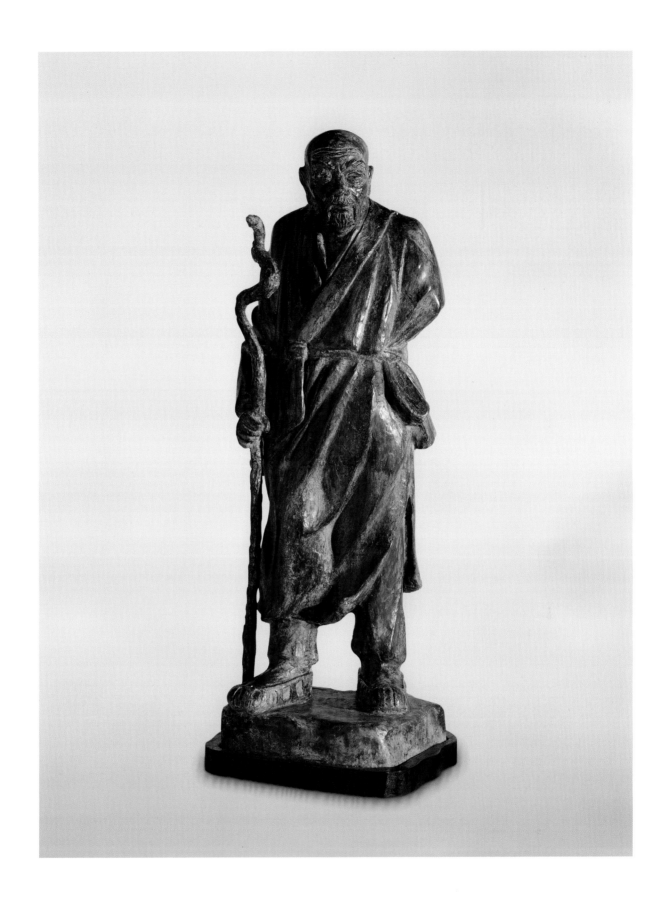

何明績／HO Ming-Chi
禪宗六祖－二祖慧可／Six Zen Masters – Hui Ke, the Second Patriarch
1987　青銅／Bronze　84×34×30cm　臺北市立美術館 典藏

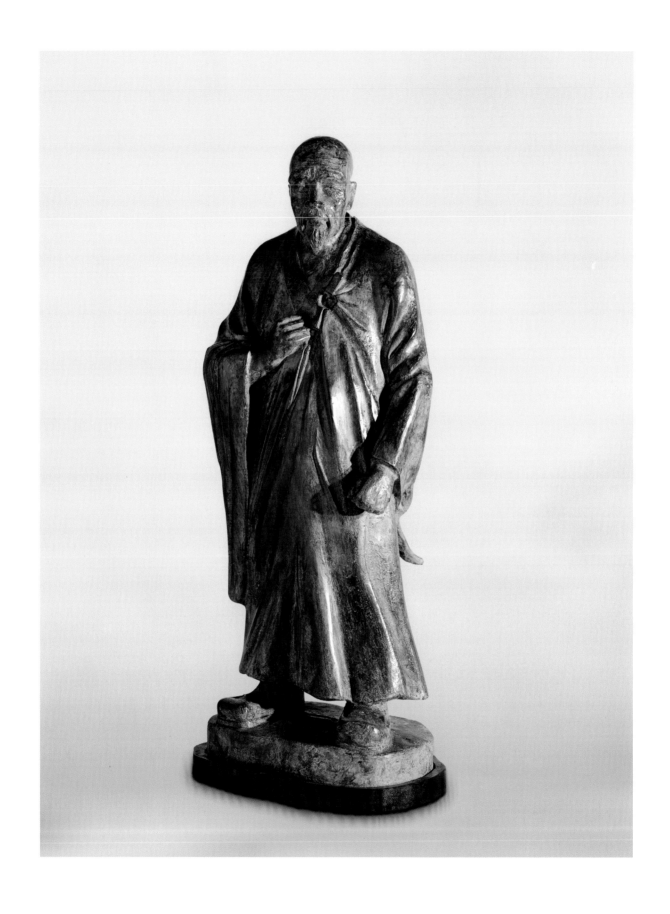

何明績／HO Ming-Chi

禪宗六祖—三祖僧璨／Six Zen Masters – Seng Tsan, the Third Patriarch

1987　青銅／Bronze　82×32×28cm　臺北市立美術館 典藏

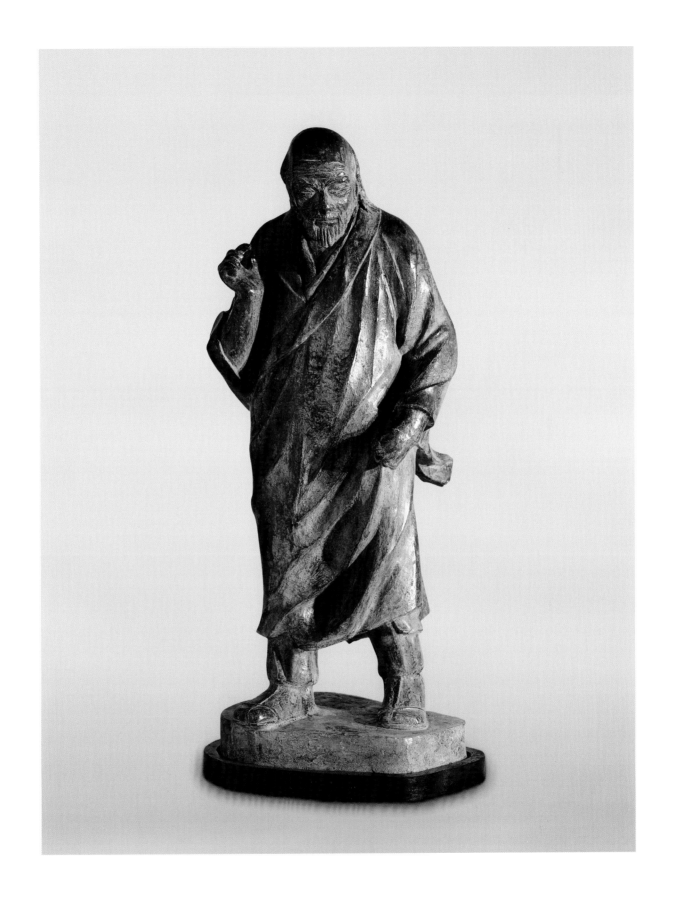

何明績／HO Ming-Chi

禪宗六祖―四祖道信／Six Zen Masters – Tao Hsin, the Fourth Patriarch

1987 青銅／Bronze 81×31×29cm 臺北市立美術館 典藏

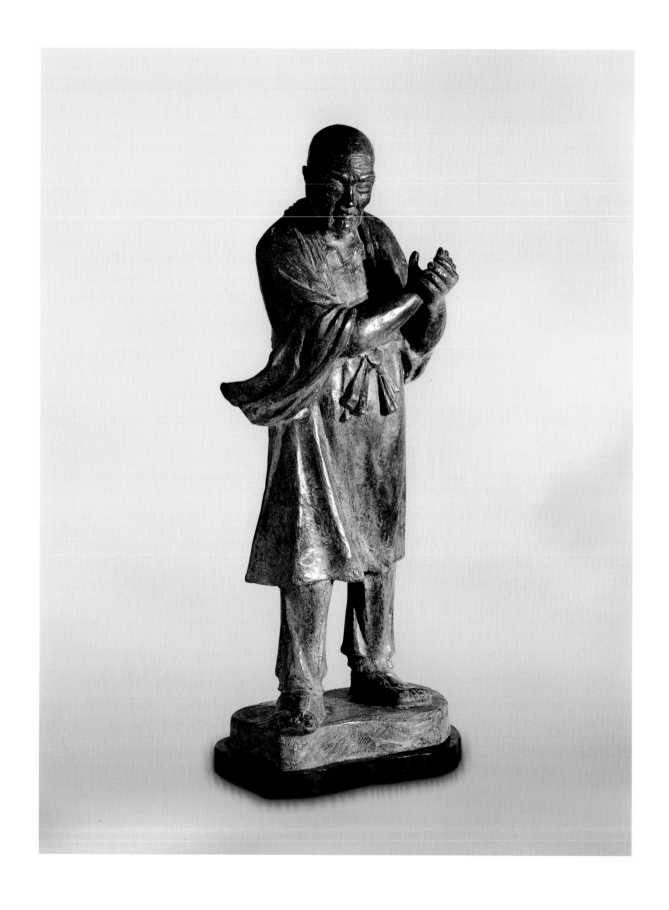

何明績／HO Ming-Chi

禪宗六祖—五祖弘忍／Six Zen Masters – Hung Jen, the Fifth Patriarch

1987　青銅／Bronze　77×31×31cm　臺北市立美術館 典藏

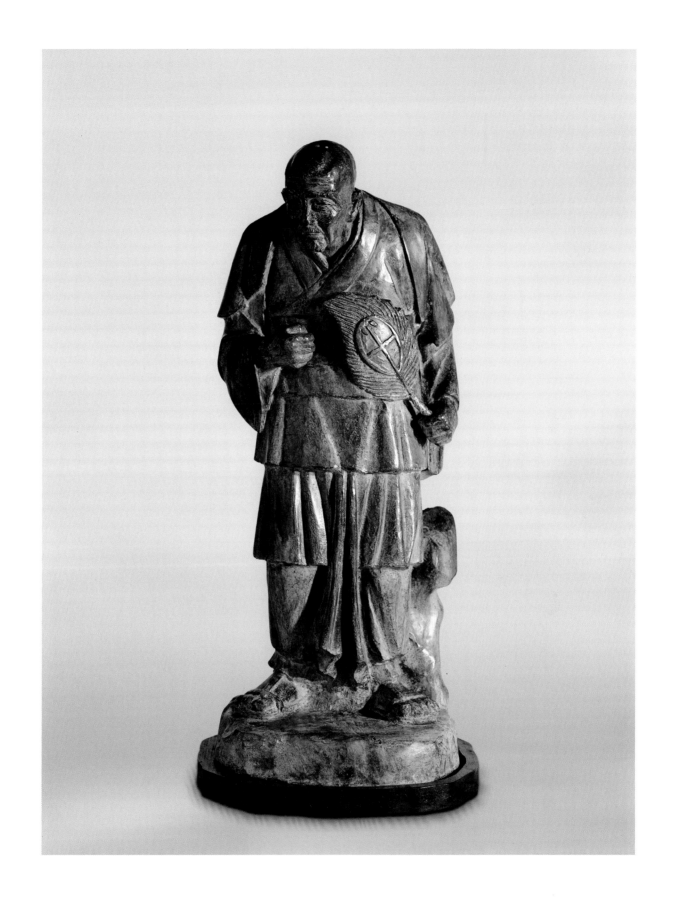

何明績／HO Ming-Chi

禪宗六祖—六祖慧能／Six Zen Masters – Hui Neng, the Sixth Patriarch

1987 青銅／Bronze 80×35×35cm 臺北市立美術館 典藏

陳英傑
Chen Yin-Jye
1924-2012

　　陳英傑出生於臺灣臺中，為知名雕塑家陳夏雨之弟。1940年畢業於臺中工藝職專修學校（今建國科技大學）；自1946年起，先後任教於臺灣省立臺中師範學校（今國立臺中教育大學）藝術科、省立臺南第一高級中學（今國立臺南第一高級中學）與國立成功大學建築系。自1946年參加首屆省展，此後連續參展皆獲肯定，1954年成為首位獲省展雕塑部免審查資格者，之後受薦擔任省展評審委員。陳英傑是南美會雕塑部的創始成員之一，對於推動南臺灣雕塑藝術發展不遺餘力、影響深遠。1987年獲頒行政院文建會弘揚美術獎、1988年獲頒臺南市政府頒給藝術貢獻獎。陳英傑在創作生涯之中，不斷地挑戰各種材質的可能性，在傳統與現代的造形之間，尋求突破與變化；他受西方現代雕塑家阿爾普（Jean Arp, 1886-1966）的影響，將作品的形體簡約成線性和量塊的處裡，打破寫實的規範，讓作品達到真、善、美的境界。

　　Chen Yin-Jye was born in Taichung, Taiwan and was the well-known sculptor Chen Hsia-Yu's younger brother. In1940, he graduated from Taichung Industrial Vocational School (now Chienkuo Technology University). Starting from1946, Chen taught at Taiwan Provincial Taichung Normal School (National Taichung University of Education), Provincial Tainan First Senior High School (now Tainan First High School) and National Cheng Kung University. From1946 onwards he received the Highest Honor Award in Sculpture at Taiwan Provincial Fine Arts Exhibition, and was exempted from review until1954. Since then, Chen became a Member of Jury Panel of the Taiwan Provincial Fine Arts Exhibition's Sculpture Section. Moreover, he was the founding member of Sculpture Section at Tainan Art Research Association. He spared no effort to promote development of sculpture art in the southern Taiwan. In 1897, Chen received the Art Promotion Award from the Council for Cultural Affairs, Executive Yuan, and the Contribution to Art Award from Tainan City Government in1988. During his creative career he continuously tried different materials, experimented with traditional and modern shapes, aimed for a breakthrough and variety. He was influenced by the Western modern sculptor Jean Arp (1886-1966). He tried to break standards of realism, and intended to achieve truth, goodness and beauty in his sculptures.

1924	出生於臺灣臺中。
1937	就讀於臺中工藝職專修學校（今建國科技大學），選讀漆工科。
1940	畢業於臺中工藝職專修學校。
1942	任職於臺灣總督府動員課。
1946	任教於臺灣省立臺中師範學校（今國立臺中教育大學）藝術科。〈女人頭像〉、〈國父〉入選「第一屆全省美展」。
1947	〈女人頭像〉獲「第二屆全省美展」學產會獎。
1948	〈老人〉獲「第三屆全省美展」主席獎第一名。
1949	〈頭像〉獲「第四屆全省美展」丈協獎。任教於臺灣省立成功大學附設高級工業職業補習學校（今國立成功大學附設高級工業職業進修學校），臺南。
1950	〈憩A〉獲「第五屆全省美展」特選主席獎第一名。
1951	〈浴後〉獲「第六屆全省美展」特選主席獎第一名。
1952	〈夏〉獲「第七屆全省美展」，特選主席獎第一名。
1953	加入南美會雕塑部。「第一屆南美展」。〈少婦〉獲「第八屆全省美展」特選主席獎第一名。
1954	〈迎春〉獲「第九屆全省美展」最高榮譽獎，成為免審查會員。
1955	「第十屆全省美展」。
1956	任教於省立臺南第一高級中學（今國立臺南第一高級中學）。
1957	受聘擔任國立成功大學建築系兼任講師。「第十二屆全省美展」。〈裸女坐像〉入選「第五屆南美展」。
1959	加入台陽美術協會。「第七屆南美展」。〈髮A〉獲高雄市立美術館典藏。
1960	「第二十三屆台陽美展」。
1961	〈女D〉石膏原作獲廖繼春先生收藏。
1962	「第十屆南美展」。「第二十五屆台陽美展」。
1964	「第十二屆南美展」。
1965	「第十三屆南美展」。
1967	獲聘擔任「第二十二屆全省美展」審查委員。任教於臺南家政專科學校（今臺南應用科技大學）。「第十五屆南美展」。
1968	獲聘擔任「第二十三屆全省美展」審查委員。
1969	「第十七屆南美展」。
1970	獲聘擔任「第二十五屆全省美展」審查委員。
1974-78	「第二十二屆至二十六屆南美展」。
1980	擔任「南美會」第三任會長。
1982	〈人之初A〉獲國立臺南第一高級中學典藏。
1984	「臺北市立美術館開館展」。
1985	擔任「中華民國當代美術大展」籌備委員，高雄。「全省美展四十年回顧展」。
1986	擔任「國立歷史博物館」審議委員。
1987	獲頒中華民國行政院文化建設委員會弘揚美術獎。
1988	「陳英傑個展」於國立歷史博物館，榮獲國立歷史博物館「金質獎章」。獲頒臺南市政府「藝術貢獻獎」。「臺灣省立美術館（今國立臺灣美術館）開館展」於臺中。
1989	擔任奇美文化基金會委員。「陳英傑個展」於臺北雄獅畫廊。
1990	「台灣美術三百年展」，臺灣省立美術館。
1991	〈聆〉獲臺北市立美術館典藏。
1992	〈靜B〉獲臺中縣立文化中心（今臺中市葫蘆墩文化中心）典藏。
1993	擔任高雄市立美術館典藏委員。〈親情B〉獲臺灣省立美術館典藏。〈髮A〉獲高雄市立美術館典藏。〈舞蹈〉獲花蓮縣立文化中心典藏。
1994	「陳英傑個展」於國立臺南第一高級中學。
1995	擔任「第五十屆全省美展」評審委員。擔任「第一屆台南市美術展覽會」評審委員。
1998	「陳英傑七十五歲回顧展」於臺南市立文化中心。
2009	「世代對話—陳英傑（夏傑）特展」於國立成功大學光復校區。
2015	「向大師致敬—臺灣前輩雕塑11家大展」，臺北中山堂。

人生「迎春」·藝術「沉思」

撰文│**陳水財**（畫家，曾任臺南應用科技大學美術系副教授、國立成功大學建築系副教授、《炎黃藝術》月刊總編輯。）

　　1954年31歲的陳英傑，以〈迎春〉一作獲第九屆全省美展最高榮譽獎，並受薦為首位榮獲省展雕塑部免審查會員。〈迎春〉創作於1953年，這一年他與夫人郭瀛錦結婚；根據夫人的記憶，本作是在結婚前以夫人為模特兒所作。〈迎春〉誕生後，就一直擺置在客廳中，一如家庭中的一員，與家人共同度過超過半個世紀的時光，也見證了陳英傑整個的雕塑人生。

　　陳英傑1924年出生於臺中大里，1949年遷居臺南，任教成大附工建築科；1956年轉任教省立臺南一中，直到1987年退休。陳英傑原名陳夏傑，為著名雕塑家陳夏雨之弟，為了參與「省展」不願受時為評審委員的兄長庇蔭而改名。

　　1946年第一屆「省展」陳英傑即以〈女人頭像〉、〈國父〉兩作入選，從此嶄露頭角，開啟了他的雕塑人生，此後，他每年參展，並年年獲獎。1947-1954年間，〈女人頭像〉（1947）獲「學產會獎」、〈頭像〉（1949）獲「文協獎」、〈老人〉（1948）、〈憩A〉（1950）、〈浴後〉（1951）、〈夏〉（1952）、〈少婦〉（1953）均獲「主席獎第一名」，1954年〈迎春〉獲得最高榮譽獎，並受薦為免審查會員。1967年，陳英傑進一步獲聘擔任第二十二屆審查委員，為「省展」雕塑部由參展管道晉升評審之第一人。從1967起到1997年，他共出任十三屆評審委員；陳英傑以其具「現代」意味的雕塑風格，為「省展」雕塑部注入了一股新鮮的氣息。「省展」是陳英傑雕塑生涯重要的舞台，而他在「省展」中所創下的輝煌記錄，在「省展」歷史上也是空前絕後的。此外，1953年陳英傑在郭柏川力邀下加入「南美會」，任雕塑部召集人；1981至1990年間並擔任「南美會」理事長達十屆，推動臺南地區美術發展不遺餘力。「南美會」雕塑部在他的領導下，南部藝壇的雕塑創作才逐漸萌芽、成長，也帶領更多年輕藝術家進入雕塑的世界，而被稱為「南部雕塑藝術的拓荒者」。

　　從〈女人頭像〉（1946）到〈迎春〉（1953），陳英傑此一時期的雕塑創作一直在寫實與古典風格之間遊走，這也是臺灣第一代雕塑家如黃土水、蒲添生、陳夏雨、黃清呈等所曾優遊的藝術範疇，雖然他們的藝術質地各有所別。相較之下，陳英傑受其兄長陳夏雨的影響較深。陳夏雨以簡約的造形手法、追求人體內在含斂的精神和張力；而在陳英傑在此一階段的作品中，亦以一種隱而不顯的觸感，呈現為簡明飽滿的形象與一種安定而靜謐的古典美感，〈老人頭像〉（1948）、〈憩A〉（1950）、〈嫵〉（1952）可為代表。〈老人頭像〉雕塑一個歷盡滄桑的老者形貌，以幽微的觸感表現出人物的皮肉筋骨，也揭顯出人物深邃內斂的靈魂；〈憩A〉坐姿舒緩，神閒氣定，有希臘古典雕刻均齊雅致的氣息；〈嫵〉雕塑家刻意將肢體扭曲、壓縮，藉以擠壓出一種內在的生命張力。〈迎春〉是陳氏作品中少見的著衣人物之一，頭部微傾，雙手上舉抓著領巾，體態微妙，勻稱而富韻律感，堪稱是雕塑家早期創作風格的階段性結論。

　　1956年的〈思想者〉以「免審查」身份參展；「免審查」讓雕塑家可以不必在乎評審的眼光，放手創作，而在陳氏的創作脈絡中別具意義。〈思想者〉（1956）肢體扭轉，頭

部低垂至胸前，曲膝趺坐雙掌觸地，跳脫過去寫實思維，人體變得飽滿粗拙，而更具造形意味。此作肢體被揉煉為渾然一體的量塊，沉穩厚實，沉沉的緊貼大地，能量充足，並在形體中注入一股含蓄之美，也開啟了一種簡約明快之風格。雕塑家開始從「寫實」羈絆中解放，邁向新的創作境地。〈思想者〉被認為是「寫實時期之總結」，以表現意味的變形手法呈現了一種穩健渾厚、陷入沉思狀態的女性肉體，是陳英傑突破寫實手法的轉型代表作，是雕塑家創作歷程上的關鍵性作品，也是後來「思想者家族」的原型。臺灣現代美術運動發生於1957年，而〈思想者〉創作於前一年（1956），是否受到運動的影響也頗堪玩味。

1960年的〈女人A〉則另啟一個嶄新的面向，預示了更為鮮明的「陳英傑風格」的來臨；此作將人體的形態化約成一種趨於純粹性的幾何造形，精煉明快，極富現代感。〈女人A〉創作在臺灣現代美術運動之後，觀念上受到西方現代雕塑的影響，而在材料運用上也更為開放；雕塑家在水泥中 入色粉，再經過不斷的研磨，使雕塑體上散發出黑色大理石般的色澤。此作開啟往後一系列趨近幾何性簡練造形的雕塑風格。

「思想者家族」除了〈思想者〉（1956）外，尚包括「思」、「聆」等系列連作、1994年的〈凝〉、2004年的〈大地—思想者〉以及2010年的〈思想者2010〉，構成了一條清晰的軸線，貫穿了他整個的創作歷程；「思想者」在「寫實」與「造形」兩條路線之間迂迴前進，也清楚標示出雕塑家的創作策略與藝術理念。在不同時期，總共創作出十二件相關主題作品，即使手法在抽象與寫實之間猶豫，風格也有所差異，卻也凸顯這個主題在他創作思維上的非凡意義。終其一生，他將「思想者」主題不斷加以衍化轉生，且樂此不疲。

〈思A〉（1962）是由〈思想者〉（1956）為原型轉世而來。兩者雖然姿態相同，但由於肉身經過極度簡化與提煉，原本沉厚的「肉體味」完全消失，而呈現為冷峻簡練的現代造形。隔年，1963年，雕塑家再以相同的造型創作了〈思B〉、〈思C〉，尺寸加大，體態稍作調整，造形卻更凝練，沉思的意味也更加濃厚。六〇年代臺灣畫壇掀起現代美術運動風潮，傳統美術家受到激烈衝擊，「思」系列在這樣的時代氛圍中出現，其「造形」取向的藝術手法，是陳氏對臺灣現代美術運動的直接回應。1984年，「思想者」再次轉世，從「思」進化為「聆」。「聆」以違反常態的方式處理軀體，讓原應凸出的胸腹部凹陷下去，反轉了身體的自然狀態，虛實相生，陳英傑的創作之途再一次的轉折，造形意涵更為豐沛。虛空間的運用是作者自1965年以來就持續發展的雕塑的手法。由「思」到「聆」，雕塑家放棄肉體性，卻用盡「全身」，思索並聆聽來自天地間的幽微信息。

陳英傑的最後巨作〈思想者2010〉目前座落成大校園中，是以〈聆〉為藍本進行重塑，高度增為原來的五倍，體積擴大約一百倍，這是陳英傑生平僅見的巨型作品；在生命的晚年，他傾全部精力塑造此作，毅力與熱情都叫人動容。〈思想者2010〉以巨大的尺度直接與校園對話，與〈聆〉相較是一種全新的感受，藝術意涵也另有旨趣：一方面由極簡的幾何造形及銅材所散發的冷冽質感，「現代主義」的氣味依稀可聞；另一方面，又以入定的神情與沈思的姿態融入大地之中，一派「東方哲人」的身影，藝術意涵內斂、飽滿。

1946年，陳英傑在雕塑界出道，從寫實風格入手，在「省展」中揚名立萬，而從1956到2110超過半世紀的期間，「思想者」成為創作的軸線，而其畢生創作在「寫實」與「造形」兩條路線之間迂迴前進。創作手法的改變或形式風格的變異，通常會帶來藝術內涵的質變，產生迥異的藝術質地。陳英傑容或以哲學般的高度來思維生命、看待藝術，力圖跨越「寫實」與「造形」之手法上的侷限，才令他可以沒有懸念的在兩種相異的風格或形式間穿梭、鎔鑄，成就他面貌獨具的雕塑世界。

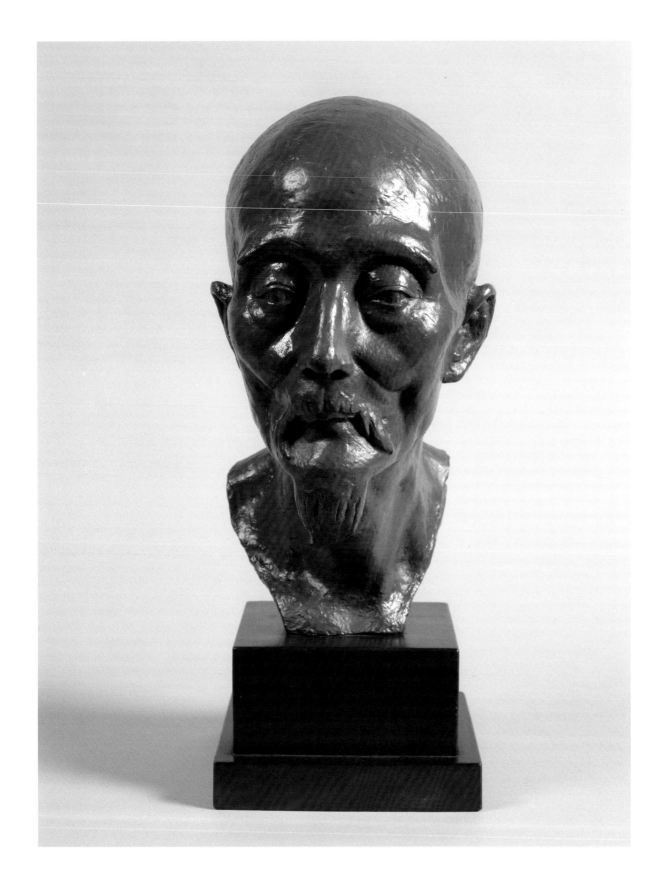

上 • 陳英傑／CHEN Yin-Jye　老人頭像／Elderly Man　1948　銅／Copper
42×18×22cm　藝術家家屬 藏

右頁 • 陳英傑／CHEN Yin-Jye　髮／Hair　1959　銅／Copper　52×31×35cm
高雄市立美術館 典藏

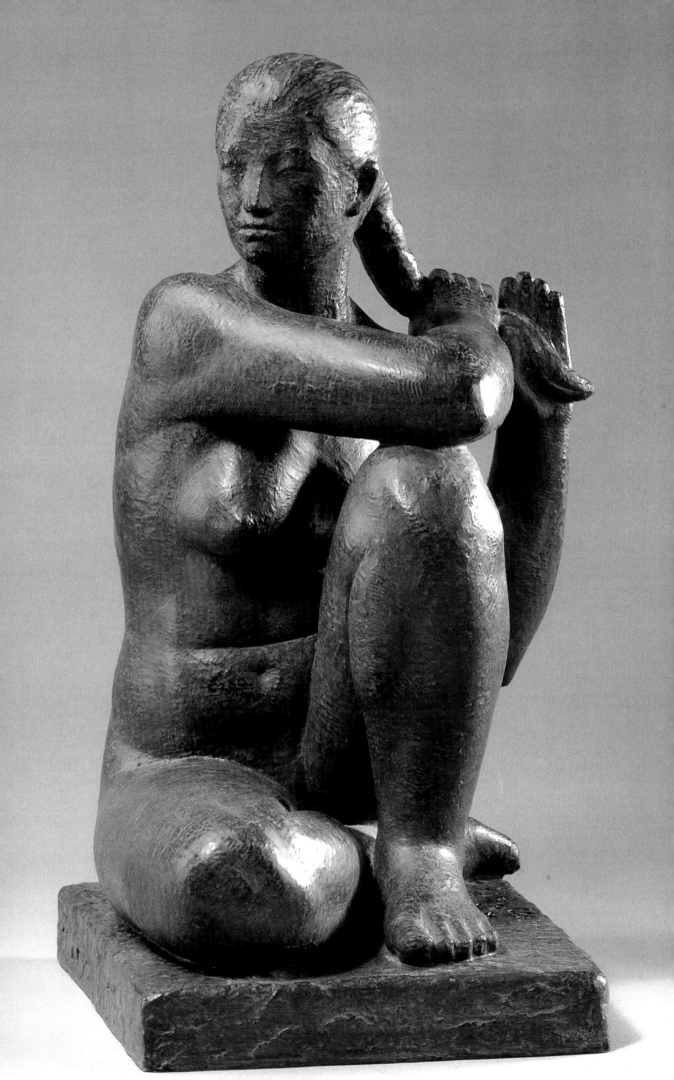

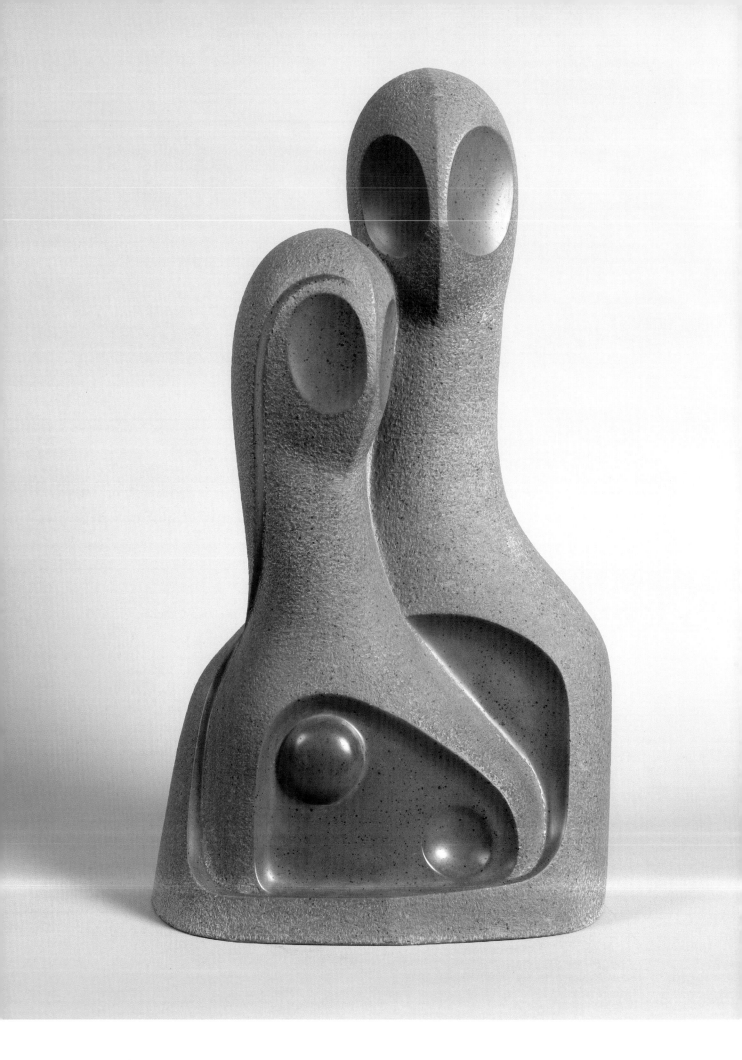

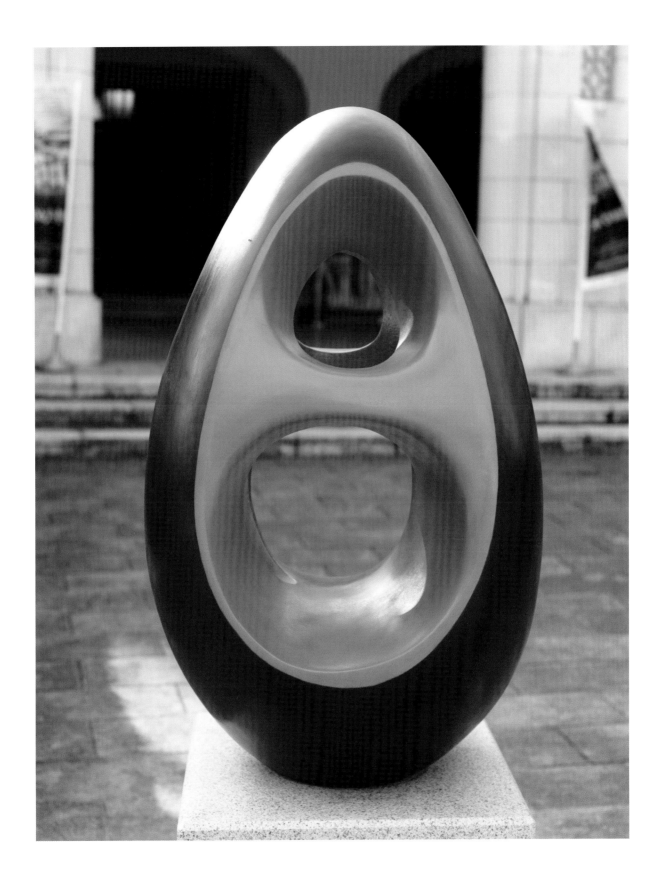

上・陳英傑／CHEN Yin-Jye　人之初／Beginning　1982　銅／Copper　120×72×58cm
戶外　藝術家家屬 藏

左頁・陳英傑／CHEN Yin-Jye　牽手／Holding Hands　1982
玻璃纖維／Fiberglass　50×25×19cm　藝術家家屬 藏

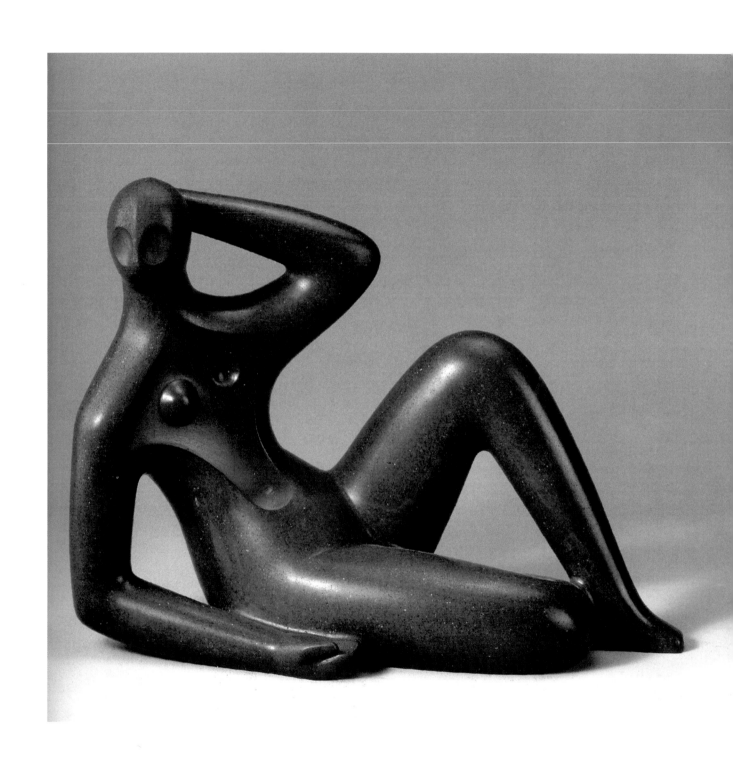

陳英傑／CHEN Yin-Jye　嬋／Beautiful　1984　玻璃纖維／Fiberglass　35×47×25cm
藝術家家屬 藏

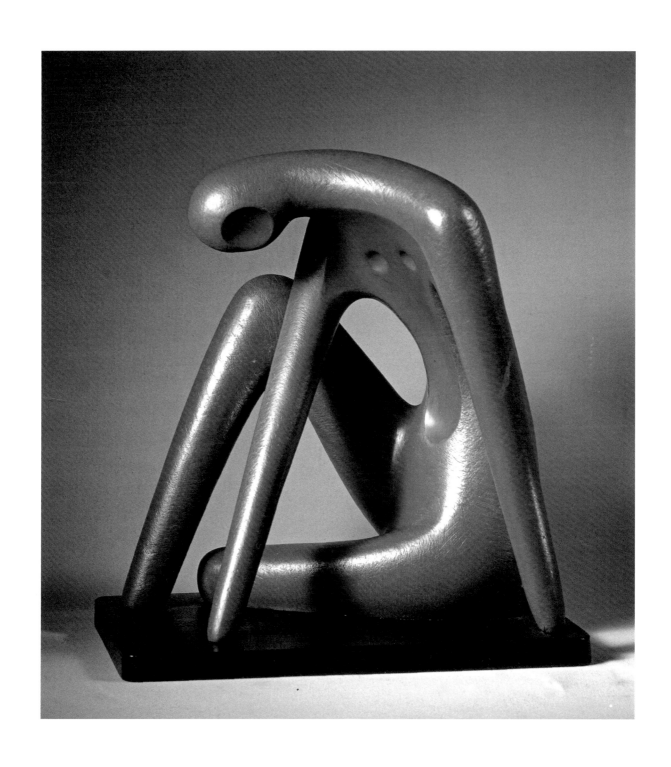

陳英傑／CHEN Yin-Jye　聆／Listen　1984　銅／Copper　36×35×22cm　藝術家家屬 藏

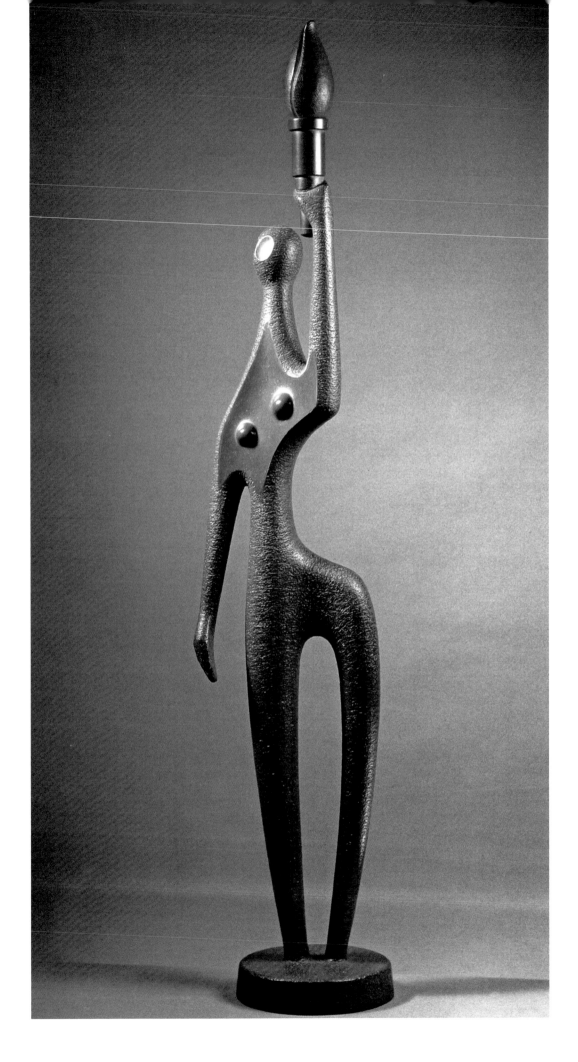

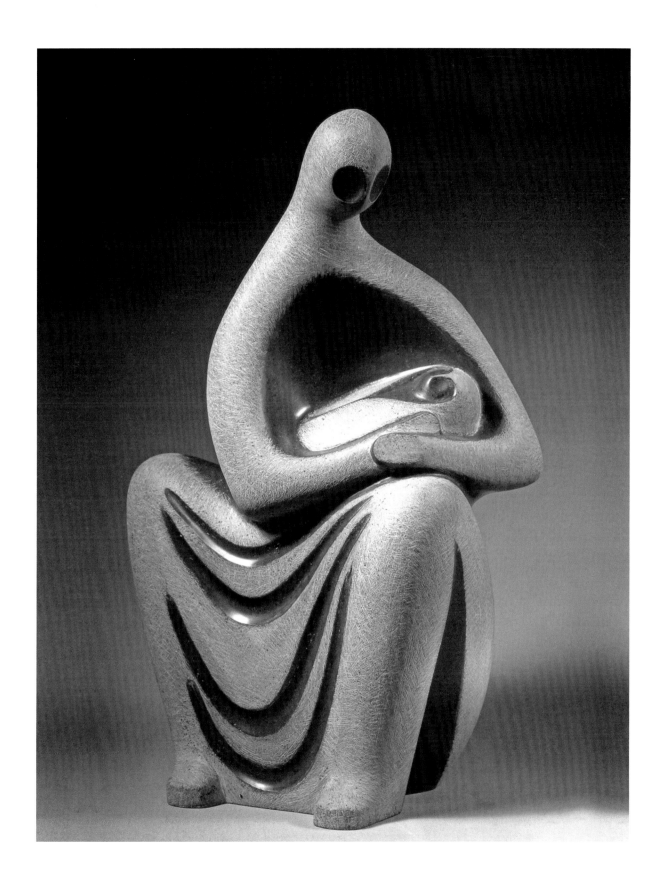

上・陳英傑／CHEN Yin-Jye　母與子 B／Mother and Child B　1989
玻璃纖維／Fiberglass　45×27×21cm　藝術家家屬 藏

左頁・陳英傑／CHEN Yin-Jye　光／Light　1987　銅／Copper　120×24×20cm
藝術家家屬 藏

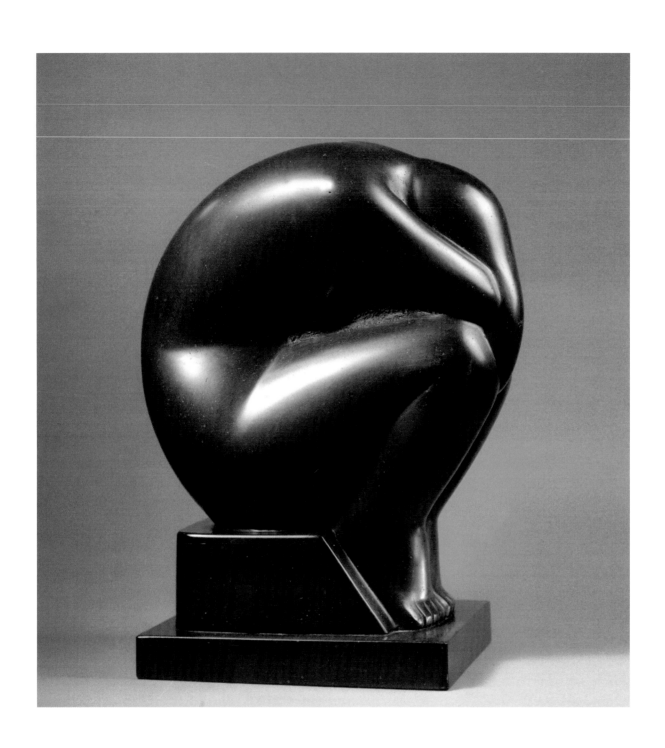

陳英傑／CHEN Yin-Jye　懷抱／Embrace　2000　黑花崗岩／Black Granite
40×29×20.5cm　藝術家家屬 藏

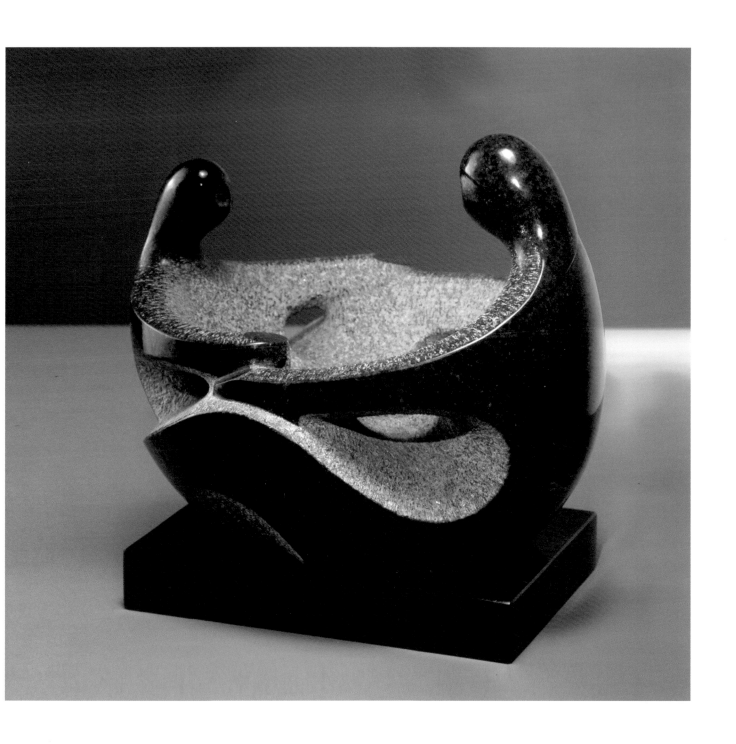

陳英傑／CHEN Yin-Jye　母與子／Mother and Child　2002　紅花崗岩／Red Granite
36×37×29cm　藝術家家屬 藏

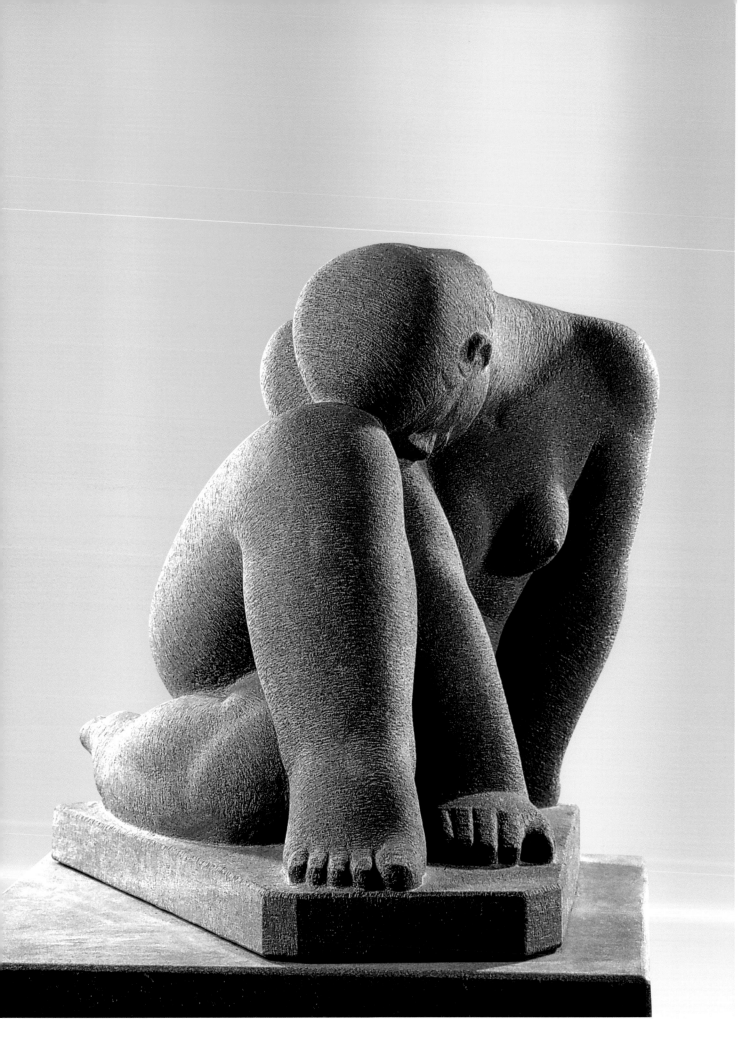

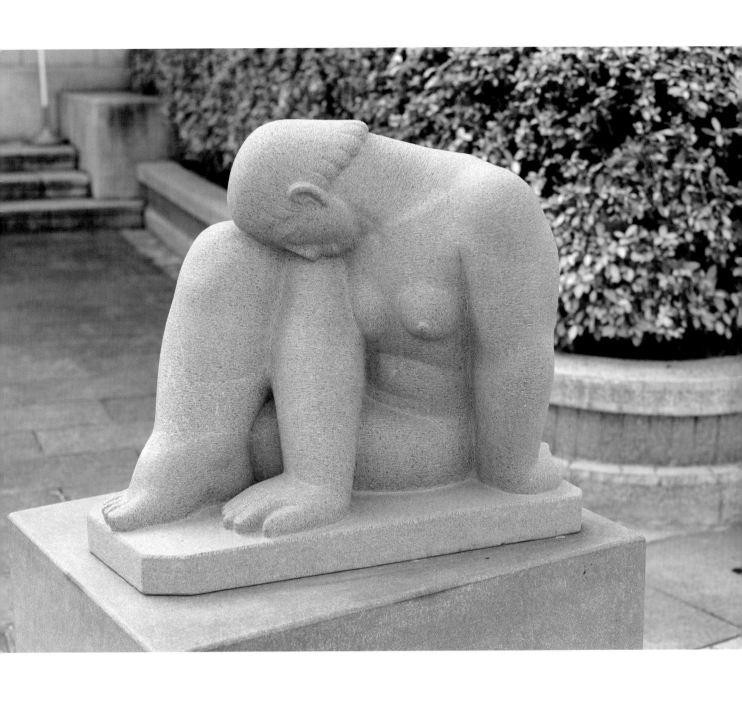

陳英傑／CHEN Yin-Jye　大地／Earth　2004　青斗石／Green stone
68×82×61cm　戶外　藝術家家屬 藏

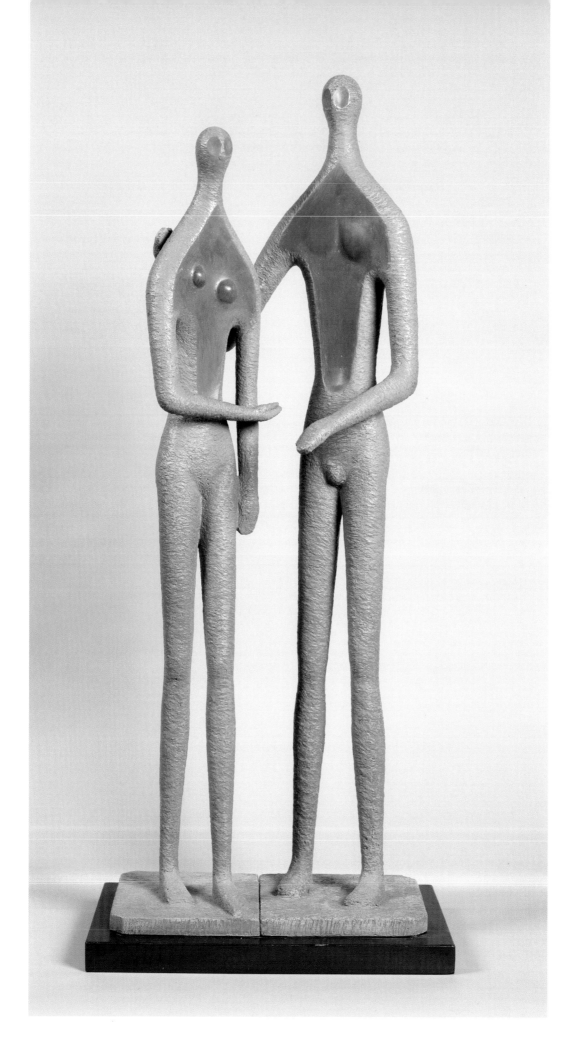

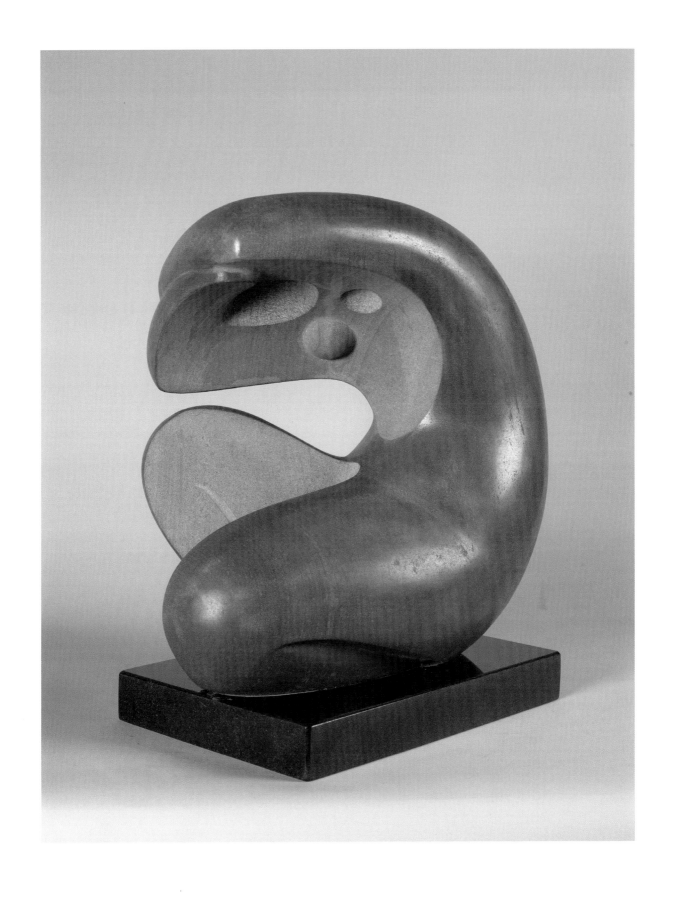

上‧陳英傑／CHEN Yin-Jye　羞／Shame　2008　砂岩／Sandstone　40×33×23cm
藝術家家屬 藏

左頁‧陳英傑／CHEN Yin-Jye　夫妻／Husband and Wife　2006　玻璃纖維／Fiberglass
93×36×24cm　藝術家家屬 藏

王水河
Wang Shui-Ho
1925-

　　王水河，1925年出生於臺中，十四歲即進入美術設計廣告招牌業工作，曾創立「櫻看板屋」及「水河畫房」。他自創的「水河體」至今仍被廣泛運用在商業設計上，被後輩尊稱為「廣告界的祖師爺」。王水河雖非藝術科班出身，但憑藉著自身對藝術創作的熱忱及與生俱來的天份，自1949年起，連續十一年獲全省美展雕塑及油畫獎項，前後共六次得到省展雕塑部的第一名，創下在省展中得到最多次第一名的紀錄。除此之外，王水河潛心專研雕塑形式與技法變化，研發出雕塑史上重要的技術性突破：「乾漆製法」，其作品重量比一般的石膏翻致作品輕盈，但質感更加細緻，適合表現人體筋骨的細微變化，使人像雕塑作品具有強烈的真實感，也奠定他在臺灣雕塑藝術史上的地位。

　　Wang Shui-Ho was born in1925, in Taichung. At 14 he started working in design and signboards industry, later on he founded the Sakura Billboard Studio and the Shui Ho Studio. He created "Shui Ho Font" that is still widely used in commercial design. Wang is respectfully called the "founder of advertising" by younger generation. Even though he did not have formal academic training in art, he had great enthusiasm and innate talent for art. Starting from1949, Wang had been receiving the Sculpture and Painting Award of Taiwan Provincial Fine Arts Exhibition for eleven years in a row. He broke all records by being awarded six First Prizes in Sculpture of Taiwan Provincial Fine Arts Exhibition. In addition, Wang Shui-Ho specialized in and researched changes of sculptural forms and techniques. He made a significant technological breakthrough in the history of sculpture by developing the "dry lacquer method". His works became lighter than those made out of gypsum, they were more delicate, the material was more suitable to express subtle changes of human physique, thus allowing the sculptures of people to look more realistic. Wang Shui-Ho played a major role in the history of sculpture in Taiwan.

1925 出生於臺灣臺中。

1939 畢業於臺中市曙公學校（現臺中國民小學）。

1941 開設「櫻」看板店，開始從事招牌廣告設計與製作。

1943 開始從事商店櫥窗設計及室內裝修設計。

1946 開設「水河畫房」從事電影看板繪製並招授學徒。

1949 「第四屆省展」，雕塑主席獎第一名。

1950 「第五屆省展」，雕塑主席獎第二名。

1952 「台中市美展」，雕塑類、油畫類第一名。

1953 「第八屆省展」，雕塑主席 第三名。首先使用「乾漆」技術翻製雕塑品。開設「星光霓虹燈」工廠，從事廣告燈光造型設計。

1954 與林之助、陳夏雨、顏水龍、葉火城等人發起「台灣中部美術協會」。

1955 「第九屆省展」，雕塑主席獎第二名。受聘擔任臺中市政府中小工業及手工藝輔導委員會技術顧問。「第十屆省展」雕塑主席獎第一名。

1956 「第十一屆省展」雕塑主席獎特選第一名。

1957 受聘擔任臺中市政府中山公園改進委員會顧問。設計臺中市「中山公園」大門景觀。「第十二屆省展」雕塑文協獎。

1958 「第十三屆省展」雕塑主席獎第一名。

1959 「第十四屆省展」雕塑主席獎特選第一名。

1960 「第十五屆省展」雕塑主席獎特選第一名。獲「第十五屆省展」雕塑部免審查資格。

1963 擔任「奇美公司」美術顧問，將壓克力應用於美術燈及廣告招牌。

1964 加入「台陽美術協會」。

1964-2004 「台陽美展」。

1982 「台南市千人美展」。

1983 「臺北市立美術館開館展」，臺北市立美術館。

1985 「第二十一屆亞細亞現代美展」。「全省美展四十年回顧展」。

1986 擔任「中部雕塑學會」會長。

1987 榮獲臺中市資深優秀美術家獎。

1988 擔任臺中市雕塑學會創會會長。「臺灣省立美術館開館展」（今國立臺灣美術館）。「高雄市當代美展」。

1989 擔任省展雕塑部評審委員、臺灣省立美術館展品評審委員。

1987 「王水河雕塑油畫個展」，臺中市立文化中心。〈青衣女〉獲臺中市立文化中心典藏。擔任臺中市雕塑學會、臺中市美術協會評議委員。

1991 獲林本源中華文化教育獎。

1995 「全省美展五十年回顧展」。

1996 「王水河雕塑油畫個展」於臺灣省立美術館。〈裸女〉獲臺灣省立美術館典藏。獲中興文藝獎章美術貢獻獎。

1999 「王水河雕塑油畫個展」於臺中市立文化中心。

2004 「王水河八十創作回顧展」於臺中市立文化中心。

2015 榮獲中部美展終身成就獎。「向大師致敬─臺灣前輩雕塑11家大展」，臺北中山堂。

堅毅靜謐唯美韻的—王水河

撰文｜**林保堯**（國立臺北藝術大學建築與文化資產研究所名譽教授，專於佛教美術研究、宗教藝術。）

　　雕塑，是臺灣美術極度弱勢的一環，相對於百年以上的明清書畫史、或是臺灣百年洋畫運動史，雕塑的長河巨流是難以望穿的，故而雕塑人才稀稀。若就中臺灣而言，更是稀有，幾近鳳毛麟角般，眾所周知的，即是陳夏雨與王水河等。然此二人，雖有不足10歲的年月之差，然在人生雕塑歲月的啟蒙、成長、創作，甚而風格、品味、開創等，卻面面相異，各自發煌。不過，皆是今日雕塑藝術圈界仰望人物，且各有天下，蔚為臺灣雕塑風華。

■弱冠獨學·自成一家

　　雕塑修習，囿於師資、設備、空間等基礎條件，欲以自學，幾為不易，固都習自於相關專業學校，在其前輩者黃土水、蒲添生、陳夏雨、丘雲、何明績等，都出自學校體系，幾不見自習修成者。中臺灣王水河可謂是雕塑圈者，少有的自修自學者，且終至成為一家代表者。例如，同是自修自學有成，出身嘉義布袋的木雕藝術家蔡寬（1914-1989），相較之下，就顯得極度寂寞了，幾近國人不知，令人惋惜。

　　1925年出生中臺灣的王水河，於1939年就讀的臺中「曙」公學校畢業之際，便開始習做立體造型，自學雕塑技巧。重要的是，這個15歲之際的學習摸索，並未因其後的任何遭遇、工作等澆熄勤習雕塑的熱忱，且一路堅持地，隨著人生工作與成長的歲月中，磨鍊又磨鍊，精進又精進，終在1949年，24歲獲至第四屆省展雕塑主席獎第一名。此實至名歸的成就，就一路發的堅持努力十餘年，直至1960年第十五屆省展止，獲至雕塑「無鑑查」的最優成就，開展了其後雕塑人生的煌煌長河記錄。不過，在十年後的1971年，卻也遭遇生命逆境中的喉癌手術，終而地恢復了健康，熱愛且又須耗大量體力的雕塑，仍然繼續為之，且更為兢兢業業，已從一人的個體雕塑，反而走向三人高難度組合的群體雕塑，高度展現致力雕塑藝術的登峰境界。試想，癌症術後的體力，十餘年後，已近70歲之際，仍挑戰一件件三人組合的群體雕塑大像，不是堅韌意志力道與充沛生命願力，怎可達成？看看此次自1992年出現的《裸女群像》A、B、C、D四組，即可知之。此不啻是「欲為雕塑家，生命應如此！」的註腳。換言之，所謂的「王水河」即是「雕塑家」之謂。

■凝視精鍊·遒勁緻美

　　省展歷練時期（1949-1960）及其後，即35歲前後，可謂是其作品的前後分期。前期即歷年省展十一年間的磨練打造，其作品是匯聚各家的自我風格與其形成。不諱言地，雕塑藝術一門之於臺灣，起自日治時期黃土水及其後蒲添生、陳夏雨等諸人，故其作風格、品味影響著後繼此門藝術之作者。然而日治時習雕塑者所習日式雕塑，不用言，亦習自歐洲，簡言之，是個洋和文化下的新產物，此洋和下的新產物雕塑，歷經五十年，直至國府時期的省展時代，已是臺灣風土文化下的土、洋、和交融的本土化藝術創作產品了。試看其第四屆省展雕塑作品主席獎第一名，2001年已為高雄市立文化中心典藏的作品〈男〉、

以及第五屆獲主席獎第二名的〈清漢翁〉，即可見及學院派下嚴苛基本功戮力完成的土、洋、和匯融手法與風味。精準寫實，極度刻作，正確比例的人像顏面與胸像雕塑技藝與韻味。此之扎實人體寫實之功，進而形體量塊與肌膚觸感的掌握與拿捏，可謂適切其中，一一到位。尤到後期1980年的小型〈慈母〉頭像，更顯雍容自在，手法到位之境。

後期始自1980年代起，逐步劃開學院規矩嚴苛之束，靜靜綻開「獨學」之韻。首創的乾漆之作，1986年的〈浴後〉、〈沉思〉，堪是此際交錯過渡關鍵之作。每件作品已有王水河自身澱積的厚實手法語彙。尤在軀體肌理與肉質觸感掌握表現，微微隱顯，極富生命活力盪漾之境，充分顯露內化前期土、洋、和混攪深化的造型語彙，執著有力開展「水河語彙」的緻美造化意境。件件人體洋溢著內觀知性的生命肌理活力，潛藏著豐美肉體內裏層次的無盡青春年華，更掩蓋不住地跳動觀者視覺映象思緒中，事實四件高大的三位裸女群組，已是「水河獨有」雕塑品牌，過往以來，幾未見及此等群組的大量體人物組合挑戰，堪是臺灣雕塑藝術的珍貴資產。想想，此等量體大作已是75歲之齡了，充分實證雕塑是水河其身之藝，更是其藝之峰！

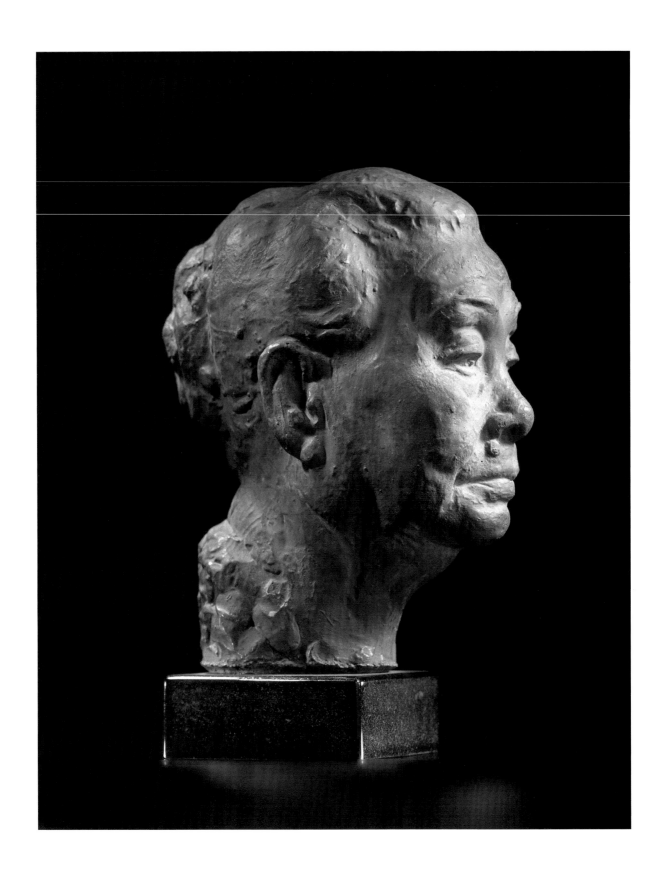

王水河／WANG Shui-Ho　慈母／Loving Mother　1980　銅／Copper
35×17×24.5cm　ed1/6　藝術家家屬 藏

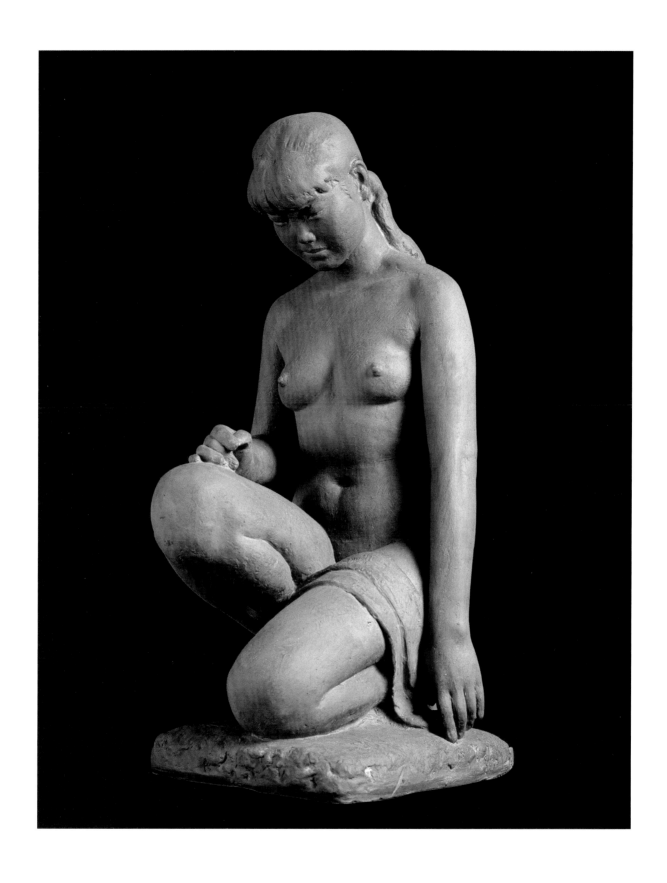

王水河／WANG Shui-Ho　浴後／After the Bath　1986　乾漆／Dry lacquer
60×29×31cm　唯一版次　藝術家家屬 藏

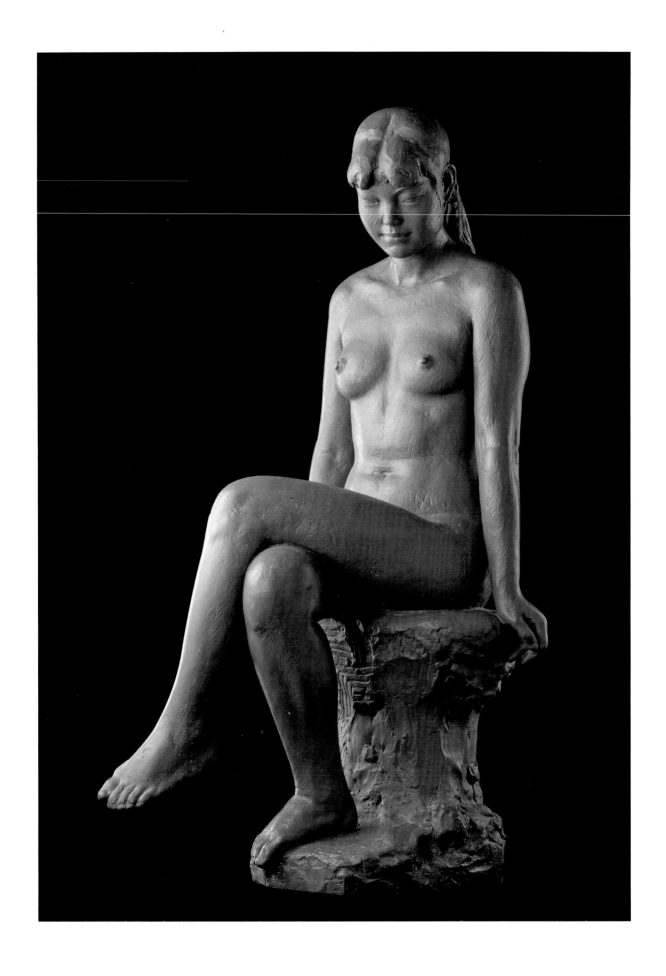

王水河／WANG Shui-Ho　沈思／Meditation　1986　乾漆／Dry lacquer
74×29.5×39.5cm　唯一版次　藝術家家屬 藏

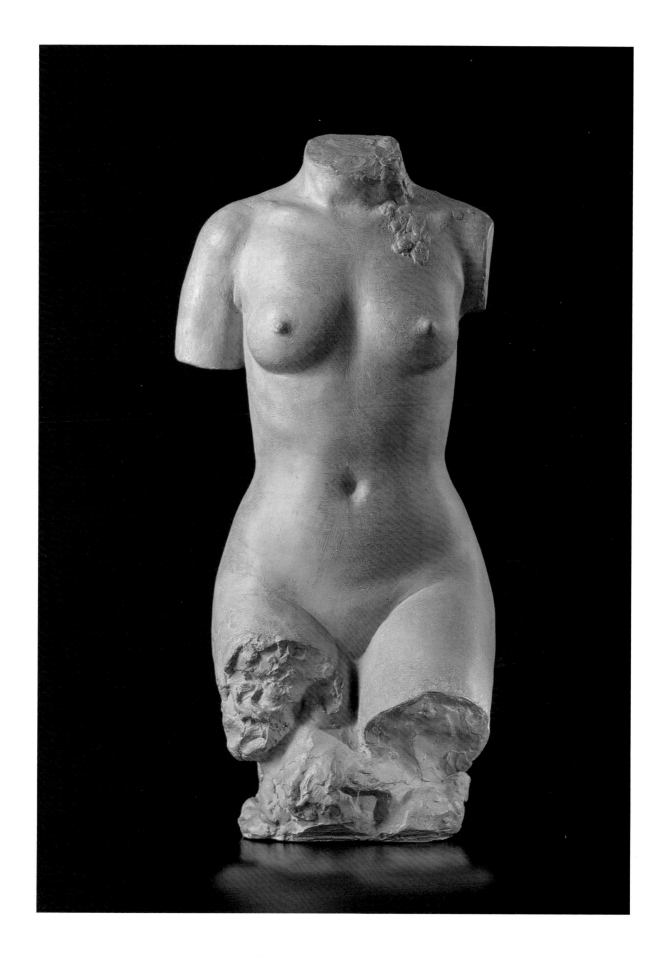

王水河／WANG Shui-Ho　痕／Trace　1987　銅／Copper　59.5×27.5×22cm　ed1/6
藝術家家屬 藏

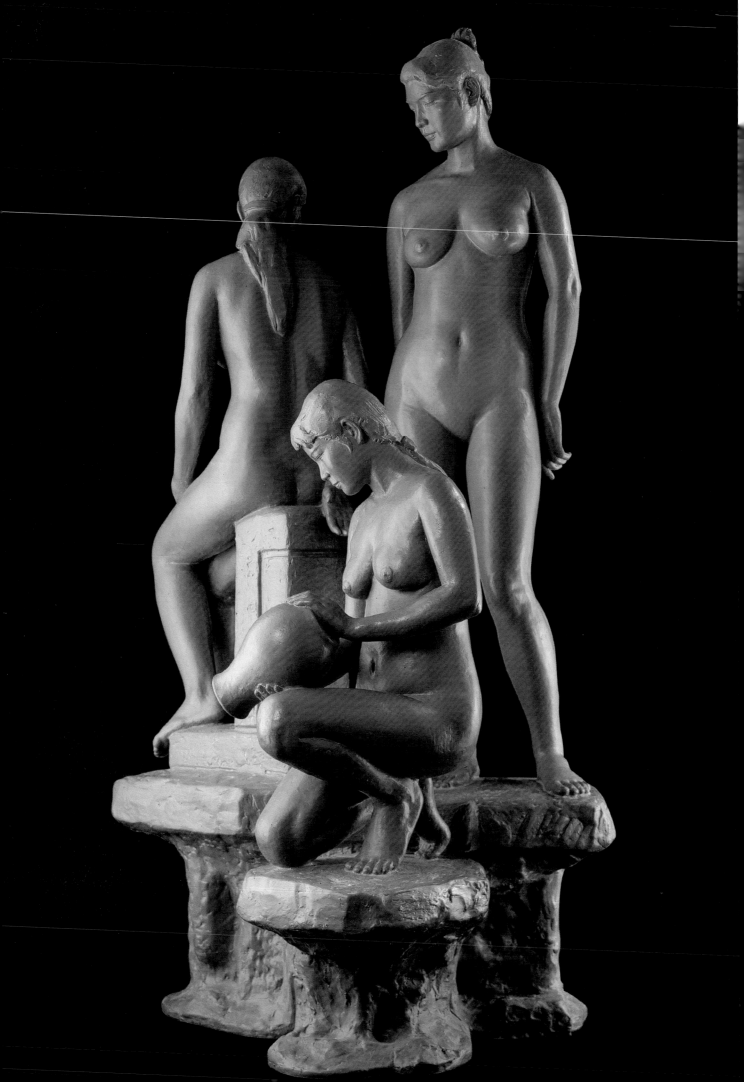

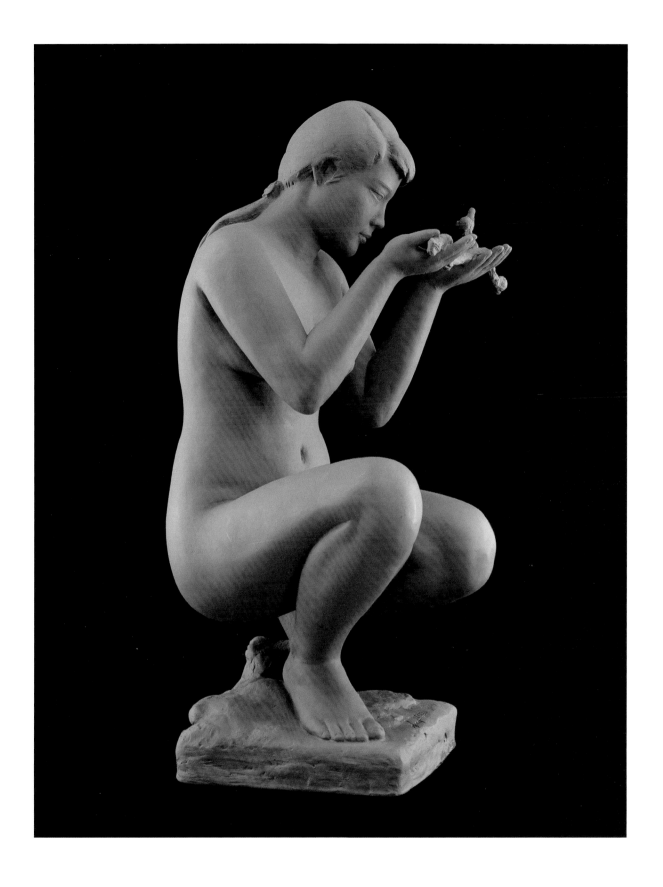

上・王水河／WANG Shui-Ho　裸女／Nude　1995　玻璃纖維／Fiberglass
106×53×56cm　ed1/6　藝術家家屬 藏

右頁・王水河／WANG Shui-Ho　裸女群像Ａ／Nudes A　1992　玻璃纖維／Fiberglass
227×140×115cm　室外　藝術家家屬 藏

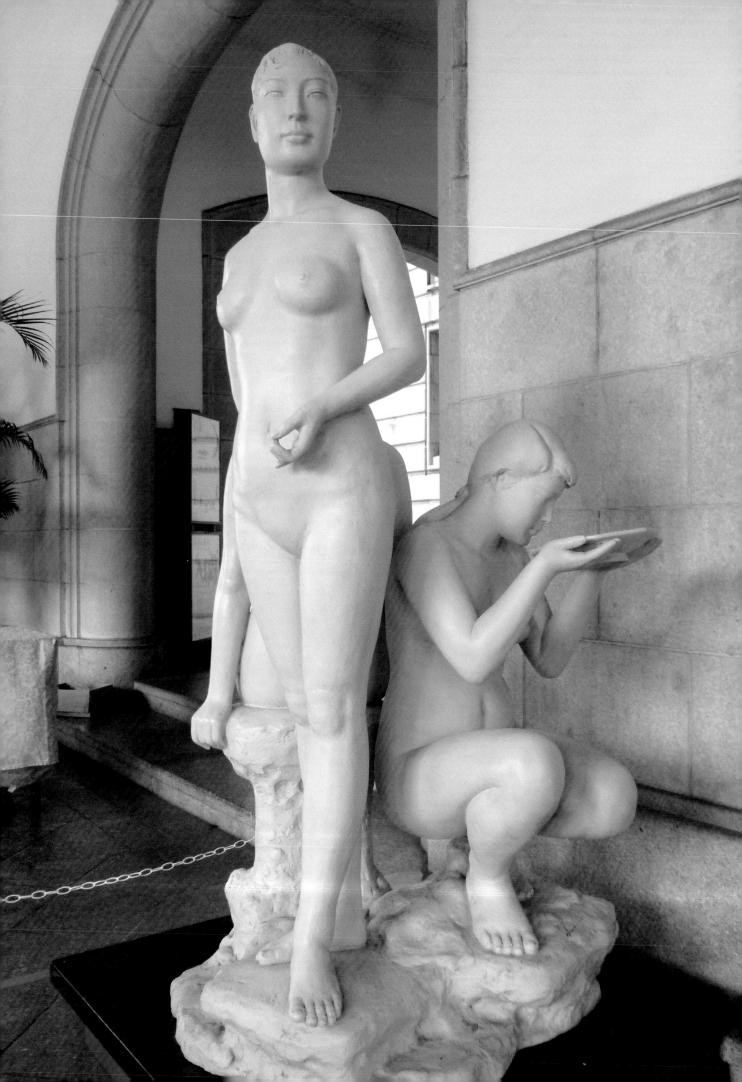

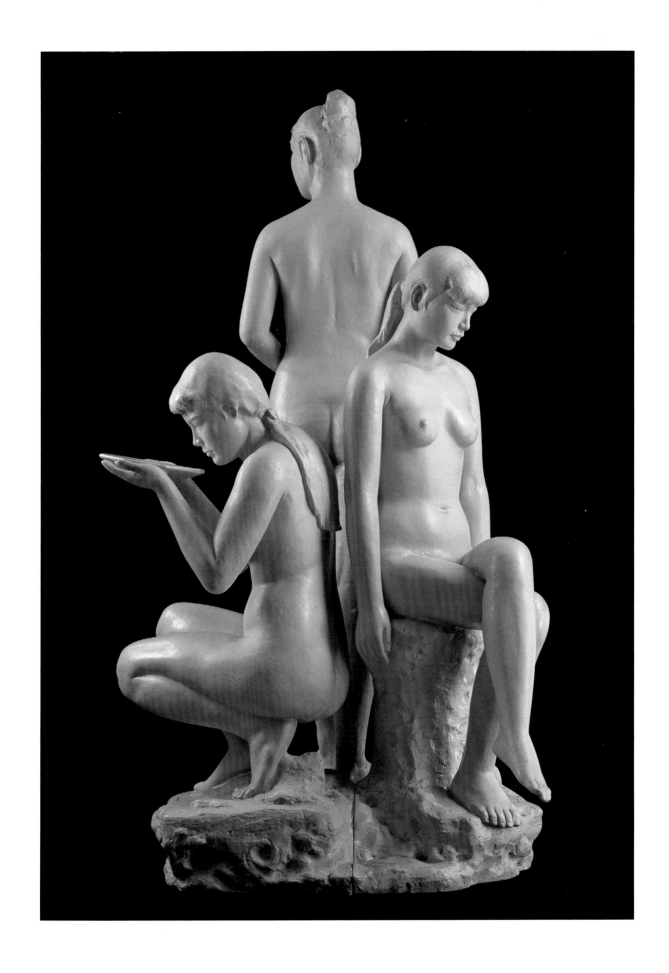

王水河／WANG Shui-Ho　裸女群像C／Nudes C　1995　玻璃纖維／Fiberglass
181×100×80cm／唯一版次　室外　藝術家家屬 藏

（攝影：高媛）

楊英風
Yang Yu-Yu
1926-1997

　　楊英風，臺灣宜蘭人，幼年時曾隨父母經商赴北平求學，中學畢業後考入東京美術學校（今東京美術大學），因戰亂關係再回到北平求學，中日戰事頻仍又與父母分離，回到臺灣，進入臺灣省立師範學院（今國立臺灣師範大學）。1963年，輔仁大學校友總會為感謝羅馬教延協助該校在臺復校，特派校友會總幹事楊英風為代表，由于斌樞機主教陪同，赴羅馬向教延及教宗保祿六世致謝。楊英風其後留在羅馬，進入義大利國立羅馬藝術學院雕塑系，受業於季安保理（Pictro Giampoli, 1898-1998），並獲推薦加入義大利錢幣徽章雕塑家協會，成為臺灣早年少數的銅章雕塑家。

　　楊氏經由北平、東京、臺北、羅馬等地之遊歷與學習，涉獵傳統書畫、建築、雕塑等藝術，畢生創作超過六十載，舉辦過海內外數十次展覽，並受邀在倫敦、東京等地舉行大型展，獲得殊榮無數，為一具國際知名度的重要藝術家，亦是臺灣首屈一指的前輩藝術家。

　　楊英風生前積極推動生活美學，擔任《豐年》雜誌美術設計時期的木刻版畫，表現傳統農業社會之淳樸、務實精神；隨著臺灣經濟起飛，他投入環境景觀設計的開創事業，參與公共空間的環境規劃，堪稱臺灣「公共藝術」的先驅，其不銹鋼鏡面雕塑表現楊氏尊重自然環境與人文的關懷，實踐他「天人合一」的創作與實驗之理念，所完成之戶外景觀作品多數已成為當地之地標。

　　Yang Yu-Yu was born in Yilan, Taiwan. Yang's parents moved to Beijing for business when he was still a child, and he enrolled in school there. After graduating from middle school, he went to Japan and took entrance exam for the Tokyo School of Fine Arts (now Tokyo University of the Arts), but returned to Beijing during the turmoil of World War II, where he enrolled in the Department of Fine Arts at Fu Jen Catholic University. Later, he entered the Department of Sculpture at the Accademia di Bele Arti of Rome, Italy, where he studied under the supervision of Pictro Giampoli (1898-1998). Recommended by Giampoli, as the first Taiwanese member, Yang was invited to join the Italian Association for Bronze Coin Making Artists.

　　He was later forced to leave his parents and went back to Taiwan. Here he enrolled at the Taiwan Provincial College of Education (now National Taiwan Normal University). Yang studied traditional painting techniques, architecture, and sculpture in Beijing, Tokyo, Taipei, and Rome. Over an art career spanning more than 60 years, he held numerous large and small solo exhibitions and dozens of joint exhibitions. Yang saw modernization and internationalization of Taiwan's art, and his art works became the leading force for innovation. Collectively, they mirror the development of Taiwanese modern art.

　　While Yang was in charge of artistic design for Harvest Magazine, he portrayed simple and honest lives of people living in Taiwan's traditional agricultural society. When Taiwan's economy began to expand, he devoted himself to landscape development in public spaces, thus becoming a pioneer of public art in Taiwan. The use of stainless steel in his sculptures reflected his respect for both nature and the arts and presented his idea of balance between nature and humans. Many of his works have now become local landmarks.

1926　出生於臺灣宜蘭。

1943　考入東京美術學校建築系。

1946　考入臺北輔仁大學美術系。

1947　擔任宜蘭蘭陽女中的美術教員。

1948　就讀臺灣省立師範學院（今國立臺灣師範大學）美術系。

1951　擔任「豐年雜誌社」美術編輯。

1953　〈斜坐〉參展「第七屆全省美展」。

1956　〈仰之彌高〉參展「巴西聖保羅雙年展」。〈仰之彌高〉獲國立臺灣歷史博物館典藏。

1957　受聘為教育部美育委員會委員、國立歷史博物館推廣委員、巴西國際藝術博物館參展作品
　　　評審委員。應聘為國立藝專（今國立臺灣藝術大學）副教授、任文化大學藝術學院、銘傳
　　　學院（今銘傳大學）商業美術科、淡江文理學院（今淡江大學）等校教授，臺北，臺灣。
　　　召集「中國現代藝術中心」第一次籌備會議。

1959　〈哲人〉參加「第一屆法國巴黎國際青年藝展」。

1960　「楊英風雕塑版畫展」於國立歷史博物館。

1961　為日月潭教師會館作大型浮雕〈自強不息〉、〈怡然自得〉、〈日月光華〉及於會館前的
　　　水池製作石雕〈鳳凰噴泉〉景觀雕塑。

1962　獲得香港國際藝術沙龍展銀章獎。參加國家畫廊舉辦的年度展，國立歷史博物館。

1963　設計「金馬獎」獎盃。

1964　「中國現代美展」，羅馬現代美術館。〈渴望〉獲天主教教宗保祿六世收藏，梵諦岡。
　　　〈靜觀其反覆〉獲羅馬現代美術館典藏。

1966　獲得義大利繪畫金牌 及雕塑銀章 ，義大利。

1967　受聘為花蓮大理石工廠顧問，創作「太魯閣山水系列」。

1968　受邀成為國際造型藝術家協會中華民國代表，巴黎，法國。受邀成為日本建築美術工業協
　　　會會員，東京，日本。於保羅畫廊舉辦「石雕系列作品展」，東京，日本。

1969　設計花蓮航空站的整體景觀造型，花蓮，臺灣。

1970　設計黎巴嫩貝魯特國際公園庭園景觀，貝魯特，黎巴嫩。

1971　〈心鏡〉參加「第二屆現代國際雕塑展」，雕刻之森美術館，箱根，日本。

1976　負責規劃沙烏地阿拉伯國家公園整體景觀，沙烏地阿拉伯。

1977　擔任加州法界大學藝術學院院長，加州，美國。召開「雷射推廣協會」，將雷射藝術及科
　　　技引進臺灣，臺北，臺灣。

1978　與陳奇祿、毛高文發起成立「中華民國雷射科藝推廣協會」，並受邀為日本雷射普及委員
　　　會委員。

大事年表

1979　成立「大漢雷射科藝研究所」，臺北，臺灣。

1980　擔任中華民國空間藝術協會常務理事，臺北，臺灣。「從景觀雕塑到雷射景觀展」於臺北華明藝廊。〈瑞鳥〉〈生命之火〉參加「第四屆國際雷射外科學會會議展」，日本。獲得中華民國第一屆優秀建築金鼎獎。〈春滿大地〉雷射雕塑獲嚴家淦先生收藏。負責規劃臺南安平古堡公園庭園景觀及雕像。

1981　「第一屆中華民國國際雷射景觀雕塑大展」，臺北，臺灣。

1982　於《台灣建築徵信》發表〈建築與景觀〉。

1984　於《台灣手工藝》發表〈探討我國雕塑應有方向〉、〈智慧‧雷射‧工藝〉，臺灣。

1985　發表〈區域特性的發展透視藝術的未來〉及〈中西雕塑觀念的差異〉，臺灣。於臺灣師範大學《校友學術論文集》發表〈藝術、生活與教育〉。〈銀河之旅〉參加「當代中國雕塑家作品展」，香港，中國。

1986　「楊英風雷射景觀雕塑展」，香港藝術中心、漢雅軒，香港，中國。〈回到太初〉參加國立故宮博物院「當代藝術嘗試展」，臺北，臺灣。「Art-Units巡迴展」，東京、名古屋，日本。

1987　「中國古代音樂文物雕塑大展」，臺北國家音樂廳。設計第一屆聯合文學小說新人「喜悅與期盼」座，臺北，臺灣。

1988　於臺灣省立美術館館刊發表〈立足傳統，邁向未來〉。

1889　設計「國家品質獎」獎章。〈小鳳翔〉獲臺北市立美術館典藏。

1990　為亞洲奧運創作〈鳳凌霄漢〉，北京，中國。受全國學生聯盟委託製作〈野百合花〉大型雕塑，作為學生運動的精神象徵，臺北，臺灣。於北京大學舉辦的「中國東方文化國際研討會」發表〈中國生態美學的未來性〉。

1991　「楊英風'91個展」於新加坡國家博物院畫廊。

1992　獲得第二屆世界和平文化藝術大獎，臺灣。「楊英風'92個展」於臺北新光三越百貨。成立楊英風美術館於臺北。「亞洲藝術博覽會」，香港，中國。

1993　「楊英風一甲子工作記錄展」於臺中臺灣省立美術館（今國立臺灣美術館）。「楊英風'93個展」於臺北新光三越百貨。「第二屆國際現代美術展（NICAF）」，橫濱，日本。「巴黎國際當代藝術展（FIAC）」，巴黎，法國。獲頒國家行政院文化獎章。

1994　成立楊英風藝術教育基金會於臺北。創作國際上首件鈦合金藝術作品〈玄通太虛〉，臺北，臺灣。「楊英風'94個展」，第特利畫廊，紐約，美國。「楊英風'94個展」，光華藝廊，香港，中國。「第三屆國際現代美術展（NICAF）」，橫濱，日本。「國際現代美術博覽會」，邁阿密、紐約，美國。「國際現代美術博覽會」，香港，中國。「第三屆奄治石鄉雕塑國際會展」，日本。

1995 「亞洲國際雕塑展」，福山美術館，日本。於柏克萊大學美術館舉行個展，加州，美國。於雕塑大地美術館舉行個展，紐澤西，美國。「第四屆國際現代美術展（NICAF）」，橫濱，日本。獲頒為英國皇家雕刻協會第一位國際會員，英國。獲聘為國家文化藝術基金會董事，臺北，臺灣。

1996 「呦呦・楊英風・豐實的'95個展」，新光三越百貨，臺北，臺灣。應英國皇家雕塑協會邀請，於查爾西港舉行「呦呦・楊英風・景觀雕塑個展」，倫敦，英國。

1997 為國立交通大學建校一百週年紀念規劃設計大型景觀雕塑〈緣慧潤生〉，新竹，臺灣。「楊英風大乘景觀雕塑展」，雕刻之森美術館，箱根，日本。「台灣四大師聯展」，精藝軒畫廊，溫哥華，加拿大。10月21日逝世於新竹，享壽72歲。

2014 「抽象・符碼・東方情—台灣現代藝術巨匠大展」，尊彩藝術中心，臺北，臺灣。「城南藝事—書法印象」，楊英風美術館，臺北，臺灣。

2015 「向大師致敬—臺灣前輩雕塑11家大展」，臺北中山堂。

楊英風現代雕塑的創作軌跡

撰文｜蔣伯欣

（國立臺南藝術大學藝術史學系藝術史與藝術評論研究所專任助理教授，專於臺灣美術史、當代藝術評論、東亞藝術發展。）

　　戰後臺灣的美術發展過程中，楊英風無疑是其中創作量最為豐沛、創作媒材種類最多、實踐領域最廣的藝術家之一。他出入於各種媒材，同時在繪畫、雕塑領域皆有突出表現，包括雕塑、版畫、水墨、漫畫、攝影、設計、雷射媒體藝術、景觀藝術等，均有多種實驗。從寫實到抽象，楊英風不斷追求融合東方思想與現代性的創作思想，可謂極具統合能力、又勤於實踐的重要藝術家。

　　楊英風出生於1920年代的臺灣宜蘭，青年隨父母移居北京，曾入學輔仁大學美術系，旋即赴東京美術學校建築科就讀，後因戰亂來臺，二次大戰後進入臺灣師範大學藝術系繼續學業，可說是臺灣美術史上少見結合中、日、臺等多重文化背景，此種特殊的經歷，亦培養出他兼具敏銳探索、勤於實踐的能力。

　　1950年代初期，他先是以極為優秀的寫實能力，從民間的鄉土題材入手，搭配在編輯《豐年》雜誌時勤於下鄉的田野觀察，完成了大量帶有紀實特質的速寫、水彩、版畫與雕塑，建立其個人風格。早期的雕塑創作如〈驟雨〉、〈無意〉，皆著重形體的量塊感，呈現在凹凸的交互運用、站立姿態與動勢的韻律，具沉穩內斂的穩固特質。

　　與此同時，楊英風也開始接受國立歷史博物館和佛教團體委託，製作宗教雕刻，這些經歷，使他的現代雕塑，始終帶有某種神聖性或宗教性的生命關懷。這些紀念性雕塑，也讓楊英風的作品具有敏銳的空間觀照與場所意識。

　　在戰後臺灣現代繪畫運動的脈絡下，當時藝壇論述多以抽象繪畫為焦點。隨著現代版畫會的成立，楊英風從抽象形式的複合版畫、機遇性的水彩潑灑，展開一系列對視覺性的色塊實驗，跨入複合性的媒材探索。這個階段的雕塑作品，追求抽象繪畫的平面性與視覺性，多借用古代中國器物紋飾，也將立體作品融入圖案化的趣味。

　　1960年代初期，楊英風受日月潭教師會館委託製作的大型建築物浮雕，也朝向圖案化的構成表現，其視覺意象逐漸從過去的主題中獨立出來，成為作品主體。結構中常以直線、曲線與銳角，呈現出光線與放射的律動。

　　這段期間，楊英風試圖在抽象立體作品中統合觸覺性與觀念性，發展出某種線性的自由書寫。例如曾參展五月畫會展覽的〈如意〉（1963）等作品，逐漸轉向反構成的形體變形，來實驗形體的纏繞與空間變化。以銅為材質，此一系列作品是楊英風雕塑作品中較早的非委託製作，更為偏向個人內心探索的創作，其後在赴羅馬進修時期的個展中，楊英風也進一步寓意於人體與動物，結成律動或超越性的生命主義，發展出《耶穌受難圖》一類以殘缺人體與符號，象徵存在處境的作品。

　　楊英風也是極為關注物質與材料的藝術家，除了早期以簡易建材的甘蔗版來創作版畫之外，1960年代後期，楊英風開始使用保麗龍來製作模型，材料也拓展到花蓮的大理石，逐漸開展出臺灣美術史上更具典範性的立體作品。在《太魯閣》系列這段關鍵的轉折時

期，他減少臺座的設置，探討雕刻本體的非物質化，從表面序列所形成的量感與力道，尋求內面空間與物質量感並存的可能性。

《太魯閣》系列對於楊英風而言，更重要的是將造型實驗從個人心境的感性經驗，轉為觀念性的總體思維。它和早期雕塑的紀念碑性不同，首先，《太魯閣》系列的台座明顯去除，其次，在置放地點上，也不預設一個專屬的特定場所，而是一種無地點、可轉移的存在，最後，他從臺灣東部的造山運動汲取形式，發展出某種朝向內部摺曲的線性序列構成。其實空間中的線網結構，在楊英風1960年前後的抽象版畫中便可得見，只是這裏的形式跨度，可說是繼他從羅丹的具象傳統跨越到形體變化之後的另一次超越。他先從作品內部的圖像與敘事轉變為形體的自由運轉，再從實體轉變為空間中的線網結構，並進一步擴展為對外在環境的關懷，或與他自1960年代末開始，多次受邀參觀、設計博覽會的經驗有關。無論這些博覽會強調的是推崇或反省文明的進步性，都刺激了楊英風從知性上將時間性表現為線性動態的摺曲構成。

此種將風景融入雕塑的手法，透過楊英風晚期使用的不鏽鋼，使他的作品在美學意境上更為圓熟地接近他的理想。1970年大阪萬國博覽會的〈鳳凰來儀〉，先是以鋼材取神話原型的圖騰，作為他對結合古今文化與文明的頌讚。其後楊英風更利用不鏽鋼的鏡面反射，將環境融入到作品的視覺之中，透過他在各地公共建築所製作的環境設計，以及貫通佛理的時空識悟，形成帶有人文關懷的「景觀藝術」。

除了不鏽鋼，楊英風自1970年代末期投入雷射的實驗運用，使他成為臺灣媒體藝術的先驅。表面上看，雷射的聲光效果目眩神迷，似乎令人懷疑，使用雷射只是出於造型遊戲或某種形式主義的復辟，但是，如深思當時陷入鄉土運動而漸趨公式化創作的臺灣藝壇，便可知楊英風的引入雷射，實為開啟了另一扇媒體實驗的大門。雷射的光與律動、結合聲響形成的環境，皆為楊英風長期以來所關懷的生命思維，也是當代藝術關切視覺運動的起始。

楊英風的藝術，可說是在戰後臺灣雕塑典範轉移過程中的重要關鍵。他來自鄉土，走向實驗，追求將傳統文化的宗教與美學，融入西方的現代雕塑形式。楊英風的思索，也是一個在物質貧乏的戰後環境中，如何實驗、尋找出自我面貌的典範。

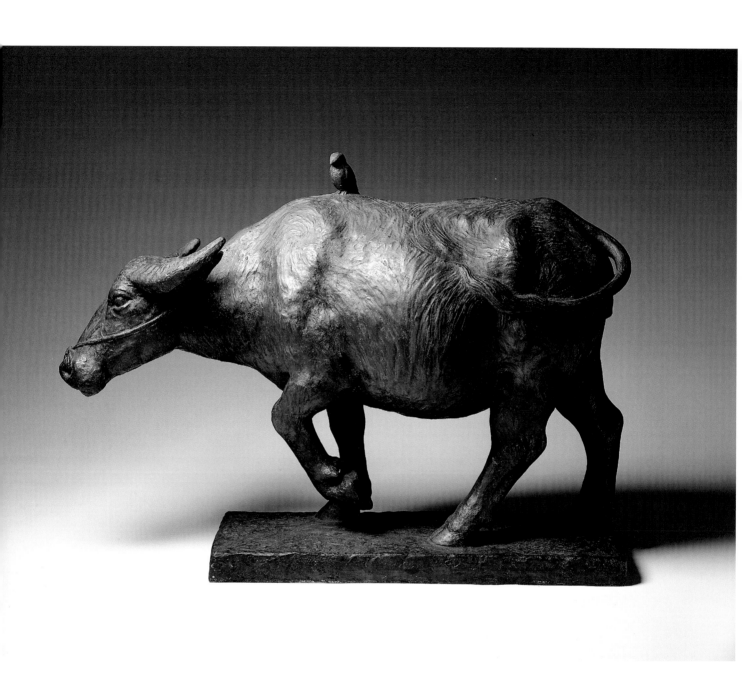

上・楊英風／Yu-Yu YANG　無意／Unintentional　1952　銅／Copper
34.5×50×17cm　楊英風美術館 藏

右頁・楊英風／Yu-Yu YANG　驟雨／Shower　1953　銅／Copper
74×43×27cm　楊英風美術館 藏

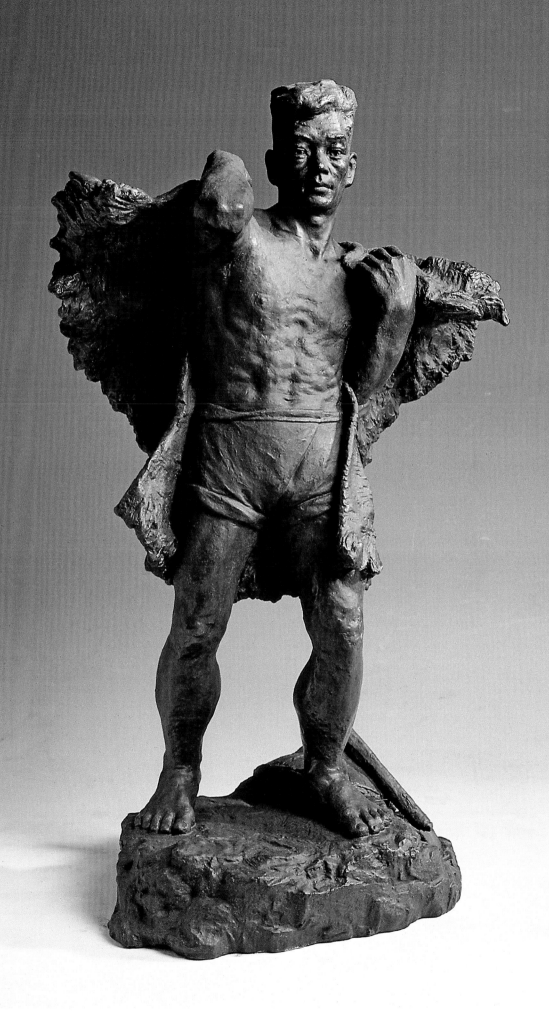

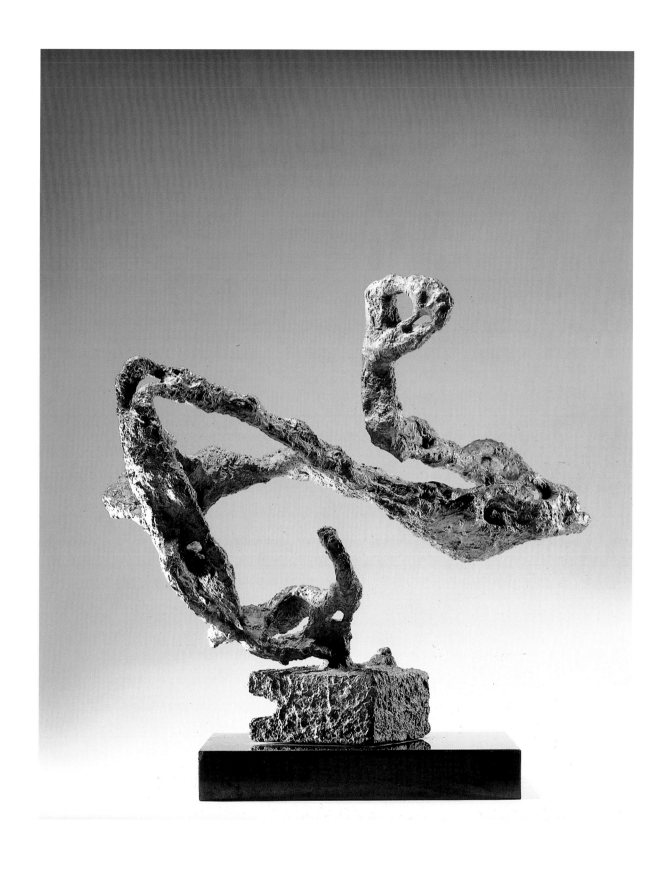

楊英風／Yu-Yu YANG　如意／As You Wish　1963　銅／Copper　62×82×40cm
楊英風美術館 藏

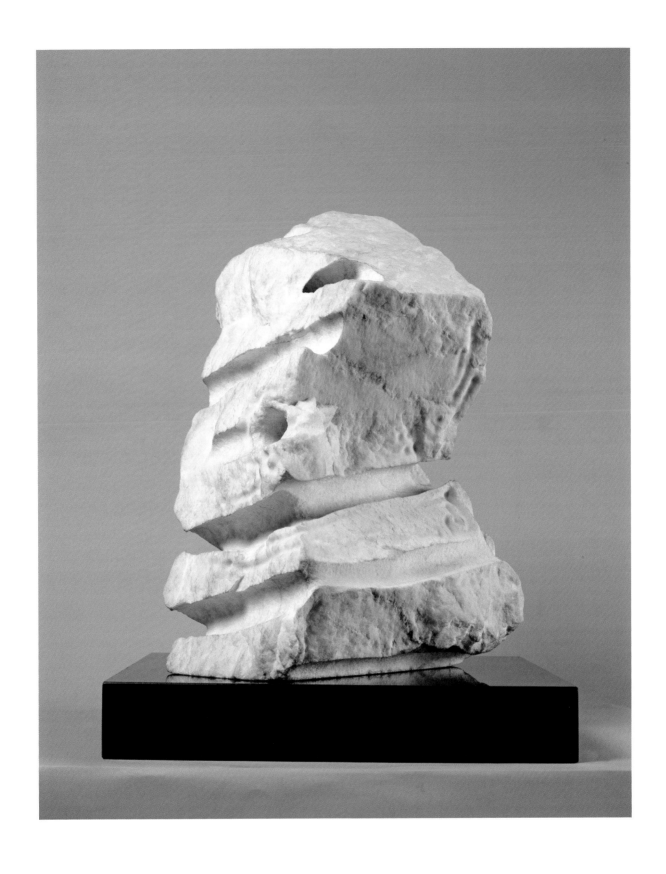

楊英風／Yu-Yu YANG　太魯閣系列／Taroko Series　約1970　白大理石／White marble
46×31×27cm　榮嘉文化藝術基金會 藏

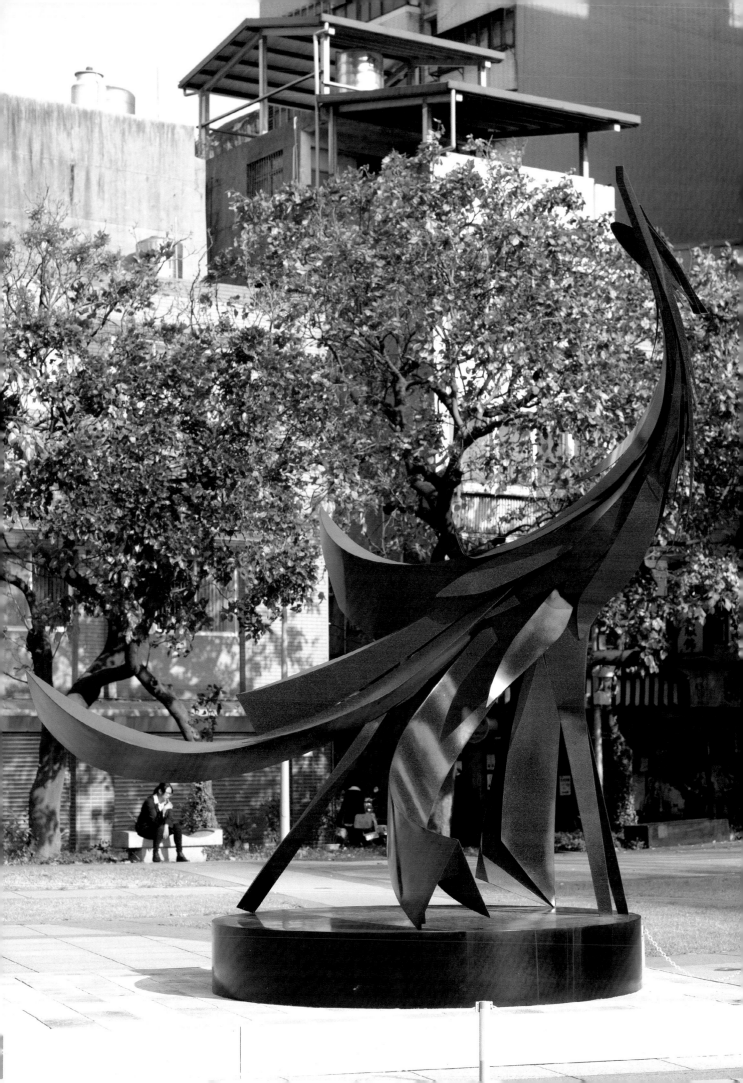

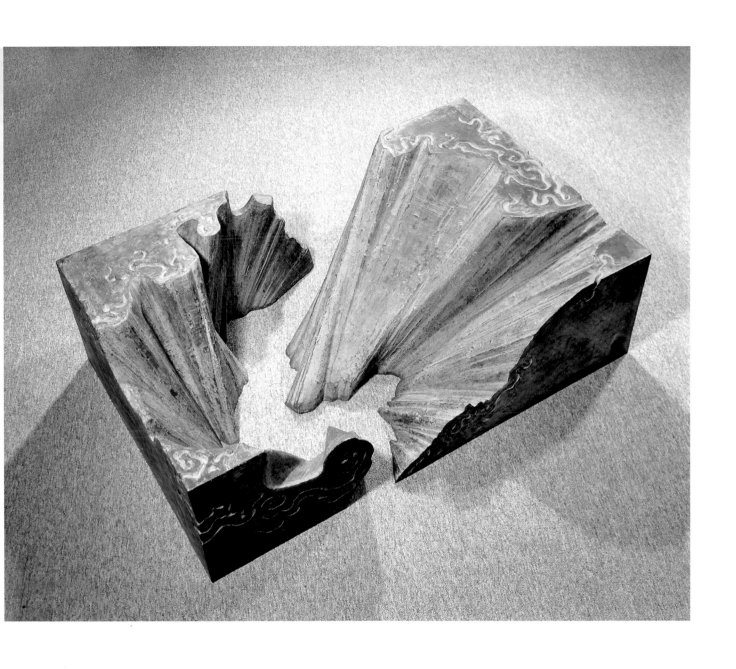

上・楊英風／Yu-Yu YANG　太魯閣峽谷／Taroko Gorge　1973　銅／Copper
38.5×140×84.5cm　楊英風美術館 藏

左頁・楊英風／Yu-Yu YANG　鳳凰來儀／Advent of the Phoenix　1970
不鏽鋼烤漆／Paint on stainless steel　400×300×230cm　戶外　楊英風美術館 藏

上・楊英風／Yu-Yu YANG　鳳凰／Phoenix　1976　不鏽鋼／Stainless steel
147×56×56cm　楊英風美術館 藏

右頁・楊英風／Yu-Yu YANG　南山晨曦／Dawn in the Forest　1976　銅／Copper
40×69×20.5cm　楊英風美術館 藏

楊英風／Yu-Yu YANG 日曜／Sun Glory 1986 不鏽鋼／Stainless steel
68×82×50cm 榮嘉文化藝術基金會 藏

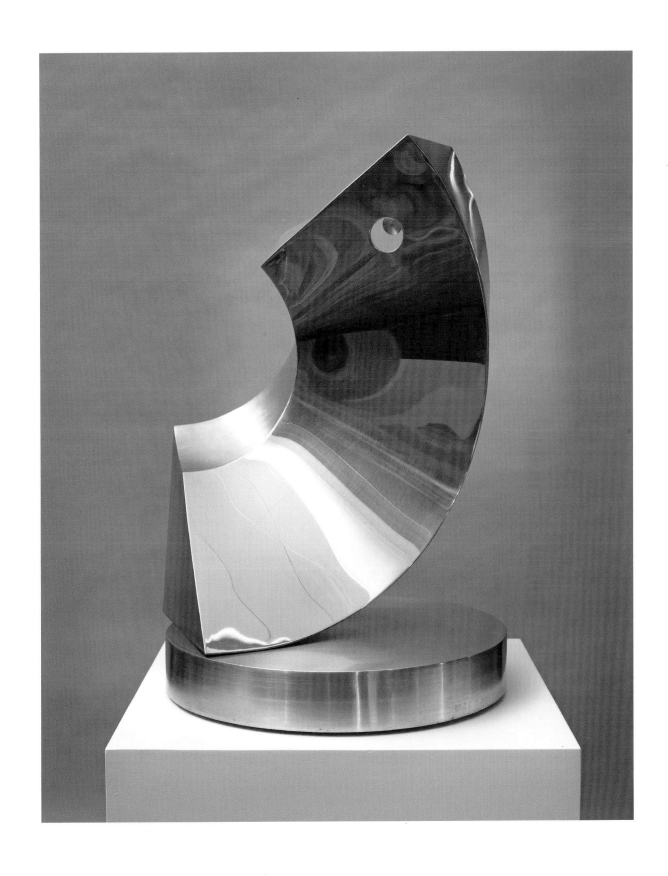

楊英風／Yu-Yu YANG　月華／Moon Charm　1986　不鏽鋼／Stainless steel
75×50×50cm　榮嘉文化藝術基金會 藏

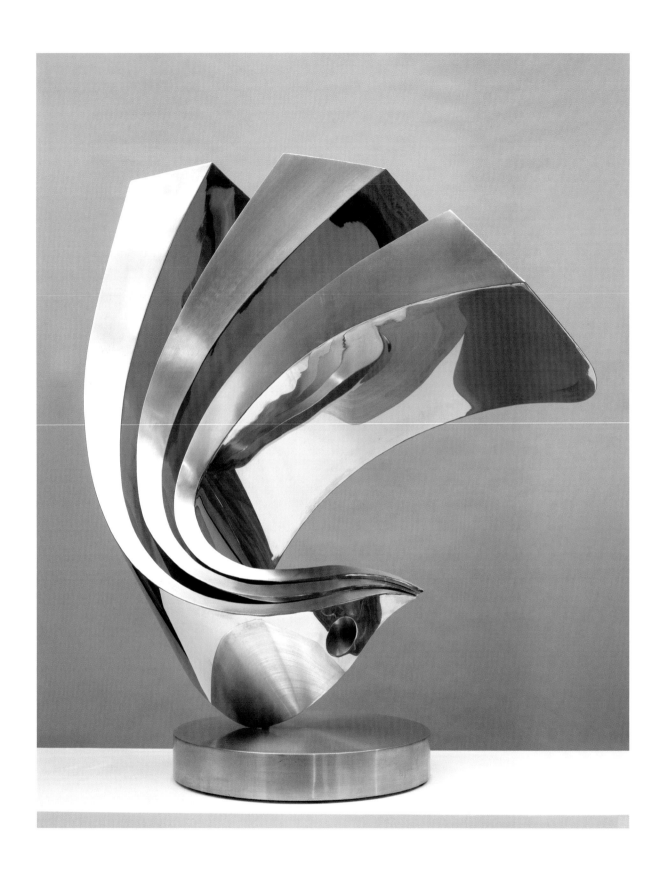

楊英風／Yu-Yu YANG　鳳翔／Phoenix　1986　不鏽鋼／Stainless steel
109×94×53cm　榮嘉文化藝術基金會 藏

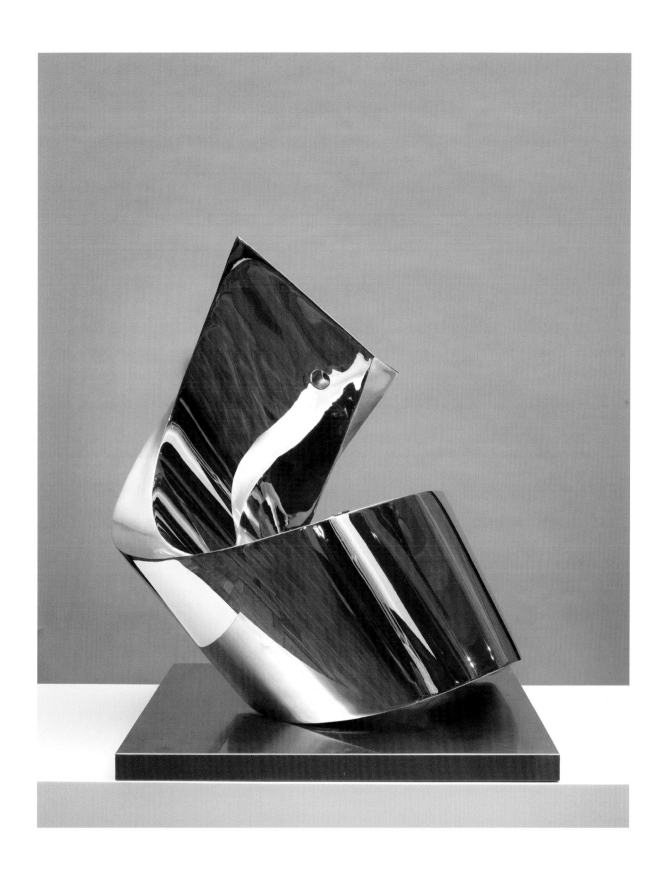

楊英風／Yu-Yu YANG　回到太初／Return to the Beginning　1986　不鏽鋼／Stainless steel
75×66×60cm　楊英風美術館 藏

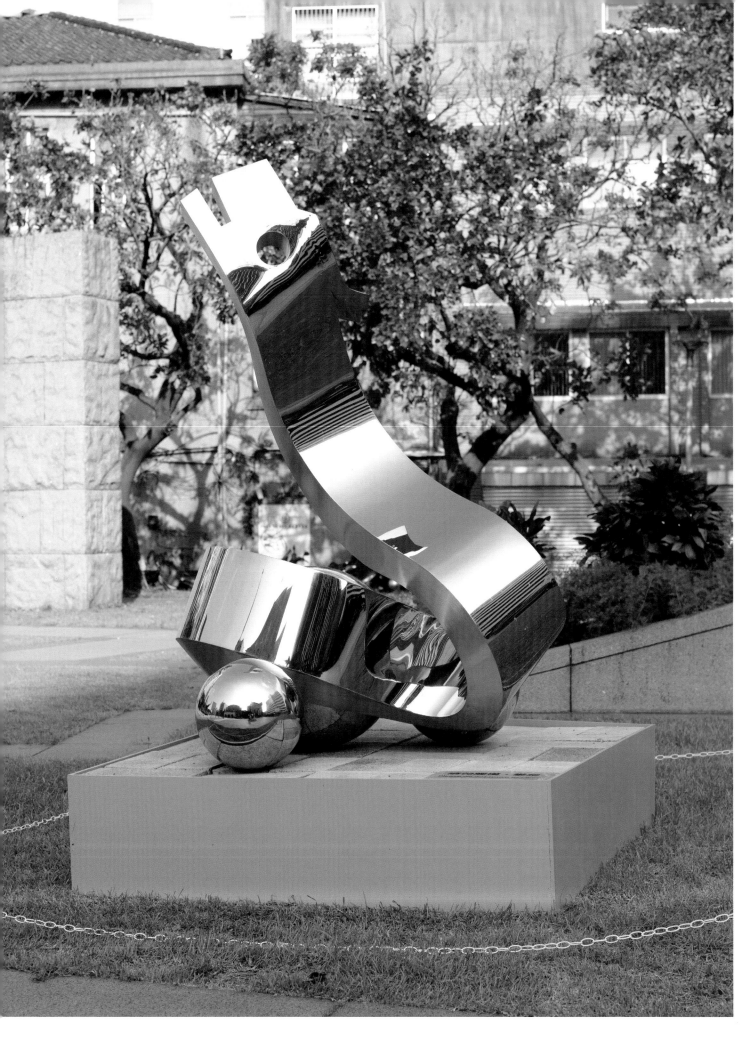

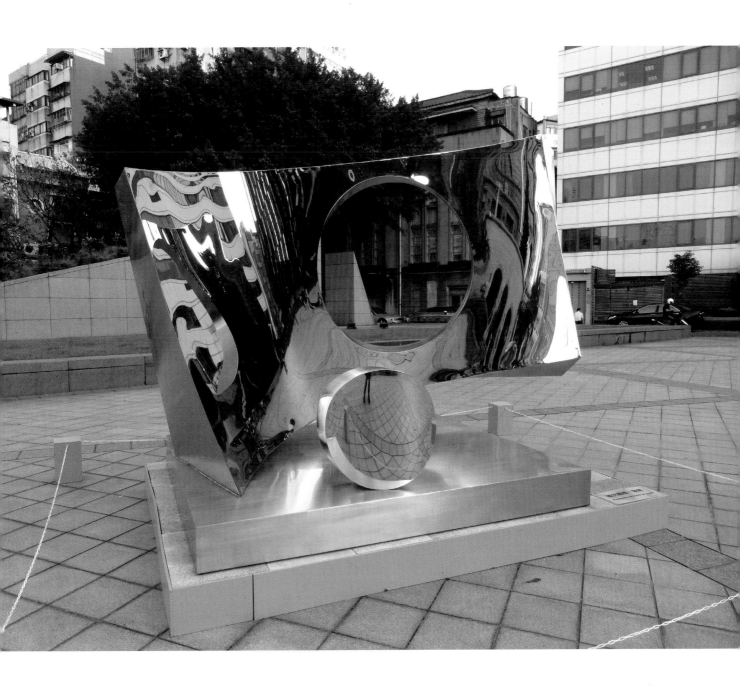

上・楊英風／Yu-Yu YANG　輝耀（一）／Splendor（1）　1993
不鏽鋼／Stainless steel　260×260×230cm　戶外　楊英風美術館 藏

左頁・楊英風／Yu-Yu YANG　飛龍在天／Flying Dragon　1990　不鏽鋼／Stainless steel
202×160×130cm　戶外　楊英風美術館 藏

李再鈴
Lee Tsai-Chien
1926-1997

　　李再鈴，1928年出生於中國福建，1949年移居臺灣，就讀於臺灣省立師範學院（今臺灣師範大學）美術系。自幼生長在書畫世家的李再鈴，祖父李霞與父親李璧都是書法大家，造就他深厚的書法造詣。他的作品形式源自於中國傳統書畫，之後以西方的邏輯思維和美學觀念呈現。1970年代，李再鈴接觸低限藝術（Minimal Art）觀念後，轉為探討幾何造型的表現形式；他認為事物的「數」與「形」，必有一種合乎邏輯的組合秩序，可以因循、安排，重現空間美學的內涵。他結合美學、哲學和數學的三元關係，試圖將形而上的思維融入抽象形式之中，使作品流露出一種絕對的單純與靜謐之美。李再鈴為五行雕塑小集的一員，其他成員包括陳庭詩、楊英風、朱銘、邱煥堂、郭清治等，皆是臺灣當代立體造形藝術的代表性雕塑家之一，引領了臺灣雕塑藝術發展。

　　Lee Tsai-Chien was born in1928, in Fujian Province, China. He moved to Taiwan in1949, and enrolled at the Department of Fine Arts at the Taiwan Provincial College of Education (now National Taiwan Normal University). Lee was born into a literary and artistic family. His grandfather Lee Hsia and father Lee Bi were both accomplished calligraphers, and the young Lee mastered the art of Chinese strokes during childhood. Forms of his sculptures originated from Chinese traditional painting and calligraphy that later on took on Western concepts of logic and aesthetics. In the1970s, Lee learnt about Minimal Art and switched to explore geometric forms. He believed in a combination of "numbers" with "forms" and logical order between them, and a possibility to follow, arrange and reproduce aesthetic intension of space. He combined aesthetics, philosophy and mathematics, thus attempting to integrate metaphysical thinking into an abstract form. He did it in a way that artworks revealed an absolute pureness and quietness. Lee was a member of the Zodiac Sculpture Group among Chen Ting-Shih, Yang Yu-Yu, Ju Ming, Chiu Huan-Tang, and Kuo Ching-Chih. He was also one of the main representatives of Taiwan's contemporary three-dimensional sculpture and the main leader of sculpture development in Taiwan.

1928　　出生於中國福建。

1948　　就讀於臺北臺灣師院（今國立臺灣師範大學）美術系。

1950　　受「四六事件」牽連而遭退學。

1951-57　擔任臺北印染工廠任布紋圖案設計師。

1957-68　進入臺北「台灣手工業推廣中心」服務，從事工藝設計及產品開發。

1962-64　創立「六藝設計公司」於臺北。

1963　　開始現代雕塑創作。

1966-70　多次受政府聘僱擔任國際商業展覽館與商品陳列設計師，歐洲。

1968-72　任教於臺北中國文化大學。

1969　　「李再鈴作品近作展」，凌雲藝廊，臺北。

1969-70　「台灣現代美術聯展」，現代畫廊，臺北。「國際造型藝術家環太平洋巡迴展」，國立歷
　　　　史博物館，臺北。「六人夏展」，良氏畫廊，臺北。「現代美展」，凌雲畫廊，臺北。

1970　　與楊英風、陳庭詩、朱銘等當代雕塑藝術家，組成「五行雕塑小集」於臺北。

1971-80　「五行雕塑小集展」，國立歷史博物館，臺北。「現代六人展」，生產力中心大樓，中國。

1972-84　任教於銘傳商業專科學校（今銘傳大學），臺北。

1972　　「世界名雕塑攝影展」，臺北中華藝廊。

1975　　「雕塑個展」，臺北版畫家畫廊。

1980-90　「臺北市立美術館開幕展」，臺北市立美術館。「現代雕塑五行展」，臺北玄門藝術中
　　　　心。「國際造型藝術家亞洲巡迴展」，國立歷史博物館。「五行雕塑小集聯展」，臺北市
　　　　立美術館。「兩岸名家雕塑交流展」，高雄山美術館。

1985　　〈低限的無限〉獲國泰金控典藏。

1986　　〈合〉獲中原大學典藏。「雕塑個展」於臺北雄獅畫廊。

1991　　〈虛實之間〉獲高雄市立美術館及福華飯店典藏。

1992　　〈無限延續〉獲元智大學典藏。

1993　　〈元〉獲國立臺灣美術館典藏。

1994　　〈你的雕塑No.1〉獲國立臺灣美術館典藏。

1999　　「國際造形藝術展」，新加坡。

2001　　「生活‧藝術空間展」，金山藝術生活空間，新北市。

2003　　〈紅不讓〉獲臺北市立美術館典藏。

2006　　「天地原道─台灣戰後抽象雕塑評選」，臺北大趨勢畫廊。「五人雕塑聯展」，臺北福華
　　　　畫廊。

2008　　「2008台北國際藝術博覽會」，臺北世貿，臺北。「哲理與詩情─李再鈴八十雕塑
　　　　展」，關渡美術館，臺北。

2009　　「鐵屑‧塵土─2009李再鈴雕塑個展」，臺北大趨勢畫廊。

2011　　「雕火─焊接藝術」，臺北大趨勢畫廊。

2011　　「形色版圖─抽象藝術五人展」，臺北大趨勢畫廊。

2015　　「向大師致敬─臺灣前輩雕塑11家大展」，臺北中山堂。

臺灣抽象雕塑的先導者

李再鈐的理性構成與詩意

撰文｜**林振莖**（國立臺灣師範大學美術系東方美術史組博士生，現為朱銘美術館研究部主任。）

　　戰後臺灣現代雕塑家，集繪畫、雕塑、文學、評論、研究、攝影、工藝於一身者，李再鈐是極少數中的一位。他不僅是一位創作的先驅者，也是理論研究的書寫者，更是臺灣最初現代雕塑團體的倡導者之一。

　　李再鈐1928年出生於福建省仙遊縣，一個繪畫風氣鼎盛的城鄉，他出身於書畫世家，祖父是早年曾來臺寓居的閩南畫家李霞。他年少時已顯露出繪畫上的潛力，時常於校內外各項美術活動獲得嘉獎與鼓勵。1948年高中畢業，隻身渡臺，考入臺灣省立師範學院藝術系（今國立臺灣師範大學美術系），開始接受學院式美術教育。

　　1949年李再鈐因「四六」學潮事件被捕，經學校老師出面協調後[1]，才被釋放。其後，他因不服校方在生活與學習的種種管制和約束，時常與訓導人員發生矛盾衝突，最後因為拒絕配合校方各項政治性課外活動，被誣諂思想有嫌疑而遭勒令退學。離開學校的李再鈐任印染工廠布紋圖案設計工作，自行進修純藝術繪畫技法，拋棄學院式美術觀念，開始抽象繪畫的嘗試與摸索。

　　1957年李再鈐轉任臺灣手工業推廣中心[2]（1957-1968年），開始設計大批的家具、燈具、餐具、地毯、壁飾等。他在推展開發這些材料的同時，廣泛的接觸各式建材，逐漸建構出他對「物」和空間的概念，影響了他日後的雕塑創作。此外，李再鈐藉由國外考察機會，遊歷日本、澳洲、美國等地，參觀各地重要博物館與美術館，這些經歷讓他能夠深入的掌握現代藝術的發展。他辭了臺灣手工業推廣中心設計職務後，便專心從事藝術創作。從李再鈐的創作歷程檢驗，約略可分為四個階段，其分述如下：

一、金屬焊接、砂石階段

　　李再鈐40歲以後才從事雕塑創作，從日本藝術雜誌吸收到最新的美術知識。二次世界大戰後金屬焊接雕塑的創作風潮，有別於傳統泥塑、翻銅的古老作法，創作上很自由，他當時認為這是現代雕塑應該走的方向，因此開始以此進行現代雕塑創作，其成果曾經在1981年於版畫家畫廊舉行之金屬抽象雕塑個展展出。

　　其後，李再鈐遊歷澳洲，在一次偶然的機會裡，在雪梨公園看見以一小塊一小塊砂石堆砌起來的大型雕作。受到這次經歷的啟發，他回國後就以北投石牌山上的砂石開始進行創作。他的砂石創作以傳統的鐵鎚，與鑿子敲擊石頭，表面刻意留下粗糙不平的鑿痕，呈現出簡單樸實的美。

二、現代主義的構成階段

　　李再鈐的藝術創作到1970年代之後有了明顯的轉變，他先後到歐洲、美國、日本遊歷，接觸到亞歷山大‧卡爾德（Alexander Calder）、大衛‧史密斯（David Smith）、湯尼‧史密斯（Tony Smith）等低限主義藝術的藝術創作，因而受到啟發，返國後便開始挑戰這方面的創作。如1975年在歷史博物館舉辦的「五行雕塑小集」現代雕塑聯合展，他當時展

出以不鏽鋼製作的〈六十度的平衡〉、〈構成〉，以及透明壓克力材料製作的〈透明的三角錐體〉。從這些作品可以發現他開創出一種嶄新的風格，由幾何抽象繪畫與金屬焊接抽象構成的雕塑風格，轉變為數理構成的創作。這時期李再鈐的作品講求純粹的形式、絕對的美學、超越地域性，追求一種理性的秩序。

　　相較於當時以人物雕塑為主流風格的全省美展，李再鈐的創作形式與技法更注重媒材的使用，不再是「雕」與「塑」的運用，而是不鏽鋼、壓克力、鐵焊等多元材質的結合。他同時也捨棄雕塑必備的台座，轉向造形與空間關係的探討，展現出現代雕塑的新風格。當時李再鈐的作品已經具備自身的意義、內容與主體性，題材內容脫離寫實、建築、文學等項目，提供觀賞者可以透過作品本身，直觀的欣賞雕塑的造型美感，以及它與空間的關係。

　　此外，也不可以忽視這階段李再鈐在雕塑團體運作上的參與和付出。若「五月」與「東方」畫會是六〇年代兩支鮮明的現代繪畫團體。那麼「五行雕塑小集」則是七〇年代不可忽視的現代雕塑團體。其不僅突破全省美展發展出的主流風格，對後輩雕塑家的影響也非常深遠。[3]

　　戰後現代雕塑的倡導者，以王水河、楊英風、李再鈐等人為指標[4]，但從個人風格的擴散，轉而有組織的團體，最具指標性的便是五行小集。這個團體是在1973年4月1日於臺北明星咖啡室成立，他們的成員來自四面八方，有：陳庭詩、楊英風、李再鈐、邱煥堂、馬浩、吳兆賢、朱銘、郭清治、楊平猷、周鍊等人。成立至今，總共有三次正式的展出，可說是體制外的實驗性雕塑團體，以畫會的形式提倡現代雕塑。

　　而李再鈐則是這個團體的元老會員，核心人物，每次展出的畫冊序言皆由他撰寫，可說是團體的發言人與靈魂人物。1970年代臺灣現代雕塑能逐漸蓬勃的發展，李再鈐在幕後的推動功不可沒。

三、大型戶外雕塑的創作階段

　　然而，李再鈐最引起矚目的事件，是1985年臺北市立美術館將他的紅色雕塑品〈低限的無限〉漆成銀白色，其原因是因為有人向情治單位投書，舉發該作品「好像一顆紅星星」。此事件經媒體披露後，舉國譁然，各方指責蜂擁而至，此事也讓李再鈐一夕之間成為藝術界知名的人物。然而就作品本身而言，這件作品由五個尖銳的三角錐體連接而成，以單純的幾何形體構成不單純的種種面向，作品既凝結又具張力。自北美館開館以來，它一直矗立在館外西側的廣場上，由於造形突出，色彩強烈，幾乎已經被視為美術館的「標誌」之一。這件作品不僅是李再鈐構成觀念的代表作，也是開啟臺灣大型戶外雕塑風氣極具歷史意義的作品。李再鈐不僅專注於雕塑個體，也關注空間的存在，衝破了封閉式的雕塑空間，讓觀眾進入與雕塑作品產生對話。

這時期他主要有二種不同的藝術作法與風格。其一是低限的雕作，低限，就是一個最低的數字（0或1），或是一個圓，一個三角形，一個方塊。作品以1做為一個單元，就1個單元＋1個單元＋1個單元＋……，或是1個數字×1個數字×1個數字等。這就如同編繩索的工人無休止地編一條一樣粗細的草繩，可以一條接著一條無限的延伸，也可以形構出無限想像的可能性。

這類作品除上述的〈低限的無限〉外，還有元智大學三週年校慶紀念所邀請的作品，一件巨型金屬雕塑：〈無限延續〉（1992）。國立臺灣美術館戶外景觀雕塑：〈元〉（1993）等，也是由一個個幾何的基本單元所組構而成。

而另一種幾何的呈現方式，則是藝術家將一個完整的物體，解構後再重新排列。如1985年應中原大學邀作大型景觀雕塑〈合〉，這個紀念該校三十週年校慶之作品，採用古希臘數學家柏拉圖的正二十面體的數學理論，分解一個完整的球體，再重組成三個不同造型的幾何雕塑。

此外，〈聚〉（2008）之作則是一個正圓的柱子，將它剖成三塊不同的造型，線條不同，面積不同，外表是無光的材料，裡面是鏡面的不銹鋼，會反光照射周遭的環境。另外，1998年他應高雄國際雕塑節之邀所作的〈二而不二〉作品，以二塊尺寸、厚度、大小完全一樣的鐵版，用機器施以八百噸的壓力將它壓折成不同的折度、彎曲，再重新組合起來，形成一件新的雕作作品，這也是藝術家為何會如此命名的原故，因為它還是「一」件作品。

四、理性與詩意結合的階段

英國哲學兼藝評家赫伯·李德（Herbert Read）評論雕塑家拉姆賈柏（Naum Gabo）的作品時說：「美得像詩一樣。」讚美他的雕作呈現出嚴格理性的規律、線條，跟詩一樣的美，而李再鈐這階段的作品與之相較也有異曲同工之妙。

如現置放於高雄遠百前廣場〈0＆1無上有〉（2006）作品，外圈是0，由紅色幾何三角柱體組構而成，中間空的部份是1，0＆1？藝術家自己的解釋就是「無中生有」[5]。比如電腦運算的基本單位便是0與1，數學上稱作二進位法。由0到1的現象，它產生了「無限有」，也就是藝術家所稱的「無上有」。換句話說，0與1，就是萬物中的變化，也是最原始的元素或數字，由它可以產生無限的延續，無限的擴大。

而他的〈太一〉（2007）作品仍是延續圓、方、三角等極簡造形的運用，但是李再鈐不被自己既成風格所框限，永不停止新的嘗試。他連續好幾年於每天早晨四點開車到海濱觀浪與欣賞日出，藝術家將太陽從海平面上升，受到水蒸氣的折射影響而形象扭曲變形的印象轉成雕作。〈雨露〉（2007）就是從大自然的現象獲取靈感，表現露水凝結的樣貌，也宛如中國建築的乳丁門。這些作品在理性的純粹造型裡融入中國傳統的元素，也有從自

然物形中擷取圖樣，增添了東方情調的詩意，由造形構成，逐漸轉向人文表現的形式。

　　在臺灣早期以寫實人像雕塑為主流的年代裡，李再鈐是少數積極埋首於純粹幾何造形創作的耕耘者之一。在他長期的雕塑生涯裡，由金屬焊接、對石頭的雕鑿，到以鋼鐵、不銹鋼創作出理性構成的抽象作品，無疑地，他是開拓這領域的先驅者，也為臺灣雕塑發展開拓出更多元的藝術風貌。

注釋

1. 朱銘美術館研究部整理，〈李再鈐先生訪問紀錄〉，2015年8月18日於臺北金山，未刊稿。
2. 它是屬於美援的機構，是美國在二次戰後發展世界經濟，扶持歐洲跟亞洲經濟衰退的國家。在臺灣，這個機構主要就是幫助臺灣農村的經濟，利用臺灣的原料、臺灣的原有技術，怎麼樣做一些手工藝品行銷到美國。朱銘美術館研究部整理，〈李再鈐先生訪問紀錄〉，2013年4月10日於臺北金山李宅訪問，未刊稿。
3. 林振莖，〈臺灣現代雕塑的先鋒團體—「五行雕塑小集」的發展與貢獻〉，《臺灣美術》97期，2014年7月，頁16-39。
4. 鄭水萍，〈戰後雕塑的破與立（中）〉，《雄獅美術》274期，1993年12月，頁57-66。
5. 朱銘美術館研究部整理，〈李再鈐先生訪問紀錄〉，2015年8月18日於臺北金山，未刊稿。

李再鈐／LEE Tsai-Chien　無限延續／Infinite　1992　不鏽鋼烤漆／Paint on stainless steel
80×70×70cm　藝術家自藏

李再鈴／LEE Tsai-Chien　元／Element　1993　不鏽鋼烤漆／Paint on stainless steel
90×160×90cm　藝術家自藏

李再鈐／LEE Tsai-Chien　二而不二／Two But Not Two　1998

不鏽鋼／Stainless steel　240×120×120cm　戶外　藝術家自藏

李再鈐／LEE Tsai-Chien　0與1（無上有）／0 and 1　2008
不鏽鋼烤漆／Paint on stainless steel　400×330×200cm　戶外　國立臺北藝術大學 典藏

臺灣近代雕塑年表

整理｜**蕭瓊瑞**（策展人）

1895　日人統有臺灣，黃土水生。

1896　張秋海生。

1909　張錫卿生。

1912　黃清呈生、蒲添生生。黃土水入府立國語學校師範科。

1915　黃土水臺北國語學校畢業，任延平公學校訓導;旋八東京美術學校雕刻科。陳庭詩生。

1917　陳夏雨生。

1920　黃土水〈蕃童〉（又名〈山童吹笛〉）入選第2屆帝展。

1921　黃土水〈甘露水〉入選第3屆帝展。

1922　黃土水〈擺姿勢的女人〉入選第4屆帝展。

1924　陳英傑生。黃土水〈郊外〉入選第5屆帝展。

1926　楊英風生。黃土水為萬華龍山寺完成木雕〈釋迦立像〉。臺灣教育會主辦東西畫及雕刻展。

1927　黃土水配合第1屆臺展（臺灣美術展覽會）個展於臺北博物館、基隆公會堂。

1928　李再鈐生。

1929　黃土水完成水牛像連作多件。

1930　黃土水完成〈水牛群像〉，12月因病去世。

1931　黃土水遺作展於臺北舊廳舍，展出作品79件。
　　　蒲添生赴日，入東京川端畫學校學習素描。

1932　蒲添生入日本帝國美術學校，先進膠彩畫科後磚雕塑科。

1933　黃清呈赴東京入中學。

1934　蒲添生入雕塑塾，師朝倉文夫，前後8年。

1935　陳夏雨赴曰先後帥水谷鐵也、藤井浩祐。

1936　黃清呈入東京美術學校雕塑科。

1937　黃土水作〈水牛群像〉裝置於臺北公會堂。

1938　第1屆府展（臺灣總督府美術展覽會）。第4屆臺陽展舉辦黃土水紀念展。陳夏雨〈裸婦〉入選第2屆
　　　新文展（原帝展）。

1939　陳夏雨〈髮〉入選第3屆新文展。

1941　陳夏雨獲無鑑查資格，〈裸婦立像〉出品第4屆新文展。
　　　臺陽美術協會創辦雕塑部。

1942　黃清呈入選日本雕刻家協會第6回展，並獲獎勵賞。

1943　黃清呈船難去世。

1945　臺灣光復。

1946　臺灣省全省美術展覽會成立，設雕塑部。蒲添生完成臺北中山北路與忠孝東路口〈蔣主席戎裝銅像〉

1947　臺灣省立師範學院（今臺灣師大）成立圖畫勞作專修科。

1949　臺灣省立師範學院勞作圖畫科改制藝術學系。

1955　國立歷史博物館開館。

1956　蒲添生完成臺南火車站前〈鄭成功銅像〉。

1957　王水河應臺中市政府之邀，於臺中公園大門口製作抽象造型景觀雕塑，因省主席周至柔無法接受，臺中市政府當局即予以敲毀，引發批評。

1960　楊英風製作臺北新公園〈陳納德銅像〉。

1961　行政院退輔會設榮民大理石工廠於花蓮。

1962　國立藝專（今臺灣藝術學院）美術科成立，設雕塑組。

1965　何恆雄完成臺南市延平郡王祠內歷史文物館之鄭成功受降巨型銅雕〈屈服〉。

1967　國立藝專美術科雕塑組獨立為雕塑科。楊英風為花蓮榮民大理石工廠設計大門，開啟花蓮石雕生機。

1968　李梅樹帶領國立藝專雕塑科學生利用寒暑假參與三峽祖師廟重修工程。

1970　楊英風於日本大阪萬國博覽會設計製作中華民國館前之景觀大雕〈鳳凰來儀〉。

1971　蒲添生完成〈蔣公騎馬銅像〉於高雄三多路與中山路圓環。《雄獅美術》創刊。第1屆全國雕塑展。

1972　《雄獅美術》推出「台漢原始藝術特輯」。

1973　全國雕塑大展。任兆明回國任教，接替退休的李梅樹，擔任臺灣藝專雕塑科主任一職。《雄獅美術》推出「現代雕塑特輯」。《雄獅美術》舉辦「雕塑問題面面觀」座談會。臺灣省手工藝研究所（今國立臺灣工藝研究發展中心）成立。

1975　五行雕塑'75年展。

1976　朱銘木雕展於臺北國立歷史博物館。《雄獅美術》推出「文化與環境造型」專輯。

1978　雕塑家中心舉辦臺灣雕塑展覽座談會。

1979　陳夏雨首次作品回顧展於臺北春之藝廊。《雄獅美術》製作「黃土水專輯」（4月）、「陳夏雨專輯」（9月）。臺北市青年公園大浮雕計劃因故流產。

1980　動態雕刻家蔡文穎訪臺。蒲添生完成〈吳鳳騎馬像〉於嘉義火車站前。「臺灣省手工藝研究所」在謝副總統東閔指示下，每年辦理「石雕藝術甄選展」，提升臺灣石雕藝術創作風氣，影響深遠。

1981　楊英風舉辦第1屆中華民國國際雷射景觀雕塑大展。行政院成立文化建設委員會，陳奇祿為首任主任委員。臺南市體育公園裸體雕像，引發是否應穿內褲的爭議。

1982　中國時報推出素樸雕塑家侯金水專輯。臺灣省手工業研究所在副總統謝東閔指示下，研究開發「石雕景觀」，並公開徵求雕塑作品轉作石雕。《雄獅美術》推出「雕塑與景觀專輯」。

1983　蒲添生首次個展（蒲添生雕塑50年紀念個展）、〈詩人〉入選法國春季沙龍。國父紀念館拒絕展出「年代美展」雕刻作品中的8件裸體作品。副總統謝東閔指示文建會主委陳奇祿為「環境與雕塑」計劃召集人。文建會完成黃土水遺作〈水牛群像〉的翻銅保存。臺北市立美術館開館，展出大型戶外雕塑。臺灣第1家雕塑藝廊「雕塑家中心」成立於臺北市，並舉辦「臺灣雕塑發展」系列展。

1984　郭文嵐創作臺南市文化中心前庭景觀雕塑〈永生的鳳凰〉。文建會出資舉辦「雕刻研習營」於臺北雕塑家中心，由華裔加拿大雕塑家宗永燊主持。

1985　臺北市立美術館「第1屆中華民國現代雕塑展」，之後改為雙年展。臺北市立美術館發生李再鈐〈無限的低限〉改色風波。《雄獅美術》製作「熊秉明特輯」、「張義專輯」。
　　　花蓮縣政府編列五百萬元預算公開徵求作品，為花蓮石雕公園跨出第一步。

1986 《雄獅美術》舉辦「公眾藝術問題研討會」，製作「公共藝術專輯」，並票選臺北市景觀雕塑。臺北市立美術館將李再〈無限的低垠〉作品恢復原色。高雄市政府於舉辦區運期間，陳列朱銘雕塑，並委託設計獎座，因故發生摩擦。臺中市雕塑學會成立

1987 楊英風為臺北中正紀念堂國家音樂廳設計製作「中國古代音樂文物雕塑大系」。國立歷史博物館舉辦「第3代雕塑展」。「牛耳石雕公園」揭幕。「科技裡的詩情──德國現代雕塑展」於臺北市立美術館。

1988 臺灣省立美術館（今國立臺灣美術館）開館。高雄市長蘇南成擬花費五億臺幣，邀請俄裔雕塑家恩斯特·倪茲維斯尼為高雄市雕築「新自由男神像」，引發批評而作罷。九族文化雕刻獎開辦。

1989 臺北市立美術館配合「第3屆中華民國現代雕塑展」，舉辦「雕塑與公共建設座談會」。臺北市立美術館館刊《現代美術》推出「雕塑專輯」。文建會舉辦「臺灣排灣族石雕展」於法國。臺南市政府及國立藝術學院合辦「國際雕塑創作營」於臺南市。王哲雄主持高雄市立美術館雕刻公園規劃報告完成。臺北市立美術館刊《現代美術》推出「雕塑專輯」。「日本現代雕刻展」於臺北市立美術館。

1990 第1屆大聖創作獎雕塑大展於臺北市立美術館。高雄市籌劃國際雕塑公園，經費受阻。臺灣省立美術館舉辦「蔡文穎動態雕塑展」。長榮海運資助宋銘雕刻基隆港地標「媽祖出巡」，因故流產。臺中市雕塑學會發行《中部雕塑會訊》。

1991 「蒲添生雕塑80回顧展」於臺灣省立美術館舉行。立法院一讀通過「文化藝術發展條例草案」，規定公眾建築經費百分之一購置藝術品。高雄市立美術館籌備處主辦「高雄國際雕塑營」。「米羅的夢幻世界」於臺北市立美術館。臺灣省立美術館館刊《臺灣美術》推出「景觀藝術專輯」。臺北市立美術館館刊《現代美術》推出「雕塑專輯」。臺北市立美術館舉辦「第4屆現代雕塑展」，首度開放外籍藝術家參加。《雄獅美術》推出「新原始藝術特輯」介紹當代原住民雕刻家。

1992 「二二八事件建碑委員會」正式成立。「楊英風美術館」成立於臺北市。「文化藝術發展條例」三讀通過。「大屯山自然石雕公園」規劃書出爐，引發討論。臺北市立美術館舉辦「臺灣現代雕塑展」於紐約文化中心。

1992 花蓮文化中心石藝館展開石雕收藏工作。文建會策劃「第一屆山胞藝術節」於臺灣省立美術館。第1屆牛耳雕塑創作獎。

1993 「楊英風一甲子工作回顧展」於臺灣省立美術館。文建會策劃、藝術家出版社印行「環境與藝術叢書」。高雄市立美術館主辦「環境形象化再現內惟埤」環境雕塑徵選。「二二八建碑委員會」選出新公園建碑作品。山藝術基金會舉辦「海峽兩岸雕塑藝術交流展」於高雄市。文建會「禮運大同篇」石雕國際徵選。「臺灣現代雕塑展」、「羅丹雕塑展」於臺北市立美術館。臺北市立美術館舉辦「探討臺灣現代雕塑媒材與造形的對話展」。臺中市立文化中心舉辦大型戶外雕塑展。第1屆臺中市露天雕塑大展，此後成為定期展，並成立臺中市豐樂雕塑公園。臺中縣政府撥款2200萬元推動「臺中縣國民中小學校園雕塑建置實施計劃」何所國中小受惠。高雄縣成立旗山運動公園雕塑園區。順益臺灣原住民博物館在開館前舉辦「台灣原住民木雕創作」比賽。季·拉黑子「驕傲的阿美族」個展。

1994 臺北市立美術館舉辦「現象：存在與選擇──臺北現代雕塑展」。高雄市立美術館開館，並推出「臺灣近代雕塑發展──館藏雕塑展」。蒲浩明應嘉義市立文化中心委託製作「陳澄波坐姿」銅像。「榮

嘉雕塑公園」開幕。陳庭詩80回顧展於臺灣省立美術館。中華民國雕塑學會成立。寶成文教基金會舉辦「臺灣當代雕塑大展」於高雄市。臺中縣政府繼續推動「臺中縣國民中小學校園雕塑建置實施計劃」又16所國中小學受惠。

1995　中華民國雕塑學會應邀參加奧地利格拉茲國際雕塑研習營。高雄市立美術館舉辦「1995高雄國際雕塑創作研究營」。花蓮國際藝術村協進會舉辦第一屆「花蓮國際石雕戶外公開賽」。三義木雕博物館開館。屏東臺灣排灣族雕刻館開館。琉璃工房舉辦「國際現代琉璃藝術大展」於臺北國際會議中心。帝門藝術教育基金會舉辦「藝術與環境」研討會。「人體雕塑新釋──赫胥宏美術館現代雕塑展」於臺北市立美術館。「亞洲現代雕塑的對話──亞細亞現代雕刻會台灣交流展」於臺北市立美術館。第一屆臺北國際藝術博覽會於世貿中心。

1996　國家文化藝術基金會成立。國立臺南藝術學院正式招生。「塞撒雕塑展」於臺北市立美術館。蒲添生逝，享年85歲。

1997　中華民國雕塑學會主辦「臺北國際雕塑營──'97鐵砧山雕塑展」。花蓮舉辦「1997花蓮國際石雕藝術季」。文建會策劃、藝術家出版社發行「公共藝術圖書」。「雕塑散步──奇美典藏精品展」於高雄市立美術館。「查德金雕塑展」於高雄市立美術館。臺中市雕塑學會舉辦石雕研習營於太平市藝術公社。國立藝術學院美術系與沖繩縣立藝術大學雕塑教師交流展。中華民國雕塑學會舉辦「雕塑學會'97聯展」於臺中市立文化中心。裕隆公司開始辦理「隆木雕金質獎」。楊英風逝，享年72歲。

1998　文建會公告實施「公共藝術設置辦法」。「巨塑臨風──1998高雄國際雕塑節」於高雄市立美術館。文建會策劃高雄市立美術館執行出版《臺灣地區戶外藝術彙編》。臺中市雕塑學會續辦石雕研習營並舉行成果展。中華民國藝術文化環境改造協會成立。陳英傑75回顧展於臺南市立文化中心。「雕塑之野──臺北20世紀戶外雕塑展」於臺北市立美術館。「馬丁奇歐雕塑展」於高雄市立美術館。「尚·杜布菲回顧展1919-1985」於國立歷史博物館。「世紀黎明──1998校園雕塑大展」於國立成功大學。

1999　「飛躍九九──全國雕塑大展」於國立臺灣藝術教育館。布農文教基金會舉辦「山海太陽光──原住民環境裝置藝術聯展」。黃海鳴策劃「歷史之心」裝置大展於鹿港。「藝術逗陣──99峰當代·傳奇」裝置藝術大展於南投峰藝術村。省立美術館因凍省，改制國立臺灣美術館。「熊秉明藝術展」於國立歷史博物館。各地文化局先後成立。

2000　「阿曼創作回顧展」於國立歷史博物館。臺北鶯歌陶瓷博物館開館。「兵馬俑──秦文化特展」於國立歷史博物館。華山藝文特區經營權由中華民國藝術文化環境改造協會取得。陳夏雨逝，享年84歲。

2007　「超越時光·跨越大洋──南島當代藝術展」於高雄市立美術館。

2009　「蒲伏靈境──山海子民的追尋之路」特展於高雄市立美術館。

蕭瓊瑞
Hsiao Chong-Ray

蕭瓊瑞，1955年生於臺灣臺南。現任成功大學歷史系教授，並於2006年至2011年擔任成功大學藝術中心主任，是國內知名藝術史學者，專研臺灣美術史及中國近代美術史，出版許多臺灣美術史專著，包括《台灣美術史綱》、《圖說台灣美術史》、《五月與東方—中國美術現代化運動在戰後臺灣之發展（1945-1970）》、《島民‧風俗‧畫》，此外更寫了不下百篇的研究論文；其論述備嚴謹的歷史考證、分析，深受國內外藝壇、學界敬重。蕭教授除了學術研究的傑出成就，他也是位行政經歷豐富的學者。曾任臺南市政府文化局首任局長，為臺南市近年的藝文發展奠定良好基礎；也曾擔任過國內各大美術館的典藏、諮詢委員，行政院文建會國寶及重要古物審議委員會委員。

Hsiao Chong-Ray was born in1955, in Tainan, Taiwan. He is currently a Professor at the Department of History at National Cheng Kung University (NCKU). From 2006 to 2011 he was the chief of the Art Center in NCKU. He is a well-known art historian, who specializes in Taiwanese art history as well as Chinese modern art history. His publications include "A History of Fine Arts in Taiwan", "An Illustrated History of Taiwan Art", "Fifth Moon and Ton Fan–The Chinese Art Modernization Movement in Post-war Taiwan (1945-1970)", and "Islanders, Customs, Paintings". He has written no less than one hundred research papers, which were respected by the academia and art field internationally and domestically because of their rigorous historical research and analysis. In addition to his outstanding achievements in academic research, Prof. Hsiao is also an experienced scholar in administrative affairs. He was the first General Director of Cultural Affairs Bureau of Tainan City Government, and facilitated in establishing a good foundation for the development of culture and arts in Tainan City. He has also served as an Advisory Committee for several national art museums as well as an Evaluation Committee for Central Commission for the Preservation of Antiquities in Council for Cultural Affairs, Executive Yuan.

1990　《台灣美術史研究論集》，伯亞出版社，臺中，臺灣。

1991　《五月與東方─中國美術現代化運動在戰後臺灣之發展（1945─1970）》，東大圖書公司，臺北，臺灣。

1992　《1991台灣藝評選》，炎黃藝術文教基金會，高雄，臺灣。

1995　《李仲生文集》，臺北市立美術館，臺北，臺灣。《觀看與思維─台灣美術史研究論集》，臺灣省立美術館，臺中，臺灣。《台南市藝術人才暨團體基本史料彙編》，臺南市文化基金會，臺南，臺灣。

1996　《劉國松研究》，國立歷史博物館，臺北，臺灣。《府城民間傳統畫師專輯》，臺南市政府，臺南，臺灣。

1997　《島嶼色彩─台灣美術史論》，東大書局，臺北，臺灣。

1998　《島民‧風俗‧畫─18世紀台灣原住民生活圖錄》，東大書局，臺北，臺灣。

2003　《圖説台灣美術史Ⅰ：山海傳奇》，藝術家出版社，臺北，臺灣。

2004　《激盪‧迴游─台灣近現代藝術十一家》，藝術家出版社，臺北，臺灣。《畫壇傳奇─高一峯》，藝術家出版社，臺北，臺灣。《島嶼測量─台灣美術定向》，三民書局，臺北，臺灣。《台灣現代美術大系：抽象抒情水墨》，行政院文建會策劃，藝術家出版社，臺北，臺灣。

2005　《圖説台灣美術史Ⅱ：渡台讚歌》，藝術家出版社，臺北，臺灣。《盡頭的起點─藝術中的人與自然》，東大圖書公司，臺北，臺灣。

2006　《自在與飛揚─藝術中的人與物》，東大圖書公司，臺北，臺灣。《懷鄉與認同─台灣方志八景圖研究》，典藏，臺北，臺灣。《臺灣美術家全集25》，〈飄浪靈魂的典麗映現─張萬傳的生命與藝術〉，藝術家出版社，臺北，臺灣。

2007　《臺灣術家全集26》，〈從悲憫到詩情─畫壇才子金潤作的藝術〉，藝術家出版社，臺北，臺灣。

2009　《台灣美術史綱》，藝術家出版社，臺北，臺灣。

2011　《臺灣術家全集28》，〈陽光‧海洋‧記憶─林天瑞的生命與藝術〉，藝術家出版社，臺北，臺灣。《楊英風全集》（總主編）30卷，藝術家出版社，臺北，臺灣。

2012　《陳澄波全集》（總編輯），藝術家出版社，臺北，臺灣。

2013　《戰後台灣美術史》，藝術家出版社，臺北，臺灣。《台灣美術全集30：楊英風》，藝術家出版社，臺北，臺灣。

2014　「抽象‧符碼‧東方情─台灣現代藝術巨匠大展」，尊彩藝術中心，臺北，臺灣。

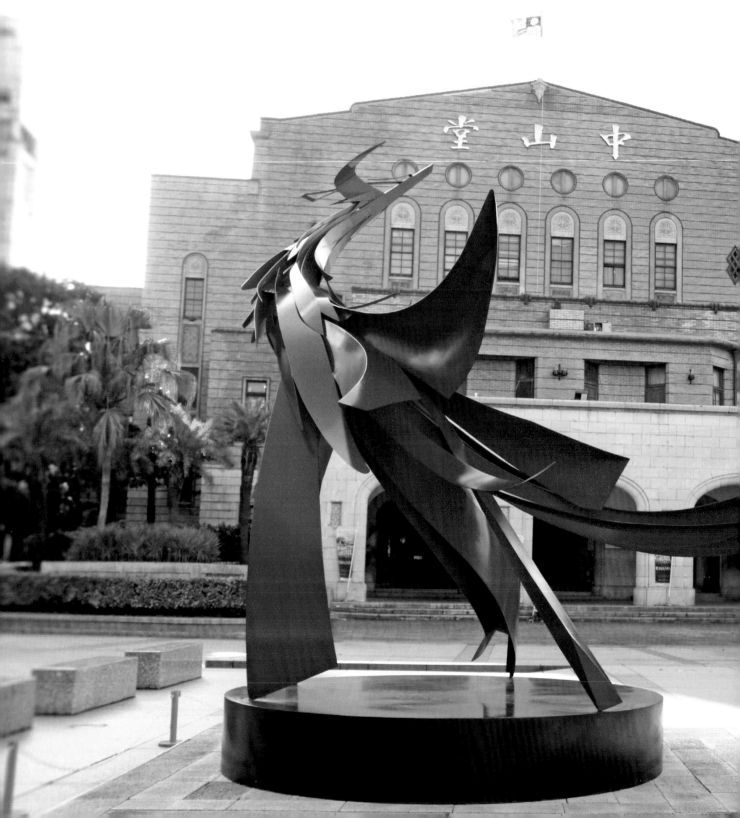

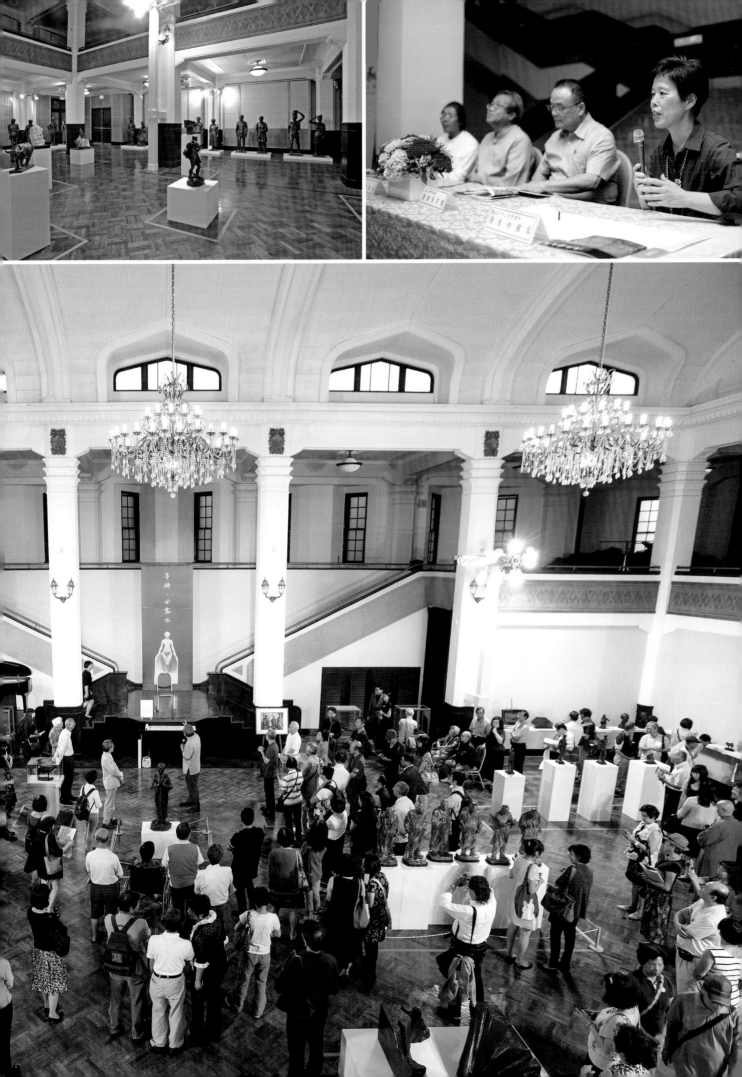

國家圖書館出版品預行編目資料

向大師致敬：臺灣前輩雕塑11家大展 /
藝術家出版社編輯製作. -- 初版. --
臺北市：藝術家出版：何政廣發行, 2015.10
224 面；21×29 公分
ISBN 978-986-2821-69-5（平裝）

1.雕塑 2.作品集

930 104021695

臺 灣 前 輩 雕 塑 11 家 大 展
Tribute to the Masters – Exhibition of Taiwan's Eleven Senior Sculptors

指導單位 / 文化部、臺北市政府

主辦單位 / 台北市文化局　臺北市中山堂 TAIPEI ZHONGSHAN HALL

策 展 人 / 蕭瓊瑞

承辦單位 / 尊彩藝術中心

合辦單位 / 國立臺灣博物館、國立臺灣美術館、臺北市立美術館
　　　　　 高雄市立美術館、中華民國文化資產維護學會
　　　　　 東之畫廊、財團法人陳庭詩現代藝術基金會
　　　　　 蒲添生雕塑紀念館、財團法人楊英風藝術教育基金會
　　　　　 財團法人志嘉建築文化藝術基金會、臺灣攝影博物館文化學會
　　　　　 國立臺北藝術大學、臺北市立圖書館、新北市立圖書館

協辦單位 / 藝術家雜誌社、臺北市立大學人文藝術學院藝文中心、好思當代藝術空間

封面題字 / 李蕭錕

發 行 人 / 何政廣

出 版 者 / 藝術家出版社
編輯製作 / 藝術家出版社
初　　版 / 2015年10月
定　　價 / 新臺幣600元
I S B N / 978-986-2821-69-5（平裝）

法律顧問蕭雄淋